目錄

　　今天的媒體業很浮躁，專業人士酸水滿腹，畢竟嘔心瀝血的傑作，點擊率或許不及某個玩抖音的孩子。製作公司難免失措，投資硬體跟業界人脈，對接案也許已不起作用…。

　　但…如果你能像旋轉犀牛一樣，秉著單純創作，那未來是無限的。我沒聽他們喊過：要當「臺灣皮克斯」或「亞洲萊卡」，只見他們努力地「找自己」；迥異於好萊塢大片眼花撩亂的高科技，犀牛每具戲偶，都是一指一搨捏來的。平凡材料…哪怕是垃圾，到他們的手裡，都能化身令人讚嘆的美麗。多年來，我也沒聽過他們抱怨預算，只見他們絞盡腦汁發明令人拍案叫絕的製作妙計，例如：用 IKEA 升降桌搞弄出順暢的鏡頭運動、用千元有找的蛇管燈和曬衣架布置燈光…。聽來廉價嗎？但你去看他們的《巴特》，到拿金馬獎的「當…一個人」，哪一部不是美得令人屏息？

　　事實上，在「後數位時代」，觀眾早對炫目特效麻痺，大家在找的是電腦無法複製的「人味」，而這不是用錢能砌出來的，旋轉犀牛為我們作了示範，他們從自身的熱愛跟使命感出發，不跟風、不動搖，琢磨出了無可取代的風格。面對多變的世界，或許像隻刺蝟般固執，就是最好的策略。而這也替所有資源有限的創作者，指了一條道路。

　　如果你和我一樣，是個小團隊影像創作者，這本書對你的啟發，將超越好萊塢美術設定集、或電影名校教科書，因為它總結的經驗是這麼貼近你我，在其中除了學習停格動畫的專業技術，更能從中窺見：旋轉犀牛如山泉般純粹清新的創作心法，而這也是無價的！

<div style="text-align: right">共玩創意執行長　吳彥杰</div>

　　臺灣哪有偶動畫？這是什麼問題！ 旋轉犀牛就是了。 但是正如他們為自己的書所命名的用意；來自於夢想卻苦無門路可循，只好決心自己去探索，最後答案出現在自己身上。實作，雖然比空談辛苦一千萬倍，可是成果也更實惠一千萬倍。 立體實物的魅力使人無法抵擋，我也曾想做偶動畫，也忘記是什麼機緣認識旋轉犀牛，曾在網路看過犀牛作品圖片，便抓下來存檔，後來認識了，看了更多《巴特》的片段後，我知道自己該放棄這個想像了。

　　在臺灣，偶動畫想生存下去必須要有足夠務實的認知，犀牛設法先解決營生問題，再以積存的實力及經驗值推動理想中的作品，代表他們也犧牲掉平常人們放鬆的休閒時光，油門踩到底，以無比耐力雙線並行。在工作方法上也沒有被好高騖遠的技術導向思維綑綁，在能夠達到最佳效果的容許限度 ，儘量嘗試更靈活、物盡其用的製作方法，他們證明了在臺灣：「小資金」、「短片」這兩項不利生存的因素環伺下，只要找對方法就能生出作品，而且不只一部，甚至二而三或四，並且伴隨首作《巴特》金馬獎入圍，第二作也於日前終於奪得金馬 ，這是對辛勞的創作堅持之心及務實的眼光報以肯定的回饋，諸君在讚佩犀牛成功同時請務必看透這兩件因原，才不枉小弦、冶中二位主謀不吝公開在此書中自我解剖了渾身的構造，相信會使有志者又多了一大段階梯可藉以踏上躍升，使我這夢想破滅者也能玩賞其間趣味聊表撫慰。 就我印象所及，這是臺灣有始以來針對偶動畫製作的第一本工具書，於華文世界也寥寥無幾，趁早把握！

<div align="right">知名動畫、漫畫家 王登鈺</div>

序 ①

「在一段偶然的緣分牽引下，意外栽進了停格動畫的世界，如今想來還是覺得非常奇妙！」

當我們尚在努力思考著畢業製作該以何種動畫形式呈現時，正逢 3D 動畫迅速崛起，3D 動畫那精緻的畫面，一而再再而三的衝擊我們的視覺感官，而需要一格一格按下快門的停格動畫，似乎從侏羅紀公園第一集開始，就已從好萊塢的特效王座上被默默的搬去了角落，在現代講求快速與精緻度上，似乎技術與藝術都失去了理性面的價值，本想說未來不會再有機會拍攝停格動畫了吧！因此決定放手試試！沒想到這一試居然就這樣將停格動畫當起了一生的志業！人生怎麼走，有時真的很不可思議啊！

起初覺得自己像是投入到一個黃昏到不行的黃昏產業，內心不免充滿著許多擔憂與微微的失落感，但隨著作品逐漸成形，這些煩惱也逐漸消散，如今看來，創作停格動畫的過程讓我們成為更好的人，過程中我們必須理性又感性，我們努力規畫製作流程的同時又不斷的打破才剛確認好的架框。我想創作真是件具有挑戰性的事，拍出一個好的鏡頭不容易，而要串連好幾個好的鏡頭成一幕戲更是艱難！那種辛苦拍片與實際完成的落差容易令人上癮！也許不只是停格動畫，只要我們非常認真辛苦的投入一件事情，就是充實的快樂，如果熟悉或是不認識的人認可了我們的成長，那就是會感動到淚流的快樂了！

所以我們在這本書紀錄的不只是技巧和停格動畫，真正想跟大家分享的，其實是停格動畫所給予我們的一切！謝謝！

唐治中

　　我個人的動畫經歷比較非典型，由於本身是臺灣捏麵工藝第二代，自幼便接觸許多廟口文化和各種民間工藝師，並以此為養分發展出很多與同齡友人迥然不同的成長經驗。在接觸到動畫師唐治中之前都是以原創手作角色、插畫為主要創作媒介，萬萬不敢奢望有一天能有機緣製作動畫。當時我們從創意市集和百貨設櫃的經驗中汲取經驗，一直努力平衡創作和創業。

　　直到 2009 年原創角色獲得金獎後，突然萌生出認真製作動畫《巴特》的念頭，但也苦於技術不足、膽量不夠等原因，導致製作停格動畫的決心根本無從養成。多虧了當時爭鮮企業的蘇聰印經理，非常勇敢地給了我們製作四季網路短片的機會，這才真正奠定了製作第一部原創動畫的基石。

　　製作《巴特》的期間歷經三年，雖然投入全部身心仍感覺差強人意，這恐怕是所有創作人最傷腦筋的地方吧！但我們秉著「犀牛只會是臺灣停格動畫的過程之一」的覺悟，仍然奮力的實作著，今天能夠將製作經驗分享給讀者，真是說不盡的感激。以我一個在廟口賣藝的來說的話就是「多謝祖師爺抬愛」，看來長年被香火薰得兩眼昏花也頗具價值啊！最後希望這本書能夠傳遞的不只是技術支持，也將是臺灣捏麵工藝的轉型範例，不論讀者身處何種產業類別，不論處境多麼險峻都請相信此時此刻尚不是放棄的時候！

<div align="right">黃勻弦</div>

犀牛的常用工具列表

剪刀

建議準備尺寸不同的剪刀備用，多用於小尺寸或特殊形狀。

美工刀

搭配鐵尺做大尺寸裁切之用，切割硬物時，建議第一刀先輕划過切割物再來深切，避免刀片過於用力而折斷！

銅管

也可用筆管或硬吸管替代，通常用來製作樹脂土表面的圓弧質感或壓出圓形素材備用。

小鋸子

用於鋸斷細木條或硬料的工具。

尖嘴鉗

通常用於彎折金屬線或條狀硬物。

斜口鉗

用於剪斷各類金屬線或條狀硬物。

尖嘴夾

通常用於夾取細小的配件。

熱融槍

用於黏著道具物件的必備工具。

銲接槍

此物尖端極高溫，我們通常用來融化某些製作物以達到凹陷效果。

畫筆

建議準備不同尺寸的軟硬毛畫筆以符合不同材質的上色需求。

牛角籤

傳統捏麵藝師工具，用於軟質土的塑形，非常好用。

尖錐子

我們通常拿來刺穿或破壞部分堅硬的道具。

打洞器

用於片狀物打洞，或是取得小圓片時使用。

球狀工具

這類工具有很多尺寸，讀者要針對製作物來選擇工具。

手持銼刀

用來修整木料的邊緣，使其光滑。

鐵尺

用於測量及切割的尺有很多材質，我們選擇鐵尺是因為在切割時，較能準確地保持垂直。

犀牛的常用
材料清單 $

刀剪類

鋸子 ☑
鑷子 ☐
尖嘴鉗 ☐
斜口鉗 ☐
園藝剪刀 ☐
鐵鎚 ☐
美工刀 ☐
雕刻刀 ☐
剪刀 ☐
銲槍 ☐
熱熔槍 ☐
鐵尺 ☐
切割墊 ☐
牛角籤 ☐
銅管 ☐
雕塑工具組 ☐
各式畫筆 ☐
螺絲起子 ☐
釘書機 ☐
打洞器 ☐

常用材料類

厚紙板 ☐
泡綿布 ☐
飛機木 ☐
巴爾沙木 ☐
木條 ☐
鐵片 ☐
樹脂土 ☐
矽橡膠 ☐
珠子 ☐
彈性布 ☐
超輕土 ☐
保麗龍球 ☐
海綿 ☐
釘子 ☐
大頭針 ☐
保麗龍空心磚 ☐
珍珠板 ☐
模型版 ☐
鐵網 ☐

常用骨架類

鐵線 ☐
鋁線 ☐
醫療用透氣膠帶 ☐
強力磁鐵 ☐
磁粉 ☐

常用接著劑

白膠 ☐
熱熔膠 ☐
三秒膠 ☐
雙面膠 ☐
泡棉膠帶 ☐
博物館膠 ☐
保麗龍膠 ☐
AB 膠 ☐
塑鋼土 ☐

常用隔離材質

凡士林 ☐
爽身粉 ☐
沙拉油 ☐
保鮮膜 ☐

表面質感處理類

水泥粉 ☐
水晶膠 ☐
亮粉 ☐
指甲油 ☐
模型漆 ☐
亮光噴漆 ☐
霧面噴漆 ☐
粉彩 ☐
草粉 ☐
鹽 ☐
壓克力顏料 ☐
水泥漆 + 色母 ☐

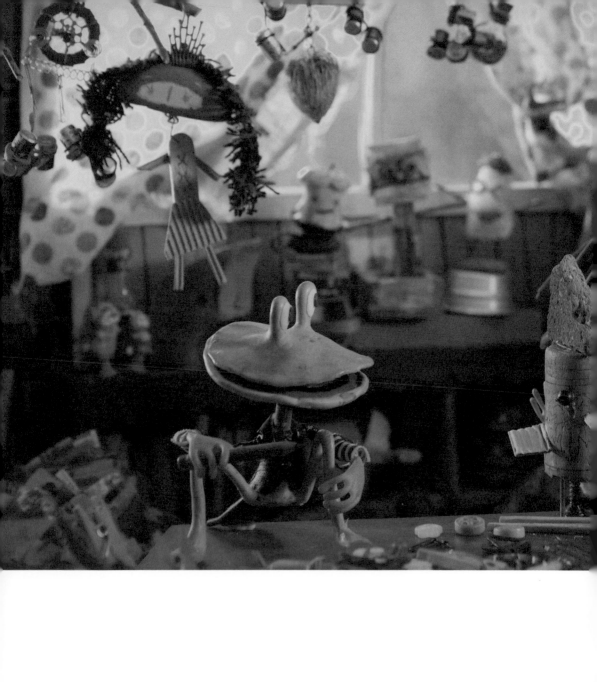

01

TURNRHINO & STOP MOTION

旋轉犀牛 X 停格動畫

「無論用何種形式，我們都是在傳達故事或是概念。」

我們的工作很簡單，一切都環繞著上面那一句話，只是表現與製作的方法有所不同。

我們認為所有的創作源頭都是一樣的，不管是繪畫、雕塑、建築、音樂、文學、舞蹈、戲劇、電影等，端看你擅長哪種素材，所要傳達的概念適合以哪種素材呈現，各種創作的手法和媒材都是有可能的。

當然，每種藝術和表現都有其特殊之處。如果作者用心的話，他會透過擅長的藝術表現，充分傳達心中所想，而我們僅僅是一種媒介。

「透過不同的媒材與載體，將所要傳達的故事傳送到觀眾的眼裡、耳裡，作品讓觀者認可或喜愛的話，就可開啟心的大門，而人開心了，便會影響思維和看事情的態度。」

圖 1-1

「設計、影視或是藝術產業，都是在將一個概念傳達到人的心裡面。」

設計師透過點、線、面，文字和編排，將要傳達的概念透過海報、DM 等，透過強烈的視覺效果引起你的注意；電影導演則將他想說的，構成起承轉合的故事，觀眾就像是坐上雲霄飛車的遊客，心情隨著情節高潮迭起，讓你身歷其境的感受這故事；而偉大的藝術家們，則費盡心思尋找著生命的意義，用新的角度詮釋這世界，再用最真誠的方式呈現在每個人的面前。

「旋轉犀牛工作室選擇結合傳統捏麵和停格動畫，

作為我們與觀眾對話的方式！」

圖 1-2

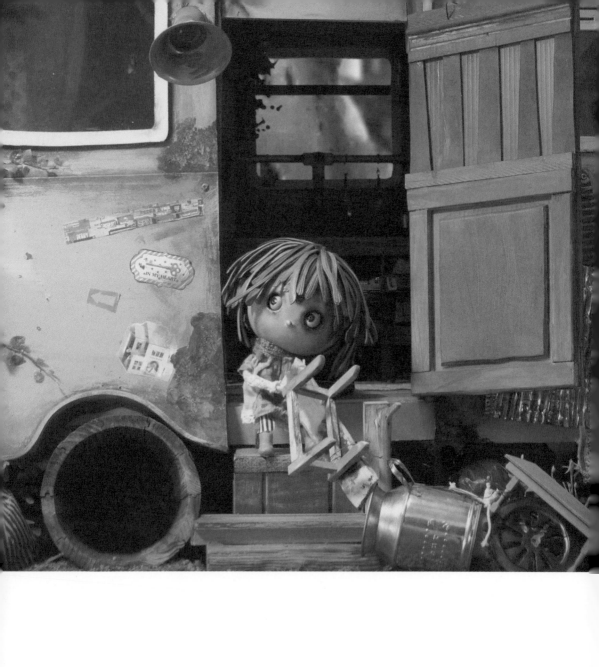

02

DEVELoPMENT

動畫
是這樣來的呀！

「停格擅長表現時間感、手感以及一種
充滿瑕疵的『生命力』」。

動畫有著能讓想像力自由奔放的特性，當我們加上了音樂、繪畫、立體造型等其他形式來強化戲劇的衝擊力時，我們所創作的動畫也就越來越細緻，而且充滿了各種令人喜愛的要素。

總而言之，停格動畫是一種迷人的創作方式，有些故事和概念的傳達，如果選擇停格的方式表現，會展現出迷人的氣息，就像是親手織的圍巾般，心意和過程會加重這個作品的質量，對我們來說，這種親手製作的創作態度，也是我們想要傳達的概念。

動畫是眾多創作方式中的一種，偶動畫又是諸多動畫創作手法之一，所以我們來聊一下創作與動畫之間的連結吧！

圖 2-1 是依我們的創作經驗所繪製的 IP 產業製作流程圖，中間有幾次調整，但概念大致如此，因為我們自己有寫小說、繪本、停格動畫，甚至是製作周邊商品的經驗，因此歸納了以上的心得。

小叮嚀

靈光一現的想法、身邊出現的故事、自己的經歷、朋友好笑的糗事，就像未經琢磨的原石，但如果我們細心地用創意和專業雕琢它，那麼它將產生無限種可能。

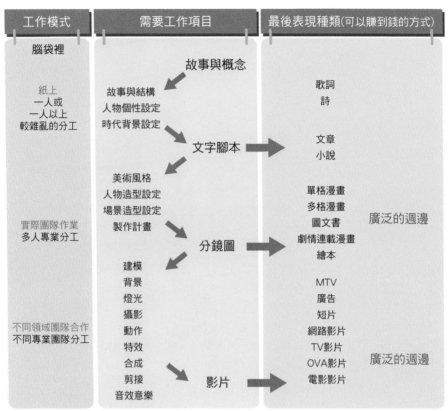

圖 2-1　IP 產業製作流程圖。

圖 2-2　2018 年，最新的創作「當一個人」手創展，內有停格人偶，立體造型公仔，
　　　　繪本和貼紙等周邊。

IP 產業

　　IP，其實是英文 Intellectual Property 的縮寫，意思是知識產權。IP 產業近年來最先於網路文學領域被人熟知，隨著互聯網的介入，IP 的產業鏈也逐漸衍生到影視、遊戲、周邊商品等領域。

　　IP 產業的優勢如下：

1. IP 的形式可以多種多樣，既可以是一個完整的故事，也可以是一個概念、一個形象，甚至是一句話；IP 可以用在多種領域，例如：音樂、戲劇、電影、電視、動漫、遊戲。

2. 一個具備市場價值的 IP 一定是擁有一定知名度、有潛在變現能力的東西。美國迪士尼公司就是運營 IP 的高手，依靠米老鼠等深入人心的形象，不但拍攝動畫電影，還創造了史上最成功的主題樂園。

3. IP 是跨平臺的，它可以漫畫、小説、電影、玩具、遊戲等不同的形態存在，並隨意切換，透過對熱門 IP 的多元開發和推廣，驅動當前方興未艾的文化產業發展。

圖 2-3

「創作其實不一定需要太多的規則，畢竟規則只是方便我們更有效率的完成所需的工作項目。」

一切創作的原點皆來自「概念」，它可能是寥寥幾行的敘述，有些才華洋溢的作者能直觀地把「概念」發展成歌詞、詩句、極短文，這些都是概念的延伸，但並不是有嚴謹架構的「故事」，如果加上人、事、時、地、物的設定和創作者的主軸意見，抽象的概念就能形塑成具體的故事。

當你的故事已經有著令人興奮的劇情與角色，這時便可在你的文字腳本加上「美術設定」，用畫筆將角色生動地描繪出來，再加上人物造形和場景的設定後，文字的故事變成了鮮活的畫面，有了文字敘述和視覺刺激，我們也許可以將以上的工作階段轉化成為圖文書、漫畫或是繪本這些表現形式。

文字的閱讀要花費一些時間，而優秀的圖像，人們則會不自覺地受到吸引，由圖像打頭陣，引發觀眾興趣，再由文字敘述所要傳達的故事或是想法。所以圖像和文字的搭配，自古以來總是那麼令我們喜愛。

在停格動畫的作業流程裡，將文字敘述轉化成為圖像的過程，就是只「分鏡圖」的製作。有了分鏡圖，甚至做成了動態腳本，我們便可以說有了影片的藍圖，後續的工作就是將之精緻化。

製偶、打光、架設場景、設計動作、拍攝、修圖、後製、配音、配樂、剪輯、混音等，以上不同專業工作項目完成之後，一個鏡頭一個鏡頭地將影片建構出來，依據影像的規模大小不同，產生了各種不同的影像作品（產品），廣告、短片、TV 節目甚至是電影。比起不會動的圖像，會動而且有著聲光效果的影片更吸引人的目光。

以上工作不一定要是連貫的，不一定要先有文字才會有圖像，或是有了圖像才可以思考音樂。就看你最習慣是以什麼媒介當作原創工具，像我們從高中就讀美術相關科系，常常會有塗鴉的習慣，畫了一個角色或是情景圖，然後發現這造型實在是愛不釋手，就幫他們增加文字設定，進而譜出一段故事。文字與圖像或是各階段的轉化過程，可以來回編修、互相影響。

\\ 小叮嚀 //

我們將經驗分享出來的時候，還是會有一個脈絡和方法，但每個人的狀態都不一樣、團隊的大小、團隊的組成、經歷的時代，甚至是使用工具的不同，都會影響創作的呈現。所以本書所提的一些建議和方法，並非一定得恪守不移，在創作的世界裡，一些工作流程與方法其實並沒有那麼絕對，只要你的作品能受到大家歡迎，那就對了！

製作流程

在開始之前,先分享一下我們《巴特》的製作流程,之後的內容,會依照這些章節分類,以實作的經驗為主,將我們製作停格動畫的點點滴滴,在本書中做一個紀錄。

在《巴特》的製作流程裡,大致上可分為「**發展**」、「**前製**」、「**拍攝**」、「**後製**」、「**剪輯**」、「**行銷**」六大階段(圖 2-4),每個階段需要的特質和技術都不太相同。

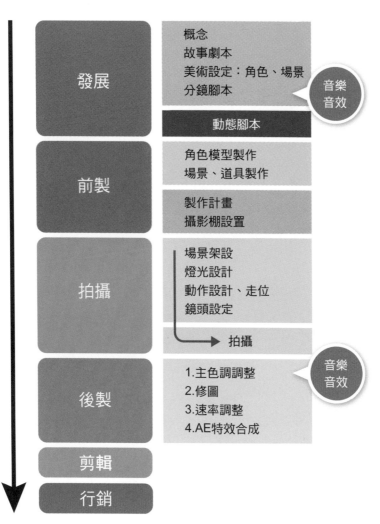

圖 2-4　停格動畫《巴特》製作流程。

（一）發展

當你有了想法後，先試著將想法轉化成文字劇本，接著將文字敘述轉化成美術圖片和角色設計，並將動作、劇情起伏轉化成腳本，再套入音樂和音效，將創作疊加成動態腳本。而動態腳本是整部片的藍圖，在我們的製作流程中，做完動態腳本就算完成這個作品的發展階段了。

（二）前製

由停格動畫《巴特》的角度來說，前製最重要的事情就是要將可動的角色人偶和背景道具製作完成，這樣下一階段的拍攝才能順利進行。即使沒有專業攝影棚，也要盡力架設能力所及的拍攝環境，並且重複確認製作計畫中的時間、空間調度。

（三）拍攝

在完成角色與場景後，找到合適的拍攝空間，便可開始進行拍攝的流程了，場景、動作、燈光、鏡頭語言、這將是我們在實際拍攝要一直重複確認的工作項目。

（四）後製

現在的影音作品常常加入大量後製與特效元素，我們也是如此。停格動畫如果毛片拍的細緻，其實也不一定要經過後製與特效的流程，但如果經過適度的調色和後製處理，往往會讓作品更為出色。

（五）剪輯

在本書我們將後製完的鏡頭，利用 Adobe After Effects 剪輯成一部作品 (也可以利用你擅長的剪輯軟體來操作)，到這裡基本上我們的停格動畫就完成了。

（六）行銷

剪輯完成的影片其實還沒有開始跟觀眾互動，就像是沒有被觀看的作品，需要在行銷的推動下，作品才會有讓人觀看或討論的機會，耗費心血完成的作品才能發光發熱，甚至成為經典。

構想方式

　　當一個人有了想法，如果不說，就沒有人會知道，如果沒有寫下來，這想法將會隨著時間逐漸淡忘，彷彿不曾存在過，消失的無影無蹤。

　　所以囉！把想法說出來、寫下來、錄下來，就是創作的第一要事！

「概念一詞，我們自己的定義是『取材於生活中被記錄下來的想法』」。

圖 2-5

　　廣義的説，也可以敍述成是一種「**沒有被忘記的感覺**」。我們每天都有無數的想法產生，有時候是與朋友的對談中飄出；有時候從一句話裡，發現了一種特別的想法和感覺。這些稍縱即逝的想法和感覺對我們來説都是一種「概念」。

　　首先，我們需要一顆感性的心，去同理世間所發生的種種，再理性的思考、歸納整理成可記錄下來的説法、文字或圖像，才能捕抓到「概念」的足跡，更重要的是，嘗試將這稍縱即逝的小頑皮給捕捉下來！

　　在此，我希望大家試著養成紀錄腦袋裡的想法，替自己建構一個「感覺倉庫」。可以是紀錄在有漂亮插圖的小簿子上，或者國小留下來的作業本，也可以是總不離身的手機。總而言之，就是要「記錄」！

接著分享一下我們所建構的
「感覺倉庫」。

我喜歡用手機來記錄概念，
本來是用本子，但不夠快，一開
始用 Evernote 記事，現在是用
Google Keep，其選擇的重點就是
快速，哪一個工具比較快，我就
會使用工具紀錄，畢竟靈感稍縱
即逝！

「每個人都可以有不同的紀
錄方法，在閒暇之餘或特別事件
發生時，將有趣、有意義的概念
紀錄下來。」

圖 2-6　感覺倉庫。

圖 2-7　感覺倉庫。

圖 2-8

故事是從何而來的？又要如何找尋呢？以下是我們常用的找尋故事或造型的構想方式，在沒有靈感的時候嘗試這些方法，我們覺得非常實用。

〈創意 3D 動畫短片製作〉

Jeremy Cantor 所編的書籍〈創意 3D 動畫短片製作〉是我們的動畫啟蒙書，後面我們也會分享尋找概念的方式與小技巧，但整體的脈絡是從這個作者為開頭，我們站在 Jeremy Cantor 的肩膀上，雖然我們未曾蒙面。

直接採用現成的故事

其實迪士尼的公主系列就是架構在這上面的，並做適度的改編和詮釋，經典故事總是不斷的被改作。

取材自個人經驗並加上一些想像與譬喻。

下面整理一些實用的靈感觸發技巧與大家分享。

1. 在紙上創造一個角色，然後問自己有關這個角色的一些問題，例如：他生在什麼地方？他有家嗎？他是個大壞蛋嗎？如果是話，那是為什麼才變成一個壞蛋呢？因為每個人都會渴望某種東西，想想這個角色生命裡少了什麼？實際或抽象的東西都可以，故事常常是某個角色發現並追求某事物的經過。

2. 創造兩個角色和一樣他們都想要的東西。像是一個甜甜圈、一個女人或是第一名的榮譽，也可嘗試讓一個角色持某種意見，另一個角色全力反對。

3. 用小紙片寫單字再加以拼湊，名詞、動詞、形容詞都可以，寫一堆紙片之後放進同一個盒子內，抽出兩到三張拼拼看看能激發出什麼故事靈感；也可以嘗試一個盒子內放角色，另一個放願望之類的模式。

4. 取一個聽起來吸引人、有趣或引發衝突的片名，或將一些平常不可能組合的字組合在一起，像是山頂洞人的全新凱迪拉克轎車。不必擔心很蠢，因為隨時可以改。

5. 如果你對一些社會問題、政府施政不滿，試著用一些有趣的方式表達，有時可以直接說，但通常隱喻的模式會更有趣，有人主張絕對不能告訴小孩子隱含的意義，以免剝奪小孩子理解以及從經驗中學習的權利。

6. 玩一下假如的遊戲：假如牛能飛，假如時間能停止，假如明天會升起兩個太陽。

7. 試著想剛好相反的設定：很瘦的豬、力氣很大的老人之類。

逛逛書店與閱讀

書店是除了網路上資訊量最多的地方，廣泛閱讀，可以增進自身思考的深度，我們團隊常常用這個方式。

電影

這是可以不斷重複的好練習、好興趣，多看一些深思熟慮的好片子，絕對是值得的！

放鬆心情

「太忙的話，心是會死的！」

不信的話你可以把「忙」拆開來看一下，適度的將心中的煩惱與事件放下，才有思考運作的空間，不過，也別放鬆過頭就是了！

認真而且細心的生活

我們喜歡的發想方式有兩種，一是在移動中，四周的景色快速流動，不時會有值得注意的街邊事件，公車、自行車、機車、走路、慢跑都是自己和思考對話的好時間。第二個則是逛書店，我們會看書的封面和標題，書店是人類思想的實體連結，封面則是一個個思想的主題，而且書店的品質很高，也有很多其特色的獨立書店，是很好的思想寶庫。

「生活的每一分每一秒，若是仔細觀察的話，你將會發現許多看似平凡但值得深深玩味的細節。」

圖 2-9

故事

故事的表達方式有很多種，包含：文字（詩詞／短篇散文／小說）、圖像（插畫／漫畫／繪本）、影像（廣告／電影）、戲劇等，能傳達一個狀況事件的，都可以成為故事的媒介和平台。

但「概念」和「故事」我們認為還是有所差別的。

概念	紀錄一閃即逝的概略念頭。
故事	曾經發生的事件或是虛構的、將會發生會或曾經發生的事件。

建構的故事須導入人、事、時、地、物，至少 2 ～ 3 項要素的概念。尤其是「人」還有「事件」，更是構成「故事」的骨幹。

- ◆ 人＝角色。
- ◆ 事＝事件。
- ◆ 時＝時間、時空背景。
- ◆ 地＝地點。
- ◆ 物＝物件（關鍵物品）

「『角色』所發生的『事件』是最能引人入勝的重要關鍵。」

圖 2-10

我們認為，好故事需要時間去醞釀，就如同陳年美酒一般。《巴特》的發想原點從 2008 年就有了，直到 2014 年才申請了短片輔導金，在這其間不時地開啟《巴特》的討論和想像。

我們會先試著建構她的朋友和家人、會去思考她的想法和遇到事情的種種反應，我們會圍繞著角色做討論，《巴特》中的報紙先生、菜瓜布奶奶，都花了很多時間去建構、了解她們。不過這是個有趣的工作！

「人會什麼會有行為？我想『事件』便是觸發行為的最佳方法。」

但有些動畫，可以不用角色和事件，直接用影音呈現態度和情感，這只是表現方式不同，只要有觀眾喜歡（包含導演自己），那就是非常好的作品。

在劇情片的經驗裡，特別重視「角色」與「事件」。角色的造型會在美術單元進行多一點的敘述，在這裡我們先聊一聊「事件」。

為了要有一個扣人心弦的故事，我們需要一點起伏，如果角色刻畫得夠好，觀眾會有機會將自己投射在角色身上，就像是「坐上了雲霄飛車了！」，「事件」相對來說就是能讓觀眾高潮迭起的軌道囉！

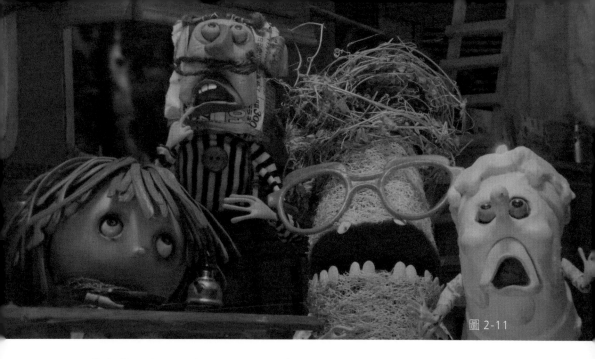

圖 2-11

「事件」往往不會只有一個，大都會有很多「事件」組合並交互影響。「事件」成為「角色」是否能成長、向前邁進的考驗，而「角色」也會隨著「事件」的考驗進而有所轉變，我們可以發現在很多影片中，「角色」由開始直到故事的尾聲，內心深處會隨圍著每一個不同場景而有著不同的變化，「事件」是「角色」轉化的重要催化劑，也是「角色」表演的重要理由。

我們可以將「事件」用簡單的方式分解一下，說不定大家也可以發展一套屬於自己的模式。

- ◆ 東方：起、承、轉、合。

- ◆ 西方：觸發、衝突、解決。

在處理故事事件中，這兩個實在是非常簡單實用，不時地拿這兩個口訣審視自己的故事，常常都有豁然開朗的發現，也會意識到自己沒有注意到的地方。例如：衝突是故事常見的手法，不光只有外在衝突，同時也可以是內心或抽象的。就好比：

- ◆ 主角 v.s 對手。

- ◆ 主角 v.s 自然。

- ◆ 主角 v.s 自己。

除了上述所提到的人和事件外，我們也可從故事的類型、節奏及長短來分析與安排一部動畫的製作方向。

（一）故事類型

包含劇情、喜劇、懸疑、科幻、恐怖、愛情、黑色喜劇、犯罪、冒險動作、推理、運動競賽、悲劇、紀錄、音樂等。請找出自己最喜歡的表現形式吧！

＼ 小叮嚀 ／

很多時候，分類只是為了方便人們討論與了解，並沒有所謂的「絕對的好壞」，故事類型只是方便創作者思考與加強結構，方便評論者解釋與和觀眾們溝通，請享受故事的各種類型，別被綁住了！

（二）故事節奏

「有效的故事節奏會讓觀眾一直看下去。」

節奏緩慢可以培養獨特的氛圍，例如：製造悠閒或懸疑感；而節奏快、動作戲多的時候多用短鏡頭，並在很短的時間內交代很多的細節；如果要讓觀眾思考時，我們就會使用慢鏡頭。

經典短片故事的形式與結構可分為：

形式	搞笑型、奪寶型、壞蛋型、困境型、模仿型、願望型、救難型、旅程型、藝術型、好的動畫短片（強烈魅力的故事）。
結構	娛樂、好看、原創、難忘、有意義的（純粹的搞笑也非常好）。

在構思故事架構時請特別注意：

不要只跟觀眾説故事，而是跟觀眾説好看、好聽、好笑的故事，才能吸引觀眾一直看下去。表達力最強的畫面也救不了一個爛故事，故事比製作更重要！技術好的話可以幫助將故事完整表達，但技術無法配合時建議用簡易的手法表現作品。

◆ 事先規畫，量力而為。

◆ 表現獨創性。

◆ 要先讓自己滿意。

◆ 經常備份存檔。

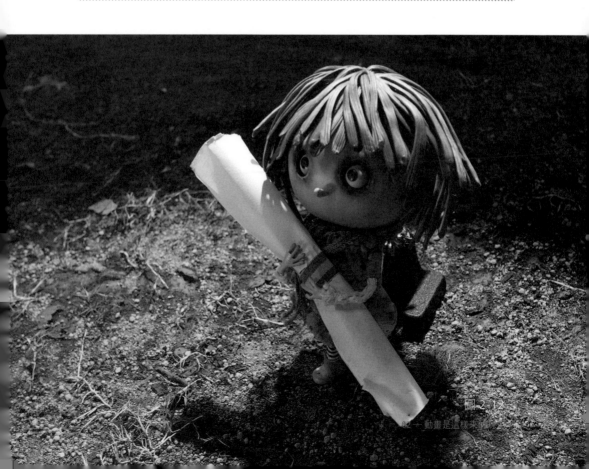

圖2-12

（三）短片的長度

　　短片的長度要考慮的因素很多，要以什麼形式表現所要表達的故事？要先問自己以下這些問題，最好當簡答題，一一將空格填寫，一步一步將自己的故事或概念勾勒出來，問題也可以自己設計。

- ◆ 短片的製作複雜性？
- ◆ 想要什麼樣的觀眾反應？
- ◆ 要給觀眾什麼人生意見嗎？
- ◆ 全片想要什麼基調？是溫馨可愛？還是病態胡搞？
- ◆ 想要多少角色？
- ◆ 要有對白嗎？
- ◆ 要有音樂嗎？是什麼類型的音樂？
- ◆ 這個專案的目的是什麼？

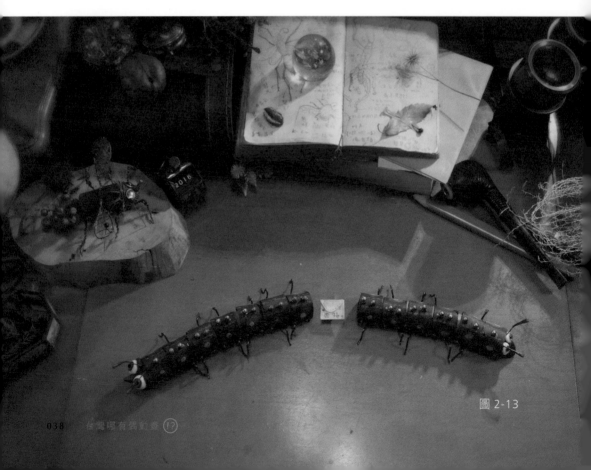

圖 2-13

美術設計

「一圖抵千言，我們先來敘述一段《巴特》的日常。」

紅頭髮的《巴特》穿得破破爛爛的，努力的把她蒐集到的垃圾拖回她的拖車裡，黃色的拖車充滿了補丁，暗示《巴特》辛苦的人生。

《巴特》在搜集垃圾之前，已經把她覺得可以再用的好東西們，用一條繩子仔細地綁在一起，她很喜歡大家都綁在一起的感覺，每個人都不能被遺落下來，就算是別人認為沒有用的垃圾也一樣。

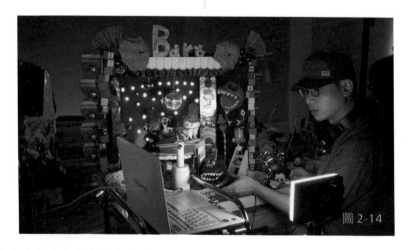

圖2-14

「美術在企劃階段就是一個完美的溝通橋樑！它能處理一切看得到的項目！」

到了製作階段，美術就一躍成為動畫工作中的重要角色了，它可以加強所有的鏡頭、加深所有的印象。

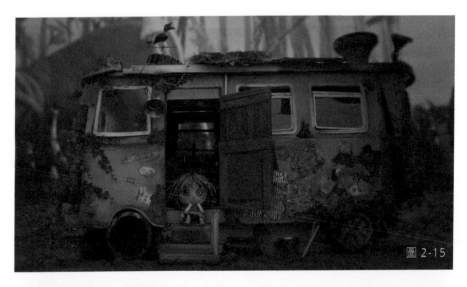

圖 2-15

圖 2-16

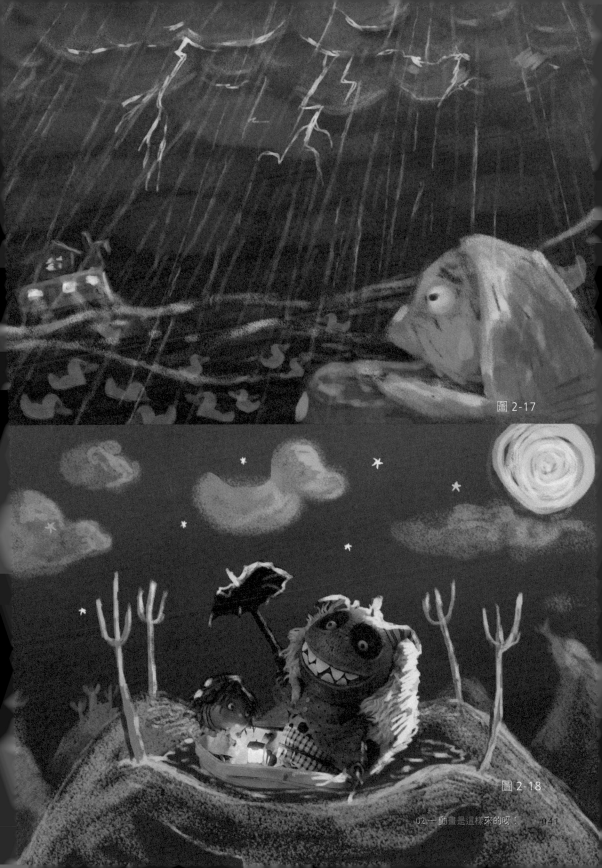

圖 2-17

圖 2-18

美術設計的過程中，圖像與文字都是穿插使用，畫圖就和寫文字一樣的自然，是表現內心與記錄的好方法。而我們在創作的過程中，美術在角色和環境的營造和溝通上，是最有力量的表現。往往寫再多都比不上一張草圖、一張照片。

我們的經驗是建立在多次的修正之上，每一次的修正，都像是一個新的開始，透過新的情緒、新的經驗疊加其上，如同站在巨人的肩膀上，不過巨人是以前的自己就是了。

「『重複創作』是我們很重要的觀念之一，不只是角色和故事，很多事情都可以用重複的概念完善。」

而在實際執行的階段，概念圖與完成作品是不同階段的工作。就如同做菜般，今天我要製作火腿蛋炒飯，在開火之前，要先煮好飯、買好番茄和蛋，油、鹽、火腿也都要準備好，總不能都要開火炒了，

圖 2-19

番茄還在巷口老闆的攤位上吧？同理，每個階段都必須先準備好素材，就像是平面設計師會準備各種字型；我們製偶師也有自己的材質庫；剪輯特效人員則承接了片場裡精彩的片段影像素材庫。

圖 2-20

我們要跟我們工作的上游有所連結，或是準備好自己上游的一切，然後將這些素材加工創作，製作出令人驚艷的作品，但別忘了感謝素材的提供者與製作者，沒有好的素材，就沒有好的成品。

「風格要和故事相合。」

請多看畫冊、相片、百科全書與各種視覺元素，以增加自己在設計時的多元性。在此需要注意的是，你所設計的美術風格是不是自己或是團隊有能力製作出來的？會不會因此延宕作品的製作時程？

還記得一開始的產業圖嗎？有了故事，也有了美術和角色，其實就可以延伸成為很多周邊的作品和商品了，有時候也不一定要十分完整的漫畫或動畫，留給人一些想像的空間也是很好的！

「我們一直覺得在創作裡最重要的規則，就是沒有真正的規則，請保持獨立的思考與積極的態度，在你的創作裡，規則是由創作者決定的，而感動與支持，則是觀賞者給予的禮物。」

小叮嚀

一般來說，文字比圖像有想像空間，圖像的空間則又大於影像。作品有時不需講太明，有些創作留在文字裡可能更有意境。除了創作者本身擅長或喜愛之外，合適作品本身的表現媒材，也可以去思考和選擇喔！

分鏡腳本

「分鏡是前製項目中最重要的期中報告。」

　　一個完整的分鏡腳本完成後，幾乎就可以想像得出這個影片的全貌，而分鏡有許多的表現形式，我們在這裡會把「爭鮮」與《巴特》的分鏡，做一個分享。

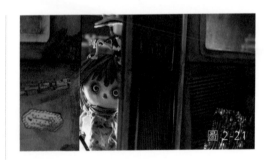

圖 2-21

〈爭鮮飛碟水果〉為 90 秒的分鏡腳本，為了要呈現快速好笑的樣子，所以要簡潔一些，最後是討論 90 秒的動畫要在 21 格內完成，會比較單純有力。

而萬聖節是爭鮮的極短篇，大約 15 秒左右，如果不算最後的

LOGO 祝賀詞畫面，只有一個鏡頭，整部短片通常不會超過 3 個鏡頭。

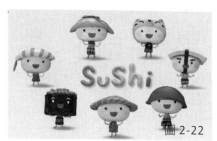

圖 2-22

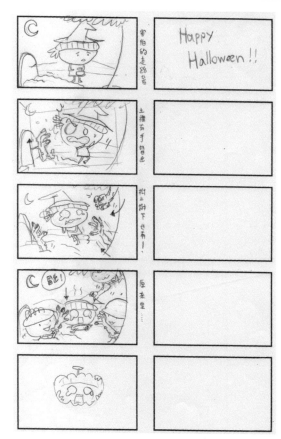

圖 2-23　爭鮮迴轉壽司 / 萬聖節短篇 / 分鏡腳本
感謝 爭鮮迴轉壽司 授權使用。

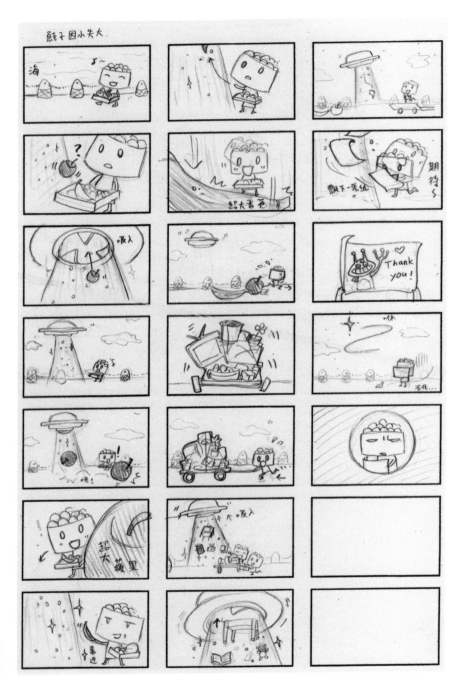

圖 2-24　爭鮮迴轉壽司 /90s 飛碟水果 / 分鏡腳本

感謝 爭鮮迴轉壽司 授權使用。

圖 2-25 是《巴特》一開頭的分鏡腳本，是經過多次修正改進的第 4 版，《巴特》開頭前 90 秒的完成影片，對比到分鏡腳本上，大約是一頁的量。

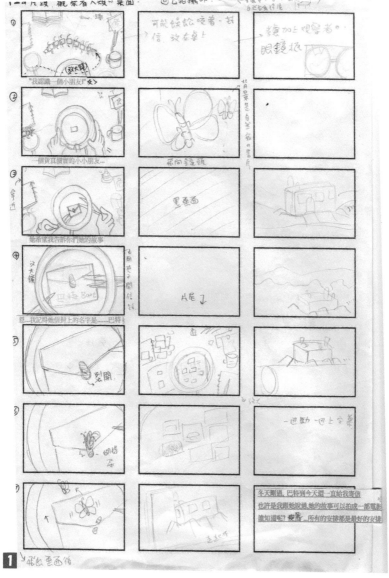

圖 2-25　《巴特》開頭動畫 90s。

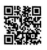

QR 2-25

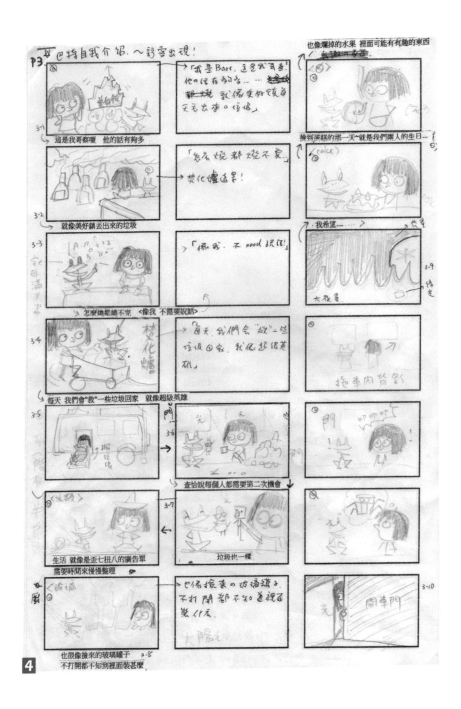

其實我們是支持分鏡看得懂就好派的，因為我們的團隊比較小，彼此早已培養了十足的默契及順暢的溝通方式，所以能完成畫面與動作的溝通與傳達，就是我們對分鏡的基本需求。除非一些特別或沒做過的鏡頭會較仔細的描繪，其他的部分搭配講解和肢體演示的方式即可讓動畫師與製偶師能製作出導演所希望的效果。但不否認觀賞畫得好的分鏡，本身就是一種享受，擁有設定仔細的分鏡，拍攝後期的出錯機率就會降低。

所以，我們再分享一個前輩跟我們合作的案子 – 台中動畫影展的片頭。

圖 2-26　2016 台中國際動畫影展 / 形象動畫 / 拍攝花絮。

前輩的分鏡真是讓動畫師相當激賞，不用多說，什麼資訊和問題都在圖像和註釋裡找得到，承接這種分鏡的工作人真是太幸福啦！

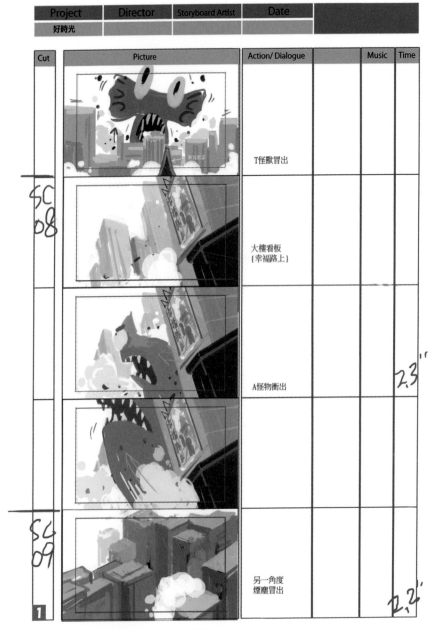

圖 2-27　2016 台中國際動畫影展 / 形象動畫 / 分鏡腳本

感謝導演 王登鈺老師 授權使用。

前輩的每一個鏡頭都仔細畫了許多張，40 秒的停格動畫就使用了 60 格來敘述，動作的細節也全部包含在腳本裡，如果在比較大型的團隊裡，這種分鏡才不會讓人有混淆的空間（相比之下我們的分鏡圖好像都沒有很及格啊！）。

Project	Director	Storyboard Artist	Date			
好時光						

Cut	Picture	Action/ Dialogue		Music	Time
		I怪物從地底衝出			
		滿畫面			
2		F怪物衝出			2.9'

Project	Director	Storyboard Artist	Date		
好時光					

Cut	Picture	Action/ Dialogue		Music	Time
		張牙舞爪			
		畫面拉開			
		4隻怪物並列			
SC 11		陰影壓近路人 小貓巴克里跑過			
3		小貓巴克里呼救			

Page

Project	Director	Storyboard Artist	Date	
好時光				

Cut	Picture	Action/ Dialogue		Music	Time
					2·1"
		畫面推近			
4		驚訝			2.9"

Page

話說回來，團隊的組成及工作模式不盡相同，所以在分鏡的設定上也各有不同，只要能實際符合需求，就是好的分鏡。

　　另外，在繪製分鏡時，用空白的名片製作一個分鏡牆是很好的方法。在之前我們拍攝〈貴族兔〉的停格時，就買了小型空白名片，將分鏡的腳本畫在上面，後面貼了像口香糖的那種膠（萬用貼或稱隨意貼），然後一張張貼在牆上和門上，隨時可修正或增減，非常實用且方便（圖2-28）。但製作《巴特》時，沒那麼大的牆面，就輸出分鏡紙來取代了。

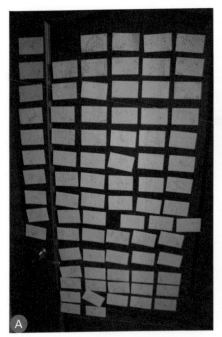

圖 2-28A ～ C　製作《巴特》時，所使用的分鏡紙。

如果說故事是將概念角色化、情節化的工作，那美術就是將文字圖像化的工作，而分鏡階段就是將靜態的圖像，增添**時間的敘述**以及**動態的敘述**。

畢竟我們很難用靜態的文字和圖像敘述時間，所以我們利用影片剪輯軟體，讓靜態的圖片有了時間與動態的資訊，讓圖像與圖像間有了關聯，之後才得以用連續影像傳達概念。

- ◆ 概念＋情節敘述＋角色敘述＝故事。

- ◆ 故事＋圖像＋時間敘述＋動作敘述＝分鏡。

當然，分鏡要考量的項目非常多，無法一一敘述，但我們也許可以簡單地朝兩個方向思考：一是觀看的角色（鏡頭）；一是被觀看的角色（被攝影的項目），所以在分鏡中我們要敘述用何種鏡頭來看這個畫面，是從上往下看（俯視）？從下往上看（小孩看著大人）？從遠方拉近（room in 放大看的動作）？從近景拉到遠方（豁然開朗的心境），各種鏡頭的表現都可以有不同的意思和感覺，鏡頭表現的方式就決定了觀看的方式。

另一個分鏡階段要注意的重點，是敘述被觀看者的動作細節，被觀看者可能是角色（大部分）、場景或是具意義的物件。在一個鏡頭中，分鏡的時間長短，有時是由此分鏡需要的動作完成時間做決定，而動作的設計，也是分鏡階段需要更仔細考慮的部分。

真人拍片就有些不同了，在動畫的領域中，每個動作所花費的成本都比較高，一舉手一投足都需要一定的製作時間與精力，所以分鏡階段需要更細緻和準確，每個動作的呈現都需要再嚴謹一些。

- ◆ 觀看的角色（鏡頭）

- ◆ 被觀看的角色（被攝的項目）

鏡頭與鏡頭間的連結也常常會產生不同的意思，不同燈光、音樂或是表演也都可以讓影像傳達出不同的意思，而分鏡更是確立導演風格的重要項目之一。

同一段敘述可以有不同的分鏡表現，情感面也就有了細微的差異。但其實技術影響分鏡的狀況也非常普遍，在停格動畫的動作難易度裡，走路與跳躍是相對比較難呈現的方式，需要將角色浮空，對重心平衡的拿捏也需要多一點的經驗，所以當我們用一個中遠景（全身）作走路的表現時，免不了有許多技術的問題要克服，但如果我們用特寫鏡頭來呈現角色的移動（半身），避開了腳步的動作，雙腳的動作簡化成為身體上下的動作，在技術上就簡易許多。

同樣都是呈現角色移動的敘述，半身的鏡頭就比中遠景的全身鏡頭在製作上輕鬆了不少。但如果這個故事和鏡頭要用巨大的背景和微小的個人帶出孤寂的感受，中遠景甚至遠景在感受和意義面又會比半身的特寫有效果，所以在技術與呈現效果的取捨就變得很重要。

所以技術強的團隊，對於想要呈現的效果會利用高超的技術克服，而技術尚未成熟的創作者們，為了將故事完整呈現，會思考不同的表現方式來製作分鏡。

我認識的人都走了
Everyone I've known has gone.

圖 2-29

圖 2-30

　　而我們在製作停格時，偶爾會遇到一些新的技術與手法需要去克服，像《巴特》一鏡到底的歌舞就嘗試用技術滿足歌舞的流動性。但畢竟是第一次嘗試，呈現的效果差強人意，不過還每一次的嚐試都會讓團隊更加進步，未來若劇情上再次需要同樣的分鏡模式，必然會比第一次更為上手。

　　對動畫來說，分鏡腳本幾乎就是動畫的最終藍圖，我們要依照得分鏡的指示，一個鏡頭一個鏡頭的把作品完成，好的分鏡腳本可以讓你在製作的時候不會迷路，不會將想傳達的概念失焦，甚至可以在一個鏡頭裡存在著多重的意義與暗示，讓作品更具有反覆回味的特色。分鏡和編劇一樣，都是一門高深的學問，能寫出還 OK 的故事，或是畫出還 OK 的分鏡，其實都不會太難，但要做得很好、很新奇、很有震撼力，那就不是一件容易的事了。

音樂音效

　　在拍攝毛片的時候，常常反覆觀看著無聲的影像，看著畫面的晃動，其實沒有太多的情感流動，但總是在加入音樂後，畫面開始讓情緒有了波動。畫面和聲音配合的好壞，對作品的影響真的太大了。在影片的世界裡，畫面最多只有一半的份量，剩下的另一半是由聲音負責的。

圖 2-31

聲音粗略的可以分為3個項目：

1. 音樂（Music）

2. 音效（Effects）

3. 對白（Dialogue）

最後還要經過「混音」的工作，來平衡每一個項目強弱的比例和效果，這樣是比較完整的音樂音效工作流程。

名詞解釋

混音

是指把多種來源的聲音整合成一個立體或單音音軌，經由混音師分別針對各個原始聲音的頻率、音質等進行調整，使得各音軌達到最佳化且層次分明的完美效果。

音樂與音效如果在製作的前期就有旋律或聲音呈現的想法，就可以將融合在畫面與分鏡中，角色、場景、甚至是動作設計，都可能被音樂或音效的效果影響，在繪製分鏡的時候，如果已經有完整的聲音選擇，便可以隨著音樂的高低起伏調整我們的畫面和影像呈現。

像在製作動畫《巴特》的時候，有幾個場景的鏡頭，先錄製專業配音的聲音，之後再跟著對白的語調和聲音表情設計動作，因為動畫動作的調整是可以很細膩的，以我們動畫師的角度來看，先確定了音樂和音效的表演，動畫師再跟隨著音樂音效與對白的起伏做動作設計，這會使表演的目標相當明確。

「讓動作跟著聲音走，讓畫面跟著聲音走。」

圖 2-32

圖 2-33

　　但也有幾個專案，像 2017 年動畫《當一個人》的製作，則是毛片拍攝完畢之後再協請專業的音效師製作 Foley 的擬音工程，同時也發包給專業的音樂工作者製作配樂。經過其中有許多來回的討論與調整，也創作出令人滿意的作品。創作流程剛好與《巴特》相反，這次選擇讓音樂與音效配合著畫面。

　　以上兩種聲音在動畫製作的流程裡，並沒有一定的對錯，先配音有機會讓影音結合的完美，但是找專業的音樂人配合畫面與感受創作，也有機會讓作品呈現本來沒想到的成果。

名詞解釋

擬音工程 Foley

　　是根據剪輯完成的畫面，讓音效跟著畫面節奏同步。依據畫面中不同的物件質地，創作出不同的聲音效果，像常見的腳步聲、雨聲、雷聲這類寫實的音效之外，擬音師也會負責製作特殊的效果音，你能想像嗎？《星際大戰》系列電影當中的雷射槍音效，其實是用槌子敲擊電塔旁的光所做出來的！雖然現在數位科技的盛行，許多聲音可以仰賴電腦特效，但電腦仍無法模擬出聲音的情緒。

動態腳本

在分鏡的項目裡，也許我們覺得鏡頭 A 需要 5 秒鐘的表演時間，但實際上拍攝的時候便發現不是這麼一回事，沒有 8 秒鐘根本無法表演完。或是說這個鏡頭到了結尾了，我們需要一段感情渲染的時間，是要 12 秒還是 15 秒，需要讓角色凝望著遠方多 3 秒嗎？

在繪製分鏡的時候，有太多時間和動作上的選擇需要決定，就像上一章節我們發現的，聲音常常是感情渲染的重點，音樂或對白的長短，也總是影響著畫面和動作的時間長短，假如動作可以配合著音樂和口白的節奏，聲部和影部產生共鳴或連結，往往會讓觀眾產生過癮的感覺，如果要有這種效果，影音的配合就顯得非常重要。

所以物件的動作、光影的變化、鏡頭的運動與聲音的節奏……一切會在影像中變動的項目，都影響著時間和鏡頭的長短。所以動態腳本的功用，就是把時間與動態的部分，用簡易影像的方式組合起來，看看是否是最終要呈現的效果 DEMO。

如果說分鏡腳本是圖像加上時間與動作敘述的連續圖片，那動態腳本就是將時間、動作敘述用簡易的影片呈現，並且加上暫時的聲音（音樂、音效、對白），當然，如果狀況允許，也許會直接加上最終決定的聲音。

畢竟用文字敘述與靜態圖像還是無法快速感受影片的效果，將時間、動作、聲音用粗略的方式以影片呈現，就可以快速模擬出影像帶給觀眾的感受。動態腳本就是要完成這階段的模擬工作，看導演所想的效果有沒有如預期的呈現出來，如果在觀看動態腳本時，沒有出現需要的感受和對影片正確的理解，那就得修正分鏡或是更前面的規劃了。

在之前介紹過的台中影展片頭，我們整理製作時使用的動態腳本，以及完成好的實際影片比對，給各位參考（QR 2-A、QR 2-B）。

QR 2-A

QR 2-B

圖 2-34

在分鏡轉成動態腳本的過程中，有一些小經驗可以分享。

1. 分鏡圖常常是使用較簡易的鉛筆或素描來構成，圖片的重點在於快速表達創作者所要表達的概念，但是最終影像呈現的時候，畫面是較為華麗和複雜的。觀眾在觀看時，需要較多的時間才可以理解鏡頭，甚至要留給觀眾欣賞鏡頭的時間，所以動態腳本如果是可以很順利地觀賞的版本，那往往在最終呈現時很有可能會感覺比較緊湊，這個部分可能需要注意。

2. 在動態腳本裡，選擇一個樣板音樂是很常見的，但在開始後續影像的工作項目中，表演常常會被放置的樣板音樂所影響，甚至會對創意決策者產生先入為主的影響，而且對後續配樂的工作來說，往往會限制了可能的嘗試或是表現。

3. 動態腳本一底定，後續的表演就比較容易受到限制。有時候在片場中，角色、場景、燈光都確認之後，往往有機會有一些更好的動作設定，或是不一樣的運鏡方式，假如太過嚴格遵守動態腳本來製作，有些更好的變動和想法，有可能會選擇放棄嘗試。

從 QR 2-C 可以看得出，在分鏡腳本和最終呈現上還是有點落差，《巴特》專案比較屬於自發性的創作，所以導演或原創者認可

QR 2-C

時，只要能讓作品更好，拍攝前有一些變動或再創作的可能性，通常是可以接受的。但接案部份可能就要忠實呈現分鏡腳本的內容了，這點可能還是要注意一下。

所以在發展的階段，我們可以簡單畫分為以上這些工作。想法產生概念，將之增加情節敘述，角色敘述，或是場景敘述，擴大成為了一個故事。這個故事，加入了圖像的設定，時間敘述，動作敘述，產生了分鏡，而將分鏡加入音樂、對話、甚至還加入了音效，將之稍加動態化，就成為了動態腳本了。

一旦產出了動態腳本，這部動畫的設計藍圖我們就已經完成了，在我們流程的發展階段，將動態腳本完成，是相當重要的一個里程碑。

◆ 概念＋情節敘述＋角色敘述＝故事。

◆ 故事＋圖像＋時間敘述＋動作敘述＝分鏡。

◆ 分鏡＋聲音＋動態影片化＝動態腳本。

動態 12＋3 法則

動畫的12項基本法則 The Twelve Basic Principles of Animation）源自於迪士尼動畫師奧立·強司頓與弗蘭克·托馬斯在 1981 年所出的《The Illusion of Life: Disney Animation》一書。

動態 12 法則是非常實用的表演經驗歸納，我們在拍攝停格動畫一年之後才知道這些，立刻驚為天人，他總結了最常用的動態表演的重點，並適用於手繪、 3 D 和停格的動畫表現方式。

之前拍攝時，透過不斷地嘗試及不停地失敗，最終靠著經驗累積動作調整的技巧，在稍微了解 12 法則的理論之後，變更清楚動作應該要如何調整，如何表演，有了基礎的邏輯認知。

不過，或許正因為之前透過不斷地實作所累積的經驗，當遇到前人所累積的實作技巧及理論時，才會很快地了解自身之不足，實作技術和學習理論真的應該要相輔相成才會圓滿啊，而我們是從實作開始的。

（一）擠壓與伸展
　　（Squash and stretch）

「主要賦予物體量與靈活感，藉由擠壓與伸展來強調瞬間的物理變化。」

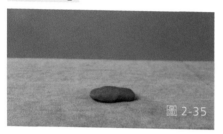

圖 2-35

　　例如：一個具有彈性的球，從空中瞬間垂直落地，球體會被下向擠壓成水平橢圓體，下一個瞬間反彈至空中時，球體會被向上伸展成垂直橢圓體，動畫亦以這樣的方式呈現真實感，若附加誇張非寫實的變形則可增加動畫的生動與趣味性（QR 2-35）。

QR 2-35

　　擠壓和伸展在停格裡比較難使用到，但可變主體形態的材質（黏土）就可以嘗試的使用這個技巧，但我們在調整無法變形的偶具時，利用形體的伸縮，也可以稍稍地加上擠壓和拉伸的效果。

（二）預期動作
　　（Anticipation）

「物體從靜止到開始動作前會有所謂的預期動作，讓觀眾能預知下個動作。」

圖 2-36

　　例如：從高空往下跳躍時會先彎曲膝蓋再跳、正在跑步的人要停止跑步前會逐漸變慢步伐等。在動畫中適當加入預期動作不僅可增添生動性，亦可給予觀眾驚喜（QR 2-36）。

QR 2-36

　　在我們調整停格時，最常用到預期動作的時候，就是角色準備下一個大動作之前，誇飾（準備）這個行為。嚇到要跳起來時，身體會微微地先下傾，囤積力量後，再向後表現嚇到的動作。在爭鮮停格一秒 12 格的世界裡，預期動作的時間長短大多在 2 到 5 格中間，預期動作越久，動作越大，表演越誇張，越有舞台劇式的表演風格。

（三）演出方式（Staging）

「每個角色都有其動作與表態，構思角色與場景的呈現，使其更接近真實。」

畫面所呈現的可能只是角色上半身或者全身、角色以什麼動作去跟背景互動、角色前一個動作與下一個動作的關係等，劇情、分鏡、畫面、動作、光影都需要相當的構想，使整部動畫完整（QR 2-37）。這部分我一直沒有太確定作者真正想講的，也許是角色個性影響動作設計，也許是要在前期將角色的動作細節設計進去。走位、

QR 2-37

構圖、運鏡的方式也會影響表演的呈現。

這個法則也許是提醒動畫師要有大局觀（像是漫畫的助手在畫每一格時，要將一整段故事先熟悉，才能將自己負責的每一格，用恰當的情感和細節表現出來）。但就我從這個法則意識到的重要觀念是，我們埋頭在每一個 12 分之 1 秒世界裡，將動作分解再組合，常常會忘記，這些動作主要目的是要推動劇情、煽動感情或是讓人捧腹大笑。這個法則其實很深奧啊！我們還在學習體會中。

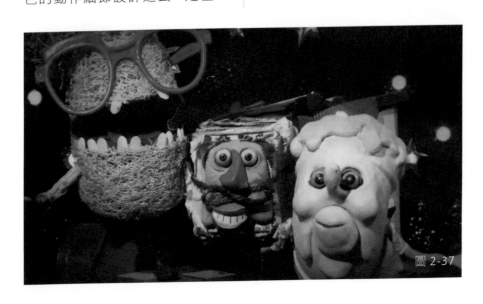

圖 2-37

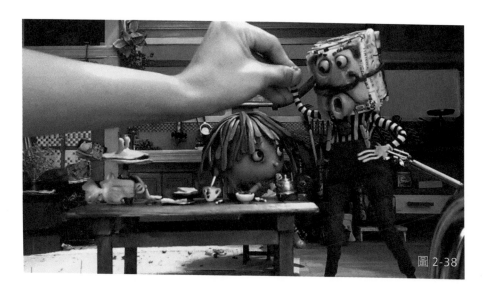

圖 2-38

（四）接續動作與關鍵動作
（Straight ahead action and pose to pose）

傳統動畫是由數張畫面連續顯示而構成，近代電腦動畫也是如此，從第一格畫面顯示到最後一格畫面就形成了會動的畫面。接續動作與關鍵動作為兩種不同的製作動畫方式，差別在於關鍵影格的設定（QR 2-38）。

QR 2-38

接續動作與關鍵動作：

1. 接續動作 Straight Ahead Action：是依照連續的動作從第一格畫到最後一格的方式。

2. 關鍵動作 Pose to Pose：是先定義重要的動作並作畫，再返回關鍵動作之間繪製需要的畫面。

關鍵影格就是將動作裡最重要的那幾格先定義，然後補齊中間格數，在手繪動畫的實作中，這是一個很重要的概念。但是在我們的停格世界裡，關鍵影格就沒手繪或電腦那麼的至關重要了，畢竟我們不能將關鍵的動作先調整好，再回過頭將中間的部分補齊。所以在停格個世界中，我們主要是從第一張直接開拍，然後一直拍下去。如果要分類的話，我們工作室是使用接續動作的方式製作停格動畫的。

但關鍵影格的概念，仍是非常實用，我們現在調整動作時，常常會先拍攝自己動作的攝影片段，在自己的動作裡，我們會先分析最重要的幾格，看看他是在幾秒幾格的時間，或是和上一個動作差距幾秒幾格，然後再實際上場調整動作。在這個例子裡，如果將動畫製作比喻成架設鐵路系統，關鍵影格就有點像車站，將車站定好了，軌道該怎麼架設就非常明確了（但停格好像只能依照順序來蓋……）。

（五）跟隨動作與重疊動作（Follow through and overlapping action）

「物體因為慣性，移動中的主物體如果突然停止不動，附屬在他上面的物件常常無法及時停止，因此就有了跟隨動作。」

圖 2-39

例如：女孩頭上的辮子，在轉頭時辮子跟隨著頭轉動而移動，頭移動到定位時，辮子的受力還未消除，頭停止了，但辮子卻還在移動，動作的節奏就錯開了（QR 2-39）。

QR 2-39

跟隨和重疊實在是太辛苦也太迷人了，舞者旋轉時，人在旋轉，裙子也因為人在旋轉而飛起，舞者

停止旋轉了，但裙子要等舞者停止旋轉後，才會跟隨著舞者停止。在實際操作中，動畫師讓舞者停止，在 1 到 3 格後（以巴特 1 秒 12 格速率為例，每個鏡頭和作品都會不一樣），裙子也會跟隨著舞者的停止而停止，因為裙子是舞者的附件，並且材質不同，而有了時間差，所以會發生舞者在完全靜止時，裙子還在空中飄逸。

在埋首於解析動作和重組動作的動畫師裡，我認為沒有人會不深深喜愛精美的跟隨與重疊的動畫法則表現，美好的跟隨和重疊，會讓我們在心裡高興到發抖。但也因為跟隨與重疊，在非電腦運算的製作概念之下，所花的時間資源和技術成本實在很高，所以才難能可貴。（一個角色也許要注意一組動作表現，但一個角色有兩個辮子和一件飄逸的長裙的話，動畫師們就要注意並調整 4 組動作了）

重疊就我理解的是，更多的附屬物件會重複演繹力量加入或消除的同一個動作過程，並視從屬的結構，產生相應的時間差。舉例來說，像火車停止，每節車廂都要重複一組停止的動作組（漸慢、停止、反作用力向後、反作用力停止、第二次反作用力向前、完全停止），跟著時間敘述三節車廂的停止過程會變成這樣：第一節車廂漸慢，第一節停止，第二節車廂漸慢，第一節車廂反作用力向後，第二節停止，第三節漸慢，第一節反作用力停止，第二節反作用力向後，第三節停止。

真實的狀況也是如此（巴特有調過火車停止，其實也沒有調得很好，便是運用到重疊的概念），但調起來其實沒那麼複雜，所以在手繪和停格的世界裡，跟隨和重疊一直是迷人又恐怖的存在。

（六）漸快與漸慢 (Slow in and slow out)

「物體從靜止到移動是漸進加速，移動到靜止則是漸進減速，也就是說物體從開始到結束移動並不會等速度運動。」

圖 2-40

QR 2-40

例如：一輛車子不管馬力再怎麼快，開始移動是漸進加速的，停止移動也會漸緩減速（QR 2-40）。

漸快漸慢真的是基本而且重要，我們在調動作的時候，幾乎每一段都有漸快與漸慢的要素在，如果動作調整實作有第一課的話，漸快和漸慢我會放第一位。漸快與漸慢常常就是關鍵影格和關鍵影格的中間（補間影格）工作的重點之一。在我們動畫裡，慢的動作等於位移少，快的動作位移多，動畫師們要有這種換算的能力，所以漸快在停格中就是越移動越多，漸慢則是越移動越少。

（七）弧形（Arcs）

「凡是具有生命的物體，其移動、動作都不會是完美的直線行進，因此作畫時要以自然的弧形方式呈現運動。」

圖 2-41

例如：走路絕不會是筆直的前進、頭部轉動也都是弧形方式（QR 2-41）。

QR 2-41

檢視工作成果時，比較好的動作，也確實或多或少都帶有弧形的運動路徑。在老派的動畫中，那些如絲綢般柔順、美妙的動作呈現弧形絕對是強調的因素之一，他常常被誇張的使用（擠壓與拉伸亦然），但如果要自然呈現動作時，弧形也不是需要那麼強調的（我個人認為是要適度，而不是一昧地強調弧形運動）。

（八）附屬動作（Secondary action）

「主體在動作時，身上若有其他附加配件也會以自然的方式動作，忽略了這些配件動作會使得整體不自然。」

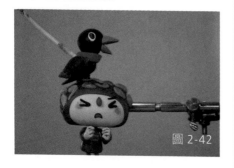

圖 2-42

例如：穿戴的耳環會晃動、尾巴會搖擺、外套會飄逸等等（QR 2-42）。

QR 2-42

我覺得附屬動作和跟隨與重疊有些重複，跟隨與重疊是定位為無生命、無意識地跟隨、重疊主體的動作。而附屬動作，則是在主要動作之外的細節。而我在這個法則意識到「注意細節」部分會讓作品更真實有趣，有畫龍點睛的作用，當觀眾注意到動作上的細節時，有可能會從喜歡這部片進化成愛上這個作品，從Ａ到Ａ＋。

（九）時間控制（Timing）

「控制好物體的動作時間即是動畫的靈魂，亦是表現動畫節奏的關鍵。」

例如：往前出一直拳的動作是瞬間的、在湖中划船是緩慢前進的。

時間的掌控確實重要，快慢的拿捏一直是動畫裡令人著迷的部分，同一個動作設計，也會因為快慢不同有了截然不同的效果或感覺，這點無論是手繪、電腦或是停格都是如此。在書裡我們很難去做實際例子，一但動起來後，效果就會很明顯地表現在螢幕上了。

QR 2-43

以巴特的片頭 LOGO 動畫為例（QR 2-43），每一個物件出場都有快慢的變化，橡樹子前兩個出場的速度最慢，後四個橡樹子我有嘗試將速度提高（拍攝時移動距離較遠），這樣的快慢控制，我自己是認為有達到一種急著趕上前兩個橡樹子的感覺，進而有一點點可愛感覺。雖然在拍攝時沒有想那麼多。設定每個物件出場要有快慢和鬆緊，不同的節奏，似乎可以讓沒有情緒的物件都變成讓人喜愛的角色。

（十）誇張（Exaggeration）

「配合前面的擠壓與伸展，加上誇張不符合現實的現象亦增添動畫的張力。」

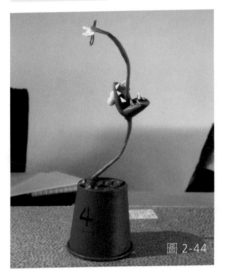

圖 2-44

QR 2-44

例如：在動畫中一個人的臉被揍都會往內凹深得很嚴重、往前衝刺會附加許多的華麗效果、迅速躲過子彈等（QR 2-44）。

我們停格比較難做出形變的誇張表現，因為偶具常常無法變形的，但我會利用鏡頭的變化，角色的前後位置（彎腰向前臉會顯得比較大），甚至是藍幕去背後再使用後製的變形工具來凸顯誇張的表現。

有時候也會在製偶時，設計一些誇張的表情，以滿足一些瘋狂的情緒需求。在拿到角色偶具的時候，我也會嘗試調出這個偶的動作極限，比如說最大的歡呼、最大出拳的動作，在了解這些「最大」的動態之後，我們會在情緒真正需要堆疊時使用，畢竟，物以稀為貴，如果太常使用情緒滿溢的肢體動作，在真正情緒或劇情高潮的，要用什麼東西將這些感覺再推到高點呢？

最近我們有實驗用多支偶具作連續動畫，以下例子就用了七個不同階段的食蟲植物，並用置換的方式作出誇張的動作，突破了使用同一支偶無法變形的限制，效果算蠻滿意的。

（十一）純熟的手繪技巧（Solid drawing）

傳統動畫都是純手工繪製畫面，亦即手繪技巧越好，動畫呈現就越精緻完美。直到近代電腦繪製動畫也還是需要一定的手繪能力。例如人物結構、骨架、造型、動作、透視、背景等。停格動畫沒有這個問題，但純熟的手繪在前置美術與腳本時，非常重要且好用。在停格拍攝與表演時，角色偶劇的製作與可動性，應該是最接近這個法則的部分。

（十二）吸引力（Appeal）

「一部好的動畫作品一定會有吸引大眾目光的人事物。」

例如：人物外型鮮明、表態具有特色、完整的高成迭起劇情都可吸引觀眾。

其實動畫師到了中後期，調整出符合希望的動作已經不會是太大的問題（當然，在停格裡還要考量偶具的可動性因素），到後面的重點是什麼動作才符合「希望中的動作」？是不是適合這個故事的表演？會不會是個精彩的表演？變成更重要的事情了。

圖 2-45

現在我覺得動畫師更應該有個演員靈魂，製偶的人給予角色外表，而我們動畫師則用動作和表演給予角色靈魂。疲憊的步伐、高興的步伐、自信的步伐、自信但刻意想要低調的步伐，到了中後期，要設計什麼動作或是給觀眾看到如何的表演（可能還需要配合燈光、鏡頭或音樂），也許將成為動畫師一輩子的功課。

我第一次體會到用動作產生吸引力的例子是在做《巴特》的時候，當初設計要讓主角用屁股壓平揉開的廢紙，一開始設計的動作很普通，和青蛙查察的互動也有點僵硬，但是和導演討論之後，嘗試讓巴特全身左右轉動，並讓巴特眼神向左上和右上飄去，最後的動作我們都覺得十分可愛，應該有超越之前的動作設計（QR 2-46）。

QR 2-46

「停格動畫師的表演是角色偶具的靈魂，用動作給予生命的幻象。」

以下三個則是我們自身拍攝停格動畫的經驗，停格動畫還是與手繪和電腦動畫有本質上的不同，所以增加 3 個調整動作的感想給大家。

力量的傳達

我們在調動作的時候，感受到力量的概念，在沒有任何力量的時候，所有的東西都是靜止的。

像是草，在沒有任何外力的時候，是不會有動作的，當風開始吹動，外部產生了力，便開始飄動，但風會停止，或是改變力量、方向，草也就會改變動作或表演，所以動作不會是草發起的，而是風帶動的，動作也不會從根部起來，而是從草阻擋著風的末端發起，這是由外部力量來看力量的傳達，風將力量傳達到草上。

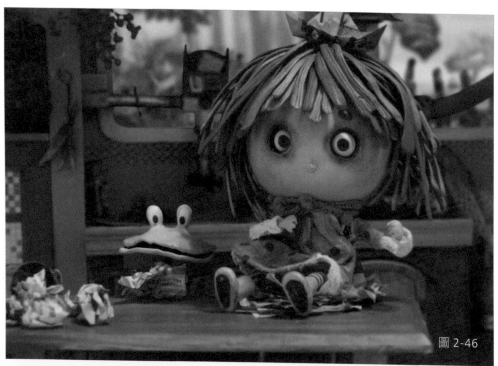

圖 2-46

圖 2-47

而我們人起身，力量傳達的就更複雜了，力量還沒啟動前，是個想法和念頭，決定之後，我們身體開始調整重心，通常是腰部出點前傾的力量（力出現），利用身體前傾將重量從屁股轉移到腳掌上，如果屁股與腳掌下各有一個體重計，在準備起身時，屁股下的體重計應該會遞減，而腳掌上的體重計數值則會不斷增加，重心轉移時，雖然身體沒什麼動作，但動作者的腿部肌肉應該會開始用力，大腿、膝蓋和小腿都會，將屁股上的重量移動至腳掌上。

然後我們的膝蓋和腳踝會出力使屁股離開座位（力又表現出來了），然後用膝蓋的力量將整個身體撐起（此時力的發起點是膝蓋），然後腰部會在出力向後移，將身體拉正，然後四肢與各關節開始做平衡微調，完成起身。

用文字敘述的話很複雜，以圖 2-48 來解釋，各位慢慢地嘗試起身幾次後，一定會感受到力的發動和轉移，然後牽動我們的動作與表演，感受力量的傳達，我們就會知道應該調整偶具的哪些關節與物件。

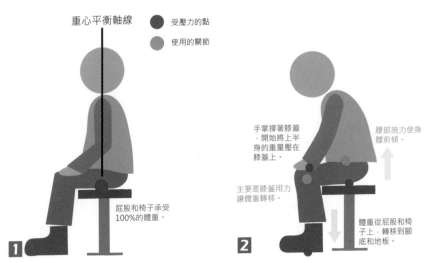

圖 2-48 力量傳達示意圖（人起身時的力量轉移）。

重量感

　　延續上一個追加法則的部分，在地球上，我們無時無刻都受到了名為「重量」的力影響，除非在水裡與太空中，不然有一向下的重力會持續影響所有物件，所以在我們可愛的星球上面，只要下面沒有可依靠的物體，我們會不斷地向下墜落。

　　若角色頗具「重量」，要抬起他的腳步，會需要更多時間來準備對抗體重，當他踏下一步時，重心的轉移也會花更多時間，甚至地面也會有相應的凹陷。意識到無時無刻存在的重量，並適當地表現出來，也可以使我們的作品更為真實厚重。

呼吸感

　　生物的「呼吸」本身便是持續存在的狀態，但角色在做一般動作時，因為動作比較大，所以呼吸的樣子會被掩蓋住，一般來說是無法發現的。但是當我們的角色在靜止時，如果要讓作品更有生命力一點，可以嘗試稍微的觸碰一下，讓他向同一個方向位移一點點，使角色不要處於完全靜止的狀況。簡單來說，若某段時間內，角色其實是沒有任何動作的，這時也不要就這麼放著，可利用「呼吸」這項動作來營造角色的真實感。

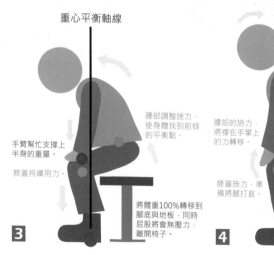

重心平衡軸線

手臂幫忙支撐上半身的重量。

膝蓋持續用力。

腰部調整施力，使身體找到前傾的平衡點。

將體重100%轉移到腳底與地板，同時屁股將會無壓力，離開椅子。

3

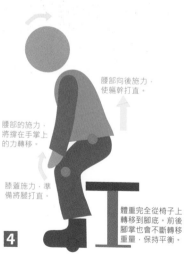

腰部向後施力，使軀幹打直。

腰部的施力，將撐在手掌上的力轉移。

膝蓋施力，準備將腿打直。

體重完全從椅子上轉移到腳底。前後腳掌也會不斷轉移重量，保持平衡。

4

重心平衡軸線

保持平衡，成功的從座位上站起。

5

03
MANUFACTURE

我們來製偶吧！

「一部令人難忘的動畫作品，除了引人
入勝的劇情之外，美術風格也是令人產
生記憶點的原因。」

美術設計

若要說美術設計是整部動畫的「表皮」，倒也不盡然，美術所產生的視覺力量必須與故事情感相互呼應且缺一不可，畢竟還是得先靠「表皮」吸引觀眾眼球，再加上現在的手機遊戲、電影、動畫等的競爭激烈，觀眾對於視覺要求逐漸提高的情況下，想要從中脫穎而出更是艱難，我們這票視覺從業人員還是乖乖地勤奮工作吧！

「力量是在放捨棄模稜兩可的心態後，專心求極致所展現的出來的一種能量。」

大家可以回想一下，我們第一次畫畫或是看孩童的畫作時，那種顏色、造型都沒有限制的畫面，是不是頗具有無法解釋的神奇魔力呢？

在所有動畫形式中，偶動畫的影像魅力在於真實物件的非真實表演，令人自然地勾起人類好奇心。舉例來說：停格動畫的拍攝物件和拍攝現場的空間都真實存在地球物質界，但是當我們透過「位置移動」之後產生的連續畫面就變得奇幻無比！

這種 2D 和 3D 動畫很難仿效的臨場感，也可以說是一種在攝影機前流竄於實體物件之間的空氣感，對於喜愛停格動畫的朋友是非常具有吸引力的！

小叮嚀

這是我們首次公開旋轉犀牛工作室在美術設計方面的心法和工法，在此還是必須再三強調，我們運用傳統捏麵工藝來表現停格動畫的過程，絕對和目前所有偶動畫製作方式相異，所以如果你期待在書中看到如何運用 3D 列印機或矽膠開模的技法的話，那麼這一段看完就可以默默闔上書本了！

製作要點

首先,在美術設計初期製作一定要先對動畫故事有充分的理解,可以先天馬行空的繪製草圖和導演、編劇討論。這個部分對旋轉犀牛工作室而言,我們是允許在造型初期進行到美術設計期間,如果產生任何不錯的點子,是可以再回頭修整原腳本的(前提是必須真的是一個好點子,足以為整部動畫加分!)。

接下來要說的是:「美術設計的工作絕對不能只是美術設計!」

要戳破這個美好的想像還真是令人傷心!但是現實面的考量,對動畫製作來說實在太重要了!以下幾點注意事項:

(一)符合主題與需求

「不論是原創動畫或委託製作案,美術設計能否『恰如其分』的出現才是重點!」

若為了自己的表現欲,而硬帶著觀眾遠離了導演或客戶對故事的想像,也不能算是稱職的美術設計!依照動畫的主題與需求進行美術設計,適度的拿捏才會為整部作品更加分。

（二）製作影片成本

「美術必須在預算成本中圓滿達成任務。」

像「美學美感」這類表現空間很廣的領域，從業人員更應該要有所節制，並不是使用越多元素就越好，必須在僅有的預算成本內達到最完美的效果，這其實是一項很了不起的學問呢！

（三）掌握製作時間

「時間就是成本！」

在求好、求有、求快中，我們大多只能三選二或三選一，尤其時間緊迫，製作費更容易隨之飆升！例如：增加人力、增加製作時數、買現成物取代手作、密集的攝影棚租借。

但有時候時間太過寬裕也未必是件好事，搞不好會在重複修改、打掉重練的循環中渡過。另外，製作時間和製作工法也有關係，所以在得知預算期限之後，再選擇工法並緊盯進度是必要的！

（四）永遠有備案

「在停格動畫的美術製作上即便謹慎執行作業，仍然充滿許多風險。」

凡事不怕一萬，只怕萬一。在製作的過程中也會有許多突如其來的狀況發生，例如：人員異動、特殊材料短缺、臨時增加戲份、停電、連日豪雨導致道具乾燥困難、道具失竊、失火、資金斷頭等問題，光想就使人倍感憂慮！所以請各位在動工前，永遠都要再提出一個替代方案，當然最好幫這個方案再想一個備案！

（五）細節的掌握

製作立體物時，必須滿足腳本上的攝影角度和動作，若沒注意到細節，在拍攝時就容易穿幫，事後靠電腦後製來補救，容易耗費預期外的人力與時間，相對的，如果製作物越細緻、越符合腳本指示與需求，便可省去不少麻煩！

角色造型
設計製作

擔任戲中的角色可以是人類、非人有機物（動植物）、擬人有機物（會說話的動物）、無機物（檯燈）、擬人無機物（會跳舞的檯燈），也可以嘗試用天氣、景觀地標等出乎意料之物來當主角。

「如果你建構的是虛擬故事世界，那麼角色最好加強人類可理解的觸發行為；如果你建構的是人類世界，那麼角色倒是可以天馬行空一點。」

角色的設計，主要目的是讓觀影者同時享有「安全感」＋「新鮮感」。我們很難期待觀眾能體會到一個未知物種在一個未知的虛構空間做出行為後，進而引發未知的情感，切記！讓觀眾有觀影的安全感也是影像工作者的責任喔！

（一）角色的造型可能與什麼有關？

1. 角色的職業和性向。

2. 故事的世界觀和年代。

3. 影片行銷上必要（包含客戶需求）。

4. 製作工法的獨特性（會牽涉到材料、質感、硬度等選擇）。

（二）畫完角色造型後我們應該做什麼？

1. 我們通常會在畫完設計圖之後也順便標上選用材料，這可以幫助製作者和客戶對完成品產生想像，當然如果時間緊迫，這個步驟會被省略。

2. 通常會把所有「演員」擺在一起，觀察一下身高比例、服裝道具是否協調？這時候色指定是否合乎要求，也能一目了然。

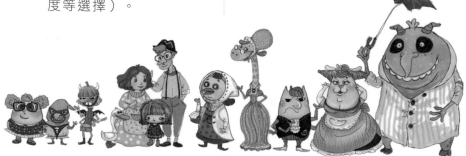

圖 3-1 《巴特》初期的角色設定圖。

3. 針對有表演動作的角色，
額外描繪其肢體動作和表
情，同時也可再加上情境
道具，為的就是讓製偶師
在製偶時，能加以確認情

感連結和尺寸比例，畢竟
在平面設計圖變成立體物
時，有很多想像空間是需
要製偶師自行填補的。

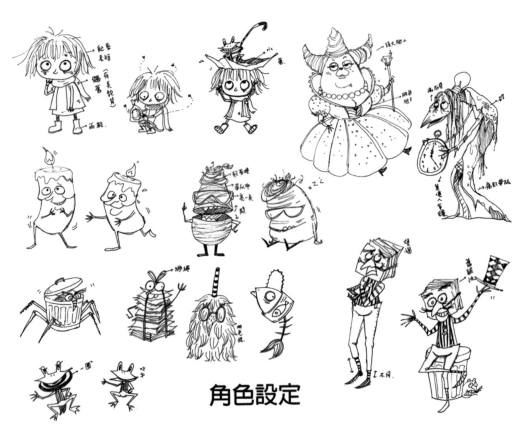

圖 3-2　巴特角色設定。

什麼是色指定？

就是影像的填色遊戲，如果有時間，可以慢慢嘗試不同色彩的實驗或搭配，你會發現色彩對人類感官的影響真的非常值得研究。我們可以就三方面來作討論：

1. 角色色指定：包括角色的膚色、髮色、服裝、道具、個性偏好或強調特殊性，在決定角色顏色後，記得把會互動的其他角色、場景也放在一起感受一下是否協調？

 「若有刻意不協調的目的，仍要努力地統合出某種美感，不要為了新穎而作出傷害觀眾眼睛的事。」

2. 場景色指定：包括室內、戶外、文化習性、季節等原因都會影響場景顏色，場景就是角色表演的舞台，一定要考慮每一場戲的最終任務是什麼？

3. 影像色指定：是最後觀眾眼中的顏色感受，當然包括角色＋場景＋環境。這個階段通常要與導演討論整部影片情感面的傳遞，要如何使用顏色來襯托劇情，或是觀影時的情緒反應。

（三）從「情感面」來理解角色

為什麼美術設計人員需要從「情感面」理解我們筆下的人物呢？

簡單地說，動畫和電影都在傳達感情，但角色光是要讓觀眾產生投射感就比真人演出吃力很多，所以我們在造型設計上一定要多幫助觀眾「認識角色」。

在各位開始躍躍欲試前，先以我們的動畫《巴特》為例，看看每個角色從設計到立體成型的過程吧！

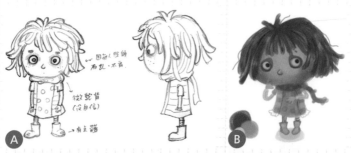

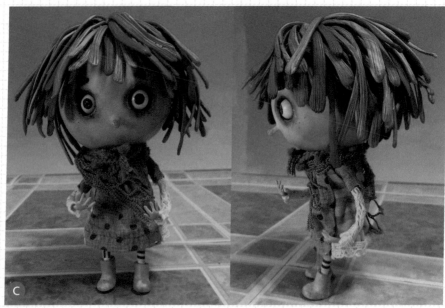

圖 3-3A ～ C　巴特草圖→色指定→完成偶。

角色設定 _____

　　動畫《巴特》主角是個缺乏照顧的八歲小女孩，長時間住在拖車裡，以拾荒維生。

因此這個角色的外型應該？_____

① 全身髒兮兮有些缺乏自信，微微駝背。

② 身上的衣服是拼貼而成，且採多層次混搭法。

③ 穿著雨鞋，以利外出。

④ 頭髮剪得亂七八糟顯示缺乏照顧。

⑤ 紅髮是為了在影片中突顯出來。

造型目標 _____

　　希望即使是靜止的偶都能讓人心生憐憫。

備註 _____

　　頭大身體小容易展現出可愛感，但要注意場景中有開門、開窗的鏡頭，都會必須以扭曲比例來配合她的身形，否則可能會破壞視覺美感，或讓觀眾覺得過分虛假而無法融入。

··· 蠟燭太太 ···

圖 3-4A～B　草圖→完成偶。

⠿ 角色設定 _____

配角蠟燭太太是聒噪傻氣的大媽,心地善良卻沒有能力幫助別人。

⠿ 因此這個角色的外型應該? _____

① 大大的眼睛暗示天真。

② 臉上時常掛著搞不清楚狀況的笑容。

③ 身體微彎,突顯屁股。

⠿ 造型目標 _____

有著令人發笑功能的角色。

⠿ 備註 _____

頭頂的白蠟需要稍微呈水平狀才能方便補蠟,且蠟蕊的長度需控制在一定的範圍,不能點火後就燒毀整個角色。

圖 3-5A ～ C
草圖→色指定→完成偶。

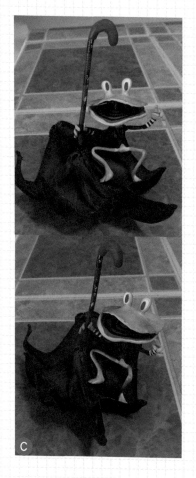

⋮⋮ 角色設定

配角青蛙查察是巴特的哥哥，話多、驕傲卻一心想保護巴特。

⋮⋮ 因此這個角色的外型應該？

① 嘴巴超大，且如銅鑼一樣吵。

② 穿著與身分不符的燕尾服，來顯示驕傲。

⋮⋮ 造型目標

青蛙查察和《巴特》最常同時出現，顏色尺寸都要能襯托主角。

⋮⋮ 備註

青蛙查察因為動作相當多，因此需要兩隻戲偶，供輪番上陣。

··· 報紙先生 ···

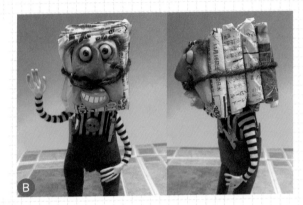

圖 3·6A ～ B　草圖→完成偶。

::: **角色設定** _____

　　配角報紙先生是最有學問的角色，斯文有禮並具學者氣息。

::: **因此這個角色的外型應該？** _____

　　① 身形修長。

　　② 會彈鋼琴。

　　③ 頭顱是一綑報紙，鬍鬚是綁繩。

　　④ 條紋上衣具有幽默感，吊帶褲是夾子夾著的。

　　⑤ 長手長腳方便表演大動作。

::: **造型目標** _____

　　擔任動作最大的角色，歌舞戲分最重。

··· 菜瓜布奶奶 ···

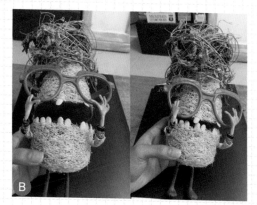

圖 3-7A～B　草圖→完成偶。

角色設定

　　配角菜瓜布奶奶是倚老賣老的角色，有時會流露出對於生命的智慧和慈祥。

因此這個角色的外型應該？

① 天然的最好！找塊適合的菜瓜布來製作即可。

② 牙齒是種子。

③ 沒有眼睛卻戴著眼鏡，橘色鏡框帶有些活潑感。

④ 頭髮是枯藤。

造型目標

　　發揮停格動畫優勢，呈現有機物的繁複紋理。

備註

　　讓上下顎幾乎是分開的，藉此展現有誇張的說話方式。

··· 波波大夫人 ···

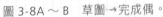

圖 3-8A ～ B　草圖→完成偶。

角色設定

反派角色波波大夫人是迷戀權力的壞鎮長。

因此這個角色的外型應該？

① 各種奢華的服裝帽子和配件。

② 肥胖渾圓的身體。

③ 做作的髮髻。

造型目標

擔任動作最大的角色，歌舞戲分最重。

··· 告密者 ···

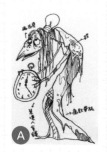

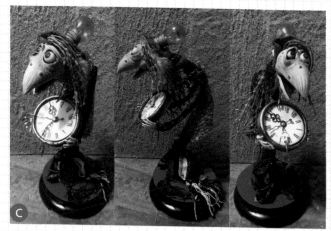

圖 3-9A ～ C　草圖→色指定→完成偶。

⋮⋮⋮ 角色設定

　　反派角色告密者是卑鄙、心智脆弱的生物,自願
當鎮長的時鐘和跟班。

⋮⋮⋮ 因此這個角色的外型應該?

　　① 骨骼異常、大小眼。

　　② 一頭凌亂的髮型。

　　③ 拼湊的服裝風格。

⋮⋮⋮ 造型目標

　　令人生厭又有點憐憫的可憐壞蛋。

⋮⋮⋮ 備註

　　身體的姿態和造型必須一看就有一種卑微的投射。

（四）從「製作面」來理解 角色

　　當我們要開始製作設計角色時故事的發展也都知道了，接下來我們會攤開所有分鏡腳本，認真分類總共有哪幾場戲？角色要在哪些場景作表演？全部都整理清楚了之後，才知道如何抓時間製作進度表，這個動畫和之後每一個製作步驟的考量都環環相扣，所以請耐著性子好好整理再開始動工。更安全的作法，是先完成一個角色並讓角色表演一小段動作試試看，調整完細節再去製作其他角色，可以降低製作風險。

偶的尺寸

　　我們在停格動畫教學中最常聽到的問題就是：「請問我的偶要做多大隻？」

　　在此提供大家一個非常務實的標準。首先，請在腳本完成後，找出「拍攝現場」，也就是你的片場，如下圖 3-10 所示：

1. 為節省片場空間，牆壁上會有進度表、腳本，以及任何需要用到的文件貼在牆上。

2. 所有燈具或照明發光體（攝影棚內是沒有自然光的空間）。

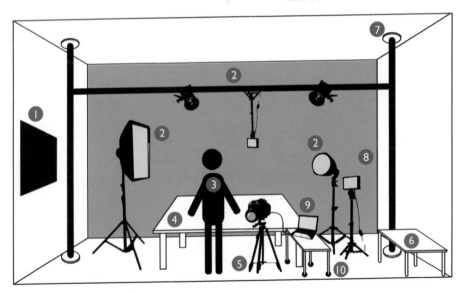

圖 3-10　拍攝現場。

3. 動畫師，因為拍攝時間長，請讓動畫師工作環境舒適一點，空間不要太過狹小。

4. 拍攝桌，注意桌子是否平整或容易晃動，盡量選重一點的桌子會較穩。

5. 攝影機，請注意動畫師在調動作時是否容易撞到相機腳架。

6. 道具桌，通常是進撤場景時預留空間放道具的桌子。

7. 頂天立地架，也稱 H 架，是攝影棚非固定式燈架或攝影器材的支撐架。

8. 藍幕或綠幕，方便拍攝物件去背修圖的大背景。

9. 我們會直接讓攝影機連接筆記型電腦進行拍攝。

10. 有輪子的矮桌，像是動畫師的工具台，通常拿來放置電腦或小工具。

安置好片場裡所有占空間的有燈具、拍攝台、道具台、相機、反光板、人（依照每個動畫作品需求不同而有增減）後，很快便能掌握拍攝桌的尺寸。此時請對照一下腳本中的畫面，找一幕最廣的遠景進行拍攝（可先用紙箱或相似物代替場景中的背景物來幫助尺寸想像，可能會是城市房舍、交通工具、植物等），隨後將相機架好，並確認相機中畫面（上、下、左、右）空間是否可以拍攝出腳本預計呈現的畫面。

待一切都就緒完畢，便可依據該場景與角色的互動關係、尺寸的合理性來進行微調，如此一來就可定出主角的身高，也就能簡單地求出偶的尺寸了。

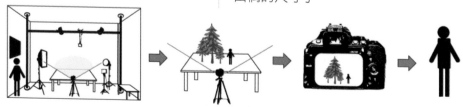

圖 3-11　確定攝影棚大小→得知拍攝桌尺寸→確認拍攝視角無誤→偶的尺寸確定。

偶的重量

「在製偶時，面臨最大的困難就是『地心引力』！」

　　頭顱、軀幹、四肢的重量和承重絕對是製偶的重點，普遍來說大多採「頭輕腳重」的模式去執行，以防角色的下盤撐不住過重的頭顱。實際上，角色造型並無一定的準則，像國外的偶也有重達3~4公斤的，但前提是要有重達5~6公斤以上的支撐架來支撐。

　　想當然爾，這樣做的好處是操偶的穩定度高，不會因為動畫師不小心撞到就產生明顯的位移，導致前功盡棄妨礙拍攝進度。

　　我們工作室所製成的偶，皆是採用「直接塑形法」，相較之下會顯得較為輕巧。一般流程大多由製偶師製作做各種表皮，進行拍攝時，再交由動畫師來調整動作，這是一項極需專注力的工作呢！

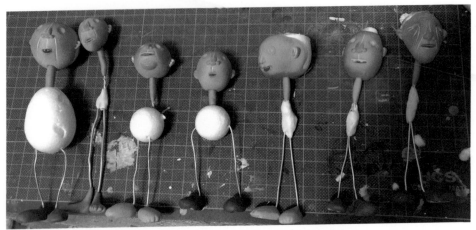

圖 3-12　一般角色頭顱軀幹都用保麗龍球填補空間來減輕重量。

何謂「直接塑形法」?

「旋轉犀牛工作室的製偶,是源自於傳統捏麵技藝,著重在直接塑形法的工法。」

運用手感捏塑成形,有別於西方雕塑著重於工具,也非停格動畫慣用的翻模或 3D 列印。我們刻意保留這種技法,有部分是希望能夠是延續捏麵人傳統技藝,另一部分則是為了保留屬於「人性中不完美的拙趣」,尤其在這個處處講究高科技的時代,堅持做停格動畫的我們,希望能把身為「人」的心意呈現在作品中。

偶的骨架

「骨架是決定角色表演方向的開始。」

骨架設計並沒有一定的標準,不見得一定得越靈活越好,但必須使角色在舉手投足間便能展現出角色個性和精神狀態。舉個例子來說:如果今天要演一個自卑胖子的故事,那主角外型塑造可能就顯得畏畏縮縮、沒有自信,甚至帶有些駝背、面部朝下、眼神飄忽不定等特質。

又若主角換成是一個小氣的銀行家,那它可能會有挺的過高的胸膛、下巴高抬、眼睛半開呈打量狀,手腳相當細長,像是隨時可以快速伸手去取別人鈔票的樣子。這些都是在塑造角色時很有趣的想像,也可以故意做出反差製造幽默感。

接著來說說骨架強度的問題，如果角色的手需要拿一些沉重或特別巨大的道具，那麼拿東西的手骨架強度就很重要，雖然也可搭配道具的定位尺來完成拍攝動作，但是偶具能夠穩穩地拿著道具，可節省後製修圖的時間。

在《巴特》中鎮長的暴力女兒因為一手持火槍、一手拿布偶，左右明顯重量不均，使我們最後決定乾脆讓這個角色變成大小手，也透露出了一點詭譎的氣息在角色身上，同時也暗示著該角色身心不健康的聯想，這是想法是在草圖設計時未設想的部分，但在實際完成後，我們意外的愛上了這個角色！

「製偶的過程中到底需要多少、多粗鋁線呢？」是許多初學者常碰到的問題。

我們的建議是：寧可多幾根鋁線為一束，也不要只有一根非常粗壯的鐵鋁線來支撐骨架！理由是，在偶具很輕的情況下，若是配上單一的骨架，動畫師調整動作時很可能就會因為骨架彎曲過於用力而不慎動到其他配件（例如：偶身上的布料或手上拿的道具等），這種失誤若是在拍攝了幾百張之後才猛然驚覺，真的會讓人感到崩潰！反之若是多根鋁線為一束的骨架，相較之下會擁有較好的延展度，並且較不會因動作調整而致使偶具全身晃動不已。以下圖 3-13 鋁線為骨架所示。

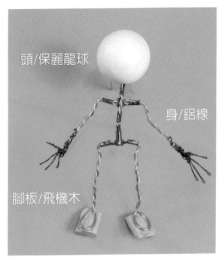

頭/保麗龍球

身/鋁線

腳板/飛機木

圖 3-13　鋁線骨架。

但若現狀本身就需要非常強壯且不太動的脊椎骨或其他肢體骨架，那麼使用粗鐵鋁線倒也無妨。那製作骨架的材料又有哪些呢？

圖 3-14　看看這張圖，你能想到生活中還有什麼材料可以當成骨架彎折的嗎？

「只要能夠調整、能挺得住的骨架就是好骨架！」

所以我們會用鋁線、電線、蛇腹管等，任何可以彎折的物件來當骨架，而我們的道具組甚至會在十元商店、文具店、五金行找尋各式有潛力的骨架！我們還是建議大家努力發揮想像力，多嘗試不同可能性！

看看圖 3-14 中的物件，除了這些，我們生活還有哪些材料可以用來拍攝停格動畫呢？我們期待並鼓勵大家製作出多元的停格動畫，畢竟如果大家做出來的影片和工法都一樣，那就少了新鮮感，沒有新鮮感在視覺產業上也是死路一條吧？

\ 小叮嚀 /

現成模型偶骨架

在此提供一個初學者偷吃步的方式！大家可以去坊間找尋關節靈活的公仔玩具來進行改造，只要能順利拍攝，方法可是有很多種的喔！

偶的材質

> 「偶的造型有千萬種，材質當然也不可能只有幾種選擇！」

我們介紹的材質是在捏麵技術範圍內比較好控制的「直接塑形法」，所以大多使用坊間有在販售的樹脂土，再自行混入樹脂和矽橡膠增加其彈性（圖 3-15），包覆在鋁線外，使其可彎折來做動態表演（圖 3-16）。

黏土、油土、停格動畫專用土……，都可以用來製作停格動畫，建議大家不妨發揮小科學家精神，動手調配出最適合自己的停格動畫材料。

那麼像是偶具的服裝配件一定要用布類來製作嗎？一定要親手縫製嗎？其實還真不一定呢！服裝配件的製作只要能夠滿足讓角色們能順利演出該出現的動作，那麼基本上就沒有什麼問題了！

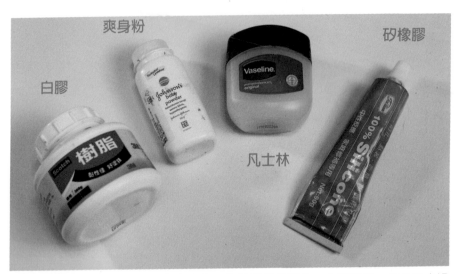

圖 3-15　白膠和矽橡膠混合樹脂土的目的就是增其彈性、方便彎折，但是混合過程難免黏手，所以需要凡士林和爽身粉來保持雙手的乾爽和不沾黏性。

裙襬內需黏上鐵絲或鋁線
才能拍攝停格動畫

圖 3-16 裙襬內黏上鐵絲或鋁線增其強度。

　　因為樹脂土非常會沾黏雜質和毛屑，所以在製作之前，建議大家手洗乾淨且盡量不要穿著毛料的衣物，保持工作空間的乾淨。有時候我們會在製作之前，先犧牲一小團樹脂土來把手上的雜質毛屑先沾黏過一遍來保持乾淨。

　　如果還是有雜質必須去除的話，可以用微濕的畫筆將表面的雜質微粒掃走，若是已經乾燥的樹脂土成品上有雜質，可用棉花棒沾去光水（卸指甲油的溶劑）將表面的髒污融出來。

樹脂土的性質

1. 聞起來有刺鼻白膠味，需小心若停留在手上過久會導致脫皮（具有一點腐蝕性），而當手脫皮就較易沾黏樹脂土，導致很難製作立體物。樹脂土製作時水分必須適中，過濕會黏手，此時我們可以加一點凡士林做隔離，過乾會龜裂變成廢料，所以我們建議用噴水器酌量加濕。

2. 樹脂土一旦水分散失後，任何方式都不能還原，所以不能長時間接觸空氣要並注意保水，可放在包在保鮮膜或密封袋中。

3. 樹脂土乾燥後體積會略縮小且顏色變深（藍色系尤其明顯），所以在調色時建議取一小部分在白紙上等其乾燥之後，再確認顏色是否與設定相符合。

4. 樹脂土製作之前一定要先充分揉土，將其中的雜質和氣泡擠出，否則待乾燥後可能從微小氣泡處龜裂。

5. 坊間賣的樹脂土為了讓消費者好製作，通常都加了紙漿或其他無彈性的土粉。而我們因為是作停格動畫的偶，必須局部有可彎折性，所以才自行添加了白膠或矽橡膠，但如果不是為此目的的立體制作物，其實可直接用市售樹脂土來塑型。

6. 千萬不要貪快用電風扇來吹樹脂土作品，尤其是當有骨架的時候。因為樹脂土就像可捏塑的橡皮，如果表面乾燥太快會導致裡面的麵糰水分吐不出來，最後永遠乾燥不了而無法成型（當然你作的樹脂土如果是薄薄一層的話還好）。最佳的乾燥方式是自然風乾，不要拿成品去曬太陽喔，有的曝曬後會直接褪色。

7. 樹脂土的物件在含水的情況下，是不用再使用白膠黏和的，唯一要注意的是，接縫處如果要看不見，必須使用打濕的筆刷在接縫處藉由刷動和拖拉，使物件接合處滑順自然（切記筆刷不能太濕，否則反而會把樹脂土刷的爛爛糊糊的）。

偶的表情

「偶的臉部表情幾乎是直接傳達情緒的皮相，多花點心思才能達到事半功倍的效果！」

一般來說，偶大多會區分出喜、怒、哀、樂、特殊表情等五種表情，但並非所有角色都需要這五種表情，所以必須以故事腳本需求為主。

喜、怒、哀、樂大家都很好理解，但何謂「特殊表情」呢？這是一個定義角色個性差異或娛樂效果的歡樂時刻！比方說：主角是一位小仙女的臭襪子，這個臭襪子有自主意識後，便非常不願意再回到任何人的腳上，因此臭襪子只要一看到腳靠近，就會出現一種不能歸類於喜怒哀樂的複雜表情，而是歸類在「特殊表情」中，又或著是小仙女發現襪子竟然有了自我意識後，太過震驚的表情，也可歸類為「特殊表情」。

在製作角色表情時需要先思考的是「我們需要角色在影片中如何表達情緒？」

不妨對著鏡子念「啊、咿、嗚、欸、喔」五種發音來觀察自己的嘴形變化，藉此幫助角色變化嘴型來代表說話，效果可是很不錯的！

圖 3-17　偶的臉部表情花點心思製作，更能清楚地傳達偶具的情緒給觀眾。

 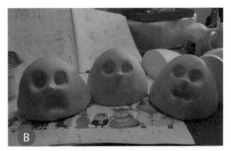

圖 3-18A、B　臉部表情製作。

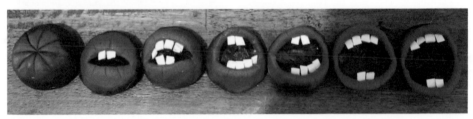

圖 3-19　嘴型設計可傳達情緒也可呈現對話。

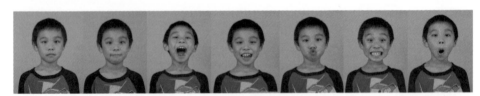

圖 3-20　由小朋友示範嘴型。

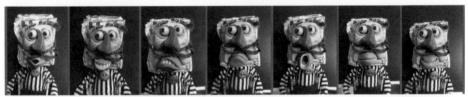

圖 3-21　報紙先生的綠嘴表情系統是靠磁力吸附的！

我們每個角色的表情，都會因角色的個性而有所變化，導致製作的方式也不盡相同。以下簡單將製作工法分成兩種給各位參考：

1. 嘴型改變＋臉型不變－簡易製作時間短但效果比較生硬（圖3-22~24）。

2. 嘴型臉形同步改變－困難製作時間長，但較有戲劇張力（圖3-25）。

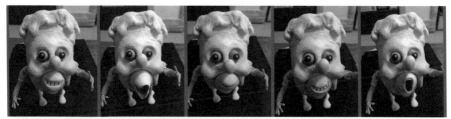

圖 3-22　嘴型改變＋臉型不變範例一

圖 3-23　嘴型改變＋臉型不變範例二

圖 3-24　嘴型改變＋臉型不變範例三

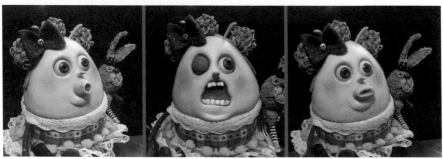

圖 3-25　鎮長的女兒是精神病患者，表情時而呆滯時而嚇人，所以是選擇製作成三張臉和三個嘴型去置換。

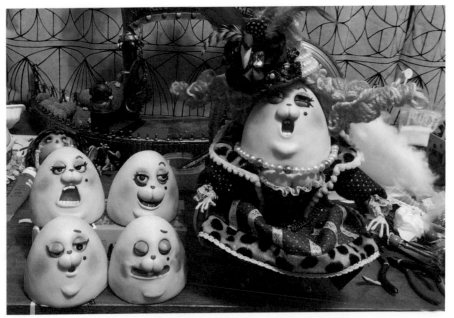

圖 3-26　鎮長波波大夫人表情差異大，所以製作了五張臉來置換。

\ 小叮嚀 /

　　製作表情的同時要順便將如何置換表情的方式也一併考慮才能製作，像下圖範例中我們是利用超強力磁鐵加鐵片來置換角色的表情（不一定是靠磁力，如何固定臉型不會晃動大家可以動動腦筋）。

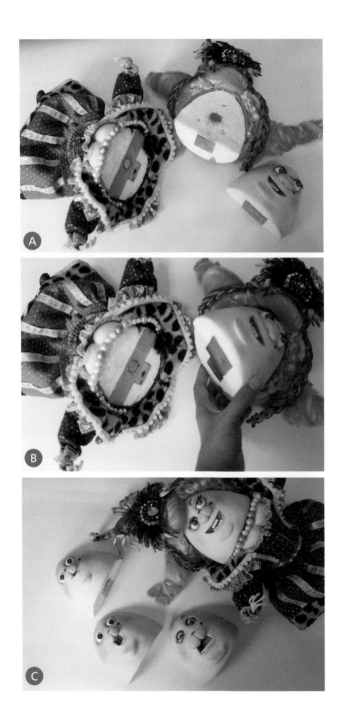

圖 3-27A～C　鎮長波波大夫人表情的置換是利用磁鐵加鐵片。

偶的製作

··· 偶的製作－揉土 ···

⋮⋮ 步驟

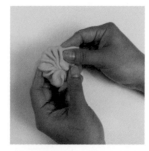

1 製作樹脂土前一定要
先揉土才能將氣泡或
雜質從材料中擠出，揉
過的土也比較好製作
造型，切記揉過的土要
確實地包在保鮮膜中
以防水分散失。

2 揉土時手法是大拇指
反覆動作「推出去拉回
來」，所有樹脂土原本
的皺摺都往中心收起
來不是無方向是的亂
揉！因此會呈現像小
籠包一樣的紋路我們
稱之為「菊花練」，此
手法在製作陶土時也
是相同的。

3 如何檢驗材料中無氣泡
雜質了呢？經過揉土完
成的樹脂土在搓成球狀
時無皺紋，像珠子一樣
反映出光澤。

··· 偶的製作－樹脂皮用途與做法 ···

　　有些造型不方便捏塑時，可以考慮將樹脂土糰桿平變成一張薄片，能製作皮帶、衣物、平面符號等物件。

⋮⋮ 步驟

1　用棍狀物將樹脂土來回滾動壓平整。

2　將壓平後的樹脂薄片自然風乾。

3　乾燥後的薄片可使用剪刀，剪出適當的形狀。

中空的樹脂皮用途與做法

　　通常我們在製作帽子、裙子、雨傘、蘑菇頭等需要中空的物件時會使用此技法。

⋮⋮ 步驟

1　先拿一個你要的中空尺寸的保麗龍球，在球表面塗凡士林隔離樹脂土。

2　順著球體表現鋪上樹脂土薄片。

3　乾燥之後取下就得到一個中空的半圓形體，可以製作成裙子／帽子／傘等中空物。

偶的製作－偶的臉部製作步驟

偶頭製作步驟

1 在製作偶頭的時候我們選擇造型尺寸最接近的保麗龍球。

2 用焊槍尖端的高溫去熔化保麗龍球，產生凹陷作為眼窩，或用線香或香錐等尖端高溫物來使保麗龍熔化凹陷。

3 用厚約 3mm 的樹脂土（已混色好的）去包覆在保麗龍球上。

4 再利用手指或球狀工具壓出眼窩的凹洞。

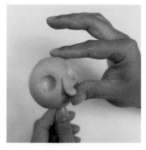

5 不論是鼻子耳朵等要連接臉皮的物件都先就定位。

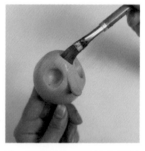

6 用微濕的平塗筆在鼻子和臉皮的接縫處同方向刷順。

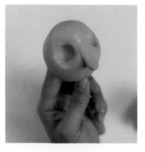

7 刷順過的接縫處會消失，讓鼻子像是自然從臉皮長出來一樣。

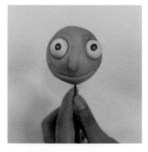

8 完成品。

::: 偶的眼珠製作步驟

　　眼睛是情感傳達最直接的器官，我們在停格動畫裡製作角色的眼睛還算容易，困難的是眼球表演和眨眼，會眨眼的角色才算是活著。以下是我們製作眼珠和眼皮的方式，跟大家分享：

1　拿兩個尺寸相同的珠子。

2　用樹脂土從珠子的單點包覆整顆珠子，如有氣泡請用針刺破將空氣排出。

3　在包覆過程中盡量保持樹脂土的厚度均勻，厚薄差異過大在水分散失的過程中麵糰會拉扯，有可能薄的地方會破掉。

4　完成後用牙籤將珠子孔刺出洞來當眼球轉動的中心點。

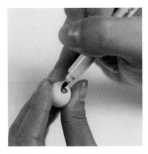

5　在中心點上用油性筆塗上瞳孔即完成。（若要眼球水亮可塗凡士林在表面）。

1　大約製作 3-4 種尺寸的眼皮來置換即可完成眨眼。（眼皮後方黏上隨手黏即可暫時固定於臉上）。

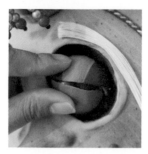 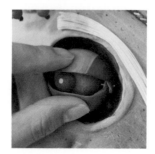 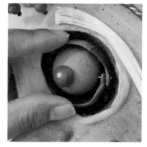

2　利用球狀軸心作的眼皮運動，做出來的球狀軸心眼皮。（適合尺寸較大的偶使用）。

··· 偶的製作－偶的手指製作步驟 ···

　　停格動畫裡若有手指表演的部分，那麼手指裡就要裝上鋁線或鐵絲。我們的做法是剪出一長三短的鋁線之後（擔心手指骨架穿刺鋁線末端的話可以先用尖嘴鉗將鋁線回摺一小段），將樹脂土、白膠、矽橡膠、爽身粉揉均勻後，各自包覆在一長三短的鋁線上（記得盡量使鋁線骨架在樹脂土的正中心，以免乾燥後刺穿樹脂土表皮）。

　　待乾燥之後將四根手指頭的骨架螺旋轉在一起，在將先前樹脂土、白膠、矽橡膠、爽身粉的混合土取兩團，個別壓扁在手心手背處（此時可以趁其水分足先用手指做快速的拖拉動作），再使用微濕的平塗筆細心地將混合土刷上乾燥的手指上。

⠿ 手指的製作分解圖

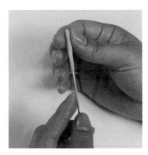

1 將樹脂土轉動拖曳使其包覆在鋁線上，盡量保持鋁線在正中心。

2 分成一長三短的手指物件等其自然風乾（通常卡通角色四指即可）。

3 將手指物件的根部扭在一起，分出大拇指和其他手指的位置。

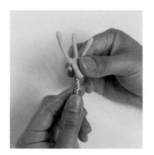
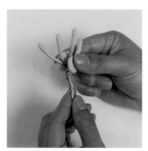

4　在手掌心位置補上一
　團樹脂土。

5　在手背位置補上一團
　樹脂土使其與掌心的
　樹脂土相黏，用手指或
　工具將前後兩團樹脂
　土平滑黏在四根手指
　頭上。

6　用微濕的硬毛畫筆將
　樹脂土更自然地連結
　在四根指頭上。

7　用微濕的軟毛畫筆修
　整最後細節，使其平滑
　完整。

8　完成品。

偶的上色

我們在製作人偶時，如果材料是選擇用樹脂土的混合物，那麼顏色通常是兩色以上樹脂土混色的結果，那麼用樹脂土混色的偶和顏料上色的偶，兩者在視覺上會有很大的差別嗎？我必須很誠實地說九成的觀賞者都可能覺得沒有差別，因為兩種工法呈現顏色差異很微妙的不同，而魔鬼就藏在細節中，希望你懂我的意思。

以下表 3-1 個別說明：

表 3-1　偶的上色工法。

種類	工法
樹脂土混色偶	樹脂土混色之後即使偶的表皮刮傷，裡面仍是表皮的顏色所以色彩感覺比較細緻，只需注意樹脂土乾燥後顏色會變深，混色後的樹脂麵糰建議先拿一點在白紙上等其乾燥後確認顏色無誤再製作。
顏料上色偶	偶具採用顏料刷色時難免有一種粗糙感，即使選擇軟毛筆也有留下上色筆觸的風險（除非是故意要刷色質感的），若是需要非常平整的上色可以考慮在顏料混合水時加一點爽身粉可達到平塗的效果。

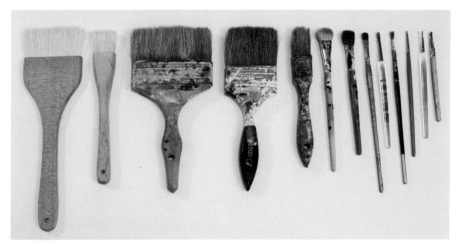

圖 3-28　畫筆類型。

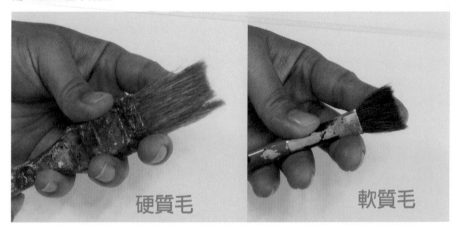

硬質毛　　軟質毛

圖 3-29　軟質毛、硬質毛比較。

（一）畫筆選用

　　上色時選擇畫筆主要選擇尺寸、軟硬毛以及圓毛筆和平塗筆，通常上色時我們會選軟毛筆「比較不會留下筆觸」，但若今天是要粗糙質感或乾刷時就會選擇硬毛筆。但不管使用哪一種筆請不要讓顏料長時間留在筆毛上以免縮短畫筆的使用壽命。還有會掉毛的筆也盡量不要再使用，不然筆毛沾黏在立體物上光是清除工作就會非常挫折。

（二）顏料選用

1. 廣告顏料：平價的顏料選擇，添加白膠可取代壓克力顏料。

2. 色母：搭配水泥漆作大面積上色時使用，難清潔請小心使用。

3. 油性模型漆：需要強烈真實的金屬特殊色時建議使用，味道刺鼻。

4. 粉彩：上色的最後修飾色彩漸層或陰影時使用。

5. 色鉛筆：需要粗糙質感時使用。

6. 壓克力顏料：小量上色的最佳選擇。

圖 3-30　顏料的類型。

　　畫筆的毛若是硬質的容易作出乾刷或充滿紋理的效果，但若需要光滑的皮膚或表皮，則需要軟毛質的畫筆來進行刷色，關於角色或道具在完成之後，所需要的腮紅、顏色漸層、陰影都可以靠粉彩加強效果，大面積的可以用手指頭沾粉彩來上色，小面積的可以用棉花棒沾粉彩來上色，若擔心沾色不均勻，也可以將粉彩條先在紙上磨出粉漬，再取其色彩進行上色工作。

1 將粉彩條先在紙上磨出粉漬，用手指頭沾取。

2 在陰影地方抹上色。

3 完成品。

小叮嚀

　　上過粉彩須要定色的時候，我們一般選擇透明亮光噴漆和透明霧面噴漆，亮光漆在拍攝時會強烈反光比較不建議（除非影片需求就是如此）。

　　而霧面漆在使用完畢之後切記一定要倒置瓶身，繼續噴氣直到噴不出東西為止（算是在清噴頭），不然噴嘴非常容易塞住，塞住就幾乎是報廢了唷！

　　若要讓表面質感很迷人，建議先用亮光漆噴一次再用霧面漆噴一次。

圖 3-31　明亮光噴漆和透明霧面噴漆

場景、道具製作

所有美術從業人員一定渴望發揮創意，但是創意必須要有根據！只要稍有差池，創意就立刻變成不可信的災難畫面。造型設計的最高境界在於「出乎意料之外、合乎情理之中」，這一點真是殺死無數從業人員的腦細胞，但取得平衡從來不是容易的事對吧？

（一）簡易場景分類法

表 3-2　場景的分類。

場景類型	說　　明
本國文化的場景	在這裡指臺灣文化下的建築 + 市集 + 食物 + 交通工具。
異國文化的場景	美式 / 英式 / 法式 / 東南亞式 / 日式等各國文化偏見集合體。
不可知的已知空間	外太空 / 深海底 / 火山核心 / 地球中心 / 人腦等未知神秘區。
完全虛構的世界	東拼西湊原創 + 抄襲的想像力搖滾區。

以上四類空間要是再加上時間：現在／過去／未來，那真的是熱鬧非凡的人類智慧結晶。

例如：眼前是一片黃沙漫漫烈日炎炎的畫面，我們就連想到仙人掌＋動物的骨骸＋口渴的主角，得到的暗示是在這裡生存的生物必定有過人的意志和求生本能。

若眼前水清沙白海水波瀾，加上整排的椰子樹＋白沙灘和貝殼＋木造酒吧和輕柔爵士音樂和整排的小蠟燭，我們就直覺主角可能是夏夜和情人來度假的城市人。

「場景和道具和音樂會成為影片的最佳沉默旁白，我們必須認真對待。」

而道具的造型通常是跟隨著角色而生的，畢竟道具通常是被角色使用或搭乘的物體。既然如此我們大致將道具分為私人和公共的兩種，私人的道具可以擁有使用者的偏好或身分的暗示（例如巫婆的掃把、蝙蝠俠的蝙蝠車）、公共的道具則暗示了一大群人集合起來的日常習慣（火車、路燈、公共電話亭）。

畫完場景道具造型之後我們會做什麼？既然布置場景的概念有了，場景道具也都設計規畫完了還有什麼能阻止我們開始動工呢？其實還很多喔！一起來看看吧！

名詞解釋

為什麼我們一直強調「偏見」呢？

雖然在中文上的涵意好像很負面，但是偏見就是人類對某種狀態的超濃縮認知，對於 10 秒 ～30 秒的廣告、三分鐘的音樂 MV、一小時的連續劇、兩小時的電影來說，要短時間呈現主題卻沒有一定的常識偏見根本行不通！要知道現今崇尚的科學也是一種實驗的偏見唷！

（二）場景製作

「在停格動畫世界裡迷人的風景，全源自於美術製作團隊創造出來的異想世界！」

導演負責引導觀眾發覺或體驗一個可信的故事，但是故事中的世界是由美術製作團隊所建立的。

因為導演或編劇無法告訴團隊每一個細節，也就是說，在確立美術風格之後，有非常多的細節必須依靠製作團隊的美學常識自行填補，作業上是無法確認到所有細節，這個部分會強力反應在開拍前的「場景布置」上，因為場景道具都是分開製作的物件，最後拼裝回來成一幕戲的場景時，透過鏡頭很容易發現場景裡需要現場修正的地方。

例如左方畫面缺了一點什麼，而右方畫面感覺太滿了，或者發現路樹的葉子太大，路邊的野花顏色太搶戲之類的「現場問題」。

種種現場因素導致了場景布置這個部分幾乎和製作道具一樣重要，畢竟鏡頭前最後的視覺影像呈現才是觀眾看到的最終影像。所以請容我們花一點篇幅來介紹「布置場景」吧！

場景布置

為什麼要在說明製作道具場景之前先說明「場景布置」呢？因為在臺灣擁有巧手可以做出單個物件道具的人其實不少，但是通常一個畫面不會只有一個道具吧？所以當為數眾多的道具出現在同一個空間時，幾乎都是需要現場微調才可能讓相機裡的畫面舒服一點，盡量去抓設定圖所要呈現的氛圍。

這個時候可以想像你正在做立體的構圖，完成之後的畫面像一幅有層次的立體繪畫。畫面的感覺可以從色彩、造型、景深中逐層被推砌出來成為最終的情感產物，至少在停格動畫中是如此的。

圖3-32

··· 實例－美好鎮 ···

　　以下是我們布置《巴特》美好鎮的過程，主要由六大棟的不規則屋組成。順序同樣是依照片場的最大拍攝（190*170 公分）決定了整個鎮區的最邊界在哪裡，再由鎮區的最邊界尺寸往內縮平分給六棟房子和中央廣場，求出了每一棟房子約略的長寬高。物件製作完畢之後比照腳本上的需求作微調來符合拍攝後的畫面。

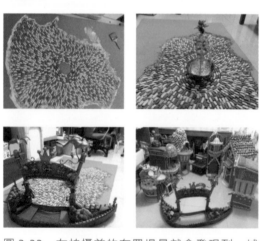

圖 3-33　在拍攝前的布置場景就會發現到，城裡需要多幾盞路燈、街上的垃圾桶、牆上的海報等，可讓這個小鎮增加一些可信度和生活感。

··· 實例－鎮長辦公室 ···

　　《巴特》鎮長的奢華辦公室，因為鎮長身高快要 40 公分，所以整個房間大約長 140 公分深 60 公分，而且這是角色沒有起身表演的情況。假設鎮長必須站立移動那麼場景尺寸加倍都不過份！否則觀眾很快就會察覺到這個房間尺寸不合理的事實。

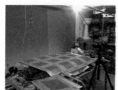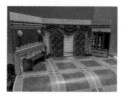

圖 3-34　這個房間物件要多到讓人反感，但又不能亂擺一通，在上道具時花了好長一段時間才取得團隊共識。

··· 實例－舞台景 ···

《巴特》幻想角色們齊聲歡唱的舞台景，先製作好會旋轉的閃亮亮底座，接著把鋼琴和唱唱跳跳的三個角色擺上去看一下，就能知道這個舞台空間能否讓角色們做出腳本上指定的動作。

再來因為拍攝取景的緣故，背景的三片板須微微張開，不能做出一個固定角度的梯形，否則在拍攝時被空間侷限將會是一件非常令人懊惱的事情。

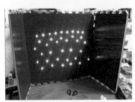
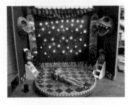

圖 3-35　舞台上的氣氛小物其實是比預計的多做了些，寧可多做一些道具也不要因為做不足而感覺不熱鬧，是我們對歌舞戲最基本的想法。

··· 實例－戶外景 ···

　　《巴特》中露出土地最廣的戲，道具組用 20 塊空心磚黏合之後先鋪上混色黏土，再鋪上一層真正的砂石。因為這個場景是下過雨之後的潮濕地面，除了一些水窪和輪胎痕之外，我們是利用噴油來產生潮濕反光的感覺。

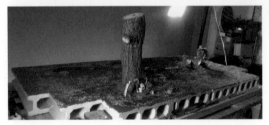

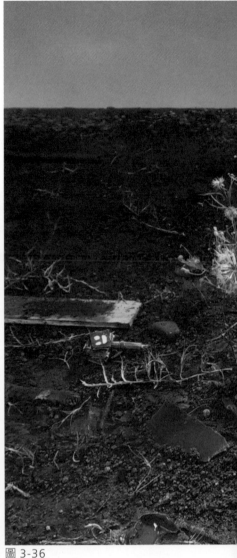

圖 3-36
我們試過用水去打溼地板，結果因為拍攝時間過長，加上攝影棚燈具過熱，竟然把地給烤乾了！劇組發現的時候真是嚇壞了！

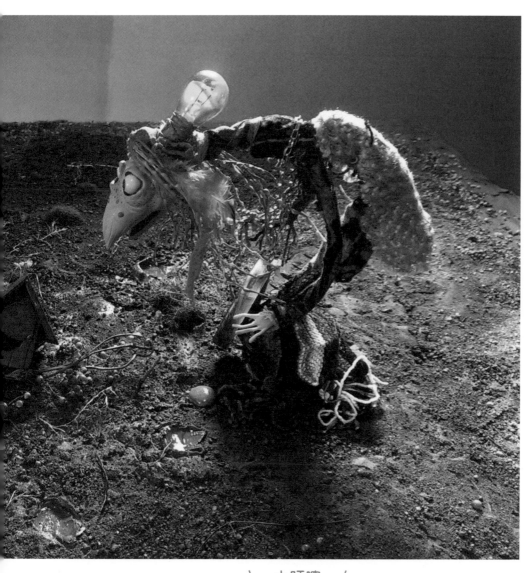

── 小叮嚀 ──

建議大家偶不要做太大隻，成本才不會大大提高喔！

（三）道具製作

場景道具都是為了增加故事可信度而存在，而場景對動畫角色而言就是他每天所食衣住行的世界，因此這個世界的價值觀、季節、生活偏好和發展程度等等一切都相關聯。

場景同時也是暗示故事劇情的無聲解說員，在動畫中有太多細節無法在對白中一一顯露出來，此時觀眾靠的就是主角所處的「處境」來推敲故事劇情的發展，再者環境之於人是浩瀚無窮的存在，環境的樣貌影響著居住生物的生活心態和飲食習慣，而環境條件也受氣候條件的影響。

這些細節加總起來提供了一個「可信賴的虛擬世界」給觀賞者，因此每個環節都非常重要。

前面有解釋過所有拍攝過程的評估都和成本有關，能夠控制在預算內完成的作品才有善終，一旦超支就會帶來團隊的壓力及不和諧。場景通常很大所以花錢花時間；道具多半很小、很精緻，所以也花時間，而我們在製作場景道具時最簡略的評估以下一一描述：

道具上的預算是多少？

面對無法掌握的製作物或是需要實驗才知道的製作物，需要留預備金來當作製作失敗的「拯救費」。小心如果不斷實驗下去很快就會超支了，對於第一次製作停格動畫的團隊或個人，建議至少得留一半費用來自救，也就是說如果你的道具總預算是十萬，那就暫且當作你的預算只有五萬，我們幾乎每一次創作都用到自救金，可見停格動畫中實驗的失敗部分也是挺燒錢的！

圖 3-37

道具製作時數有多少？

「一句電影台詞曾說『天下武功，唯快不破！』，對於製作立體物唯一的捷徑就是反覆做中錯，錯中學。」

第一次作道具的新手如果想太多、想太難都沒幫助，想一下覺得可行就要趕快動手做。雖然不一定所有立體物製作完才能開始拍攝，但通常預留的製作期不會太長，又或者會被要求先把頭幾場戲的道具完成來配合拍攝進度，像我們《巴特》的案例，是從開拍到幾乎結束我們都還在補作道具以及修理損毀的立體物，所以道具組如果手腳太慢的話真的會很糟糕，從知道工作截稿日開始就要一直抱持著超越進度的想法比較安全。

如何估算製作時間呢？

建議的作法是先從所有道具中選出「中等難度」的道具來製作並記錄時間，然後再用此一標準去抓簡易道具和困難道具可能需要耗費的時間。哪些道具必須無中生有？哪些可以現成物加工？因為一部停格動畫片所需的道具量可以非常驚人，道具組的人員費用加上材料費和製作需求而增添的機器都要合併考量，因此道具組必須消化腳本後抓出劇中的主要場景道具、次要場景道具、陪襯型場景道具來進行「道具風險管理」，整理好之後製作的優先順序就出現了。

\　小叮嚀　/

在經驗不足的狀態下作錯是應該的又不會少塊肉，犀牛總是抱持著這種賴皮的精神和理想纏鬥著，因作錯而改正，總比因要求完美而裹足不前還好一點吧！哈哈！

以下三種場景道具的定義如表 3-3 所示：

表 3-3　場景道具的定義

類　　型	說　　明
主要場景道具	通常是與主角直接發生互動的物件或必定要出現的道具。
次要場景道具	通常是與主角間接發生互動的物件。
陪襯型場景道具	通常是上述物件周邊需出現的氣氛物。

＼　小叮嚀　／

　　一部停格動畫影片所要付出的心力、財力和製作先後可以參照上述分類來調配預算，如果主要場景道具太耗費團隊資源時，是否該犧牲次要或陪襯道具的經費和製作時間來救主要道具呢？這都是製作停格動畫經常遇上的難題。

　　其實建議這個部分也不要糾結太久，因為場景道具一但開工很多當初的決策錯誤就會被突顯出來，我們會從中一直累積做出「正確判斷」的經驗，這也是我們的座右銘：「快做！快錯！快改！再做！」就是為了防止害怕做錯決定而拿不定主意，結果反而延宕工時的悲劇。

製作空間有多大？

如果製作道具的空間過小，或是礙於空間尺寸，有些場景就得改用「分段處理」或採取「組合型製作道具」的方法。另一方面，某些已經製作好的道具也不都能一直囤放在片場，必須預留一些可以暫時放置道具的空間，這點對小型工作室或個人來說是一場無止盡的折磨。

我們的建議是：買一些底下有小輪子的分類架，讓道具材料可以任意堆放和移動是比較實際的做法。若是真的碰上空間非常狹小，但又一定要做氣勢磅礡的大遠景，那麼只能靠一雙巧手製作縮小模型了！

＼ 小叮嚀 ／

通常是拍攝時使用藍／綠幕去背，後製時再加上「縮小型精巧背景」，這樣也算解決了空間問題。

拿起主角偶當作比例尺開始作道具

進入到製作場景道具其實就表示主角偶已經完成了，接下來我們就會拿著角色的偶具，來對照道具應有的尺寸比例，對應需要互動接觸的所有道具比例，最後才會製作遠景之類的襯托物。這個部分並非覺得背景不重要，而是當我們完成了主角和相應的物件並擺上拍攝台打光之後，通常會對原始設定的背景產生更具體的想法或作出更適當的改變。

在製作成立體物之後進片場打光，透過相機鏡頭傳達進眼球的視覺感受是極具靈魂的，我們不覺得要像工廠流程一樣死板，當然以上是指原創動畫的部分，如果是接客戶的委託案就要反覆的確認來降低團隊修改的風險。

（四）道具製作的基本知識

1. 材料工具的使用。

2. 場景道具的拆卸組裝。

3. 現場微調維修的準備。

以上三點我們將利用《巴特》中的道具案例來解釋，相信就會很清楚。

··· 工具介紹 ···

　　道具製作時，材料選擇和道具尺寸有著密不可分的關係。小巧的道具和巨大的建築所使用的材料肯定會有差異，如果是中小型尺寸的道具我們可能使用泡棉、飛機木、珍珠板、厚紙板、樹脂土、黏土、鐵鋁線等，再加上熱熔膠、三秒膠、白膠就能完成道具，但若是大型場景道具可能得使用木板、木條、鐵網等，再加上釘槍、螺絲釘來完成。

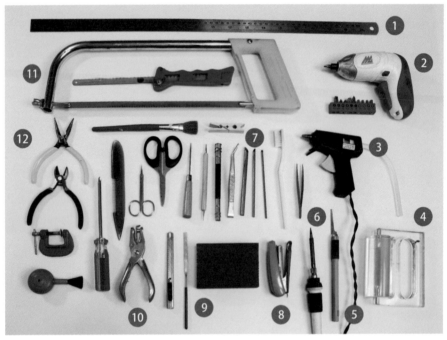

圖 3-38　立體物製作工具介紹。

1. 鐵尺：塑膠尺常常在切割的時候被刀劃破變得很不好用。

2. 電動螺絲起子：有時大道具因為有拆卸的需求所以是靠螺絲固定而非黏死。

3. 熱熔槍：算是暫時固定物件的最佳選擇，必要時刮掉也不會太困難。

4. 桿平器：若擔心樹脂土的表皮被桿身弄髒可以用保鮮膜包著土再壓平。

5. 手持小鋸子：鋸斷小木棍或細木條很好用。

6. 電烙鐵：我們通常拿來燒融某些硬質的塑膠或保麗龍以達到造型目的。

7. 各式筆型工具：多半使用在樹脂土的造型紋理上使用。

8. 釘書機：經常拿來暫時固定泡棉墊或布類道具，訂書針也能拿來作細小的道具。

9. 砂紙：打磨木頭邊緣的工具，有時搭配挫刀或磨砂鑽頭使用。

10. 打洞器：通常用來把薄泡棉墊或樹脂土薄片打動作道具使用。

11. 鋸子：我們需要的木條通常不超過 4 公分厚，因此手持的鋸子已足夠應付。

12. 尖嘴鉗和斜口鉗：剪鐵絲鋁線和電線的好幫手，尖嘴鉗也可代替手指去作細部的鐵絲造型。

簡單介紹我們經常使用的工具後，附加解說常用材料如下。

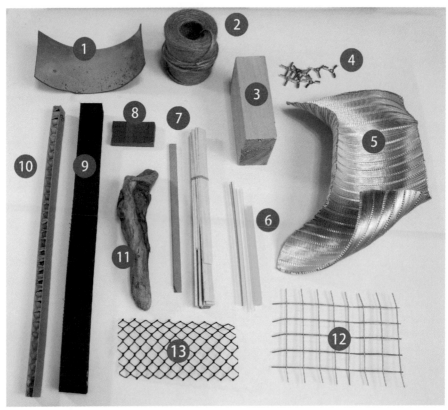

圖 3-39　使用材料的介紹。

1 泡棉墊：美術社就買的到各種厚度和顏色的泡棉墊。

2 麻繩：通常拿來當角色頭髮或其他道具的配件。

3 飛機木塊：美術社有賣各種尺寸的飛機木，用小刀剪刀即能裁切非常好用。

4 如意釦：是犀牛獨有的專利關節器，作立體物相當方便。

5 排油煙管：可塑性高，可當圓筒型骨架或拆解後作道具或壓平當鋁片。

6 吸管：條管狀物最經濟的選擇。

7 木條：可當道具也可貼在紙板後方增其道具強度。

8 泡綿後墊：同常是用市售的地墊巧拼。

9 高密度泡棉條：台北後火車站的五金材料行都有販售。

10 瓦楞紙板：通常是作屋頂。

11 天然材料：依照美術風格斟酌使用。

12 鐵網：作大型場景道具時方便塑形也是堅強的骨架。

13 塑膠網：作圍牆鐵網時好用。

　　簡單介紹我們經常使用的材料後，附加犀牛獨家法寶牛角籤和如意釦解說如下。

::: 牛角籤（傳統捏麵人工具）

牛角籤是傳統捏麵師傅的萬能好幫手。早期捏麵工藝師都是在廟口表演居多，隨身工具精簡才有利於移動。旋轉犀牛的製作工法也源自於捏麵人因此經常使用牛角籤來完成立體物。

圖 3-40 牛角籤同時擁有鈍面、鋒利面、尖頭、尖平頭、梳子等 5 樣基本功能。

1 捏麵常用剪刀呈現立體感，稱之為減法。

2 平尖頭就是將牛角籤橫著使用上挑下壓出形狀。

3 尖頭是將牛角籤豎著使用上挑下壓出形狀。

4 鋒利面是牛角籤切出分隔線或切斷麵糰的部分。

5 鈍面是牛角籤製造小曲線和胖壓紋的部分。

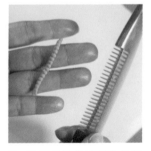

6 梳子是牛角籤製造梳子串或連續段落的部分。

:::: 如意釦（萬能骨架專利品）

如意釦是彰化捏麵工藝師黃興斌的發明之一，原本是要取代傳統花燈使用棉線綁竹片條的麻煩，結果演變成所有立體物骨架都能使用的超強關節連接器。

四角如意釦

三角如意釦

圖 3-41　如意釦種類分為：三角、四角。

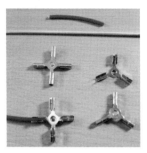

1　如意釦有三角和四角可連結竹片、鐵絲等結構支撐物。

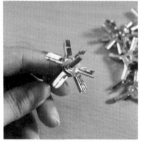

2　若將兩個如意釦交疊可得到六角和八角的連結點，也可用斜口鉗取下如意釦局部用以製作立體物的骨架。

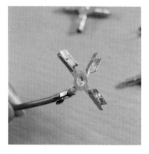

3　如意釦的材質是鐵片因此可以彎折各種角度，也可壓平後搭配強力磁鐵即可做逐格動畫裡的機關，或是表情系統中所須的小鐵片。

（五）場景道具的拆卸組裝

「場景道具製作難免會碰上必須由多樣物件組合成單一物件或場景的問題。」

最主要的原因是為了攝影機的運鏡移動和進撤場的空間限制。以下以動畫《巴特》說明：

… 實例－焚化爐的車子 …

在劇中是壞人的移動武器，尺寸為 70*36*36 公分。在腳本的設計上需要一次裝進五個人，可想而知如果此道具不能拆卸的話根本無法拍攝到內景。該進場的角色一比對立刻就能知道這台車子必須做多大（所以還是偶製作好再來作道具比較科學），比對照片應該不難看出焚化爐的底部是用塑膠折疊椅改裝而成的，再加上通風管鋁片和硬紙板就大致完成。

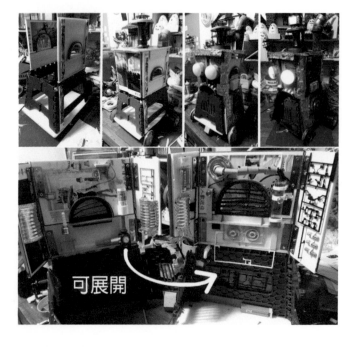

可展開

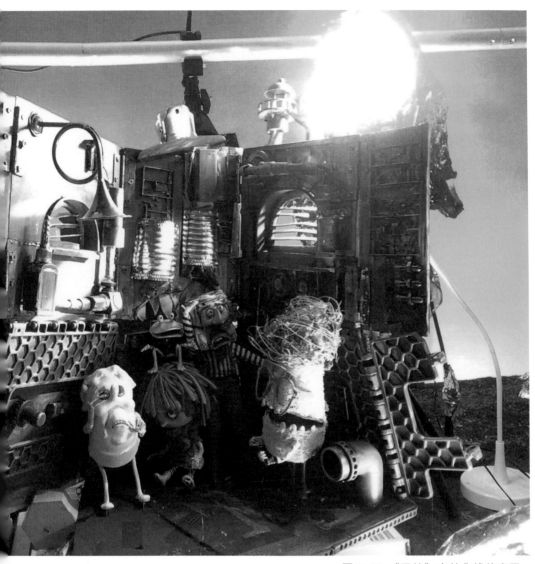

圖 3-42 《巴特》中焚化爐的車子。

　　因為這類尺寸的中型道具使得相機鏡頭很難拍攝到內部，所以在設計上是車頂拆開之後可以像衣櫥一樣上下都對外張開，呈現幾乎 180 度的一片牆狀態。在攝影取景上非常自由，也容得下 4-5 個角色同時表演並且才能打氣氛光。

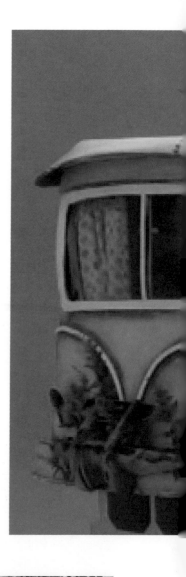

··· 實例一 ···
··· 《巴特》和青蛙哥哥住的破拖車 ···

尺寸為 108*68*52 公分。

在腳本上這台托車是主要場景之一，如果大家要製作這種需要內景外景雙功能的道具時，在製作前的規劃和設計是需要細緻一點的。

可以依序思考下列方向：

1. 內景所需的家具尺寸和偶的尺寸動作能否呈現腳本上繪製的樣子？

2. 同時有內外景就表示這個道具一定要能拆卸成六片（上、下、左、右、前、後）。

3. 哪些地方要做成可活動的（門、窗戶）呢？

4. 為了應付反覆拆裝，道具的結構強度該怎麼規畫呢？

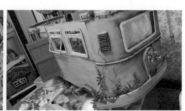

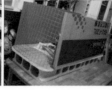

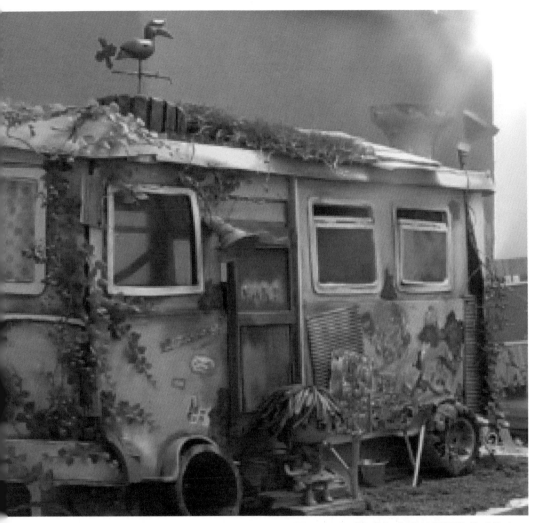

圖 3-43　《巴特》和青蛙哥哥住的破拖車。

　　像我們這台拖車曲面的部份是用五金行的鐵網塑形後包覆上泡棉布做車殼，車窗的玻璃原本是用塑膠厚片代替，但因為拍攝時會反映出片場環境物在塑膠片上，所以後來選擇移除塑膠片，只剩窗框。

　　不過這個要依個人的拍攝條件和腳本而定，我們是因為需要大量的去背藍幕所以塑膠片的反光會增加我們後製的工作量。如果你們在拍攝時玻璃後面場景是搭設好的狀況，其實可以不用拆除塑膠片，就可以拍出很自然的玻璃反光。

拖車的主架構用厚紙箱片加木條使之結構強壯完整，曲面用鐵網的好處是可以直接將底部的鐵絲固定在厚泡棉和高密度空心磚所製成的車底上，拆卸時也算輕鬆。另外，托車的車頭、車尾和旁側有窗戶的車體共兩大片兩小片都是靠魔鬼氈暫時連接的，外觀接縫處用爬藤植物作掩飾，車內接縫處用凌亂的家具遮擋即可。

我們在拍攝動畫《巴特》，時劇中的小女孩巴特就是住在一輛破拖車中，因為腳本裡有拖車內外的戲，於是我們必須製作出一輛「所有角色都能進出並能局部拍攝的拖車」，所以這台拖車必須分成上下左右前後 6 片外牆，在拍攝室內景時通常是撤除三片外牆才能讓相機在對的位置上作攝影，也才能打光。

\ 小叮嚀 /

在設計製作道具的拆卸上，如果程序困難或裝卸複雜的話常常會造成「架設場景時的時間浪費」，反覆拆卸也容易造成道具損毀，一旦在拍攝期間損毀可能光是維修就耗掉一整天，也會導致動畫師在一邊沒事做。總之損失可大可小還是事前構思清楚為上策。

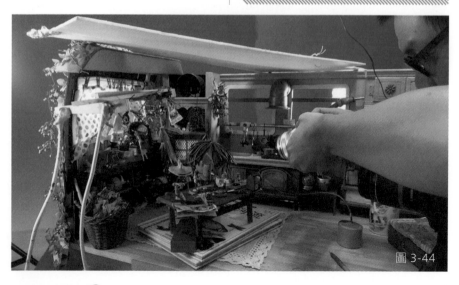

圖 3-44

圖 3-45　拖車最多角色時是 18 個角色同時存在，製作尺寸時切記一定要能滿足腳本畫面。

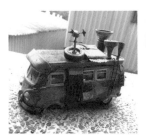

圖 3-46　因為外拍需求，我們還製作了一台縮小版的巴特拖車，尺寸約 12*7*7 公分。差不多像一隻手機的大小，我們直接買了模型車來改得跟大車看起來像同一台，也因此另外製作了 1 公分的巴特和青蛙查察。拖車的腳一樣用真實樹枝裡面加鐵絲，讓拖車自己也有了生命所以長出腳來的方向去思考。

··· 如何評估該用何種製程來製作立體物？ ···

當道具組拿到分鏡腳本之後，就可整理出總共
需要多少場景和道具，我們再複習一次三種道具的
定義：

1. 主要場景道具：通常是與主角直接發生互動
 的物件或必定要出現的道具。

2. 次要場景道具：通常是與主角間接發生互動
 的物件。

3. 陪襯型場景道具：通常是上述物件周邊需出
 現的氣氛物。

上述道具的重要性來說是主要場景道具＞次要
場景道具＞陪襯型場景道具。

面對以上三種重要等級的製作物，我們也有三
種不同的製作方式給大家參考（表 3-4）：

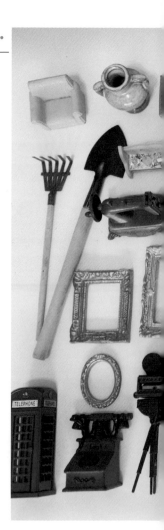

表 3-4　製作方式

製作方式	成　　本
全手作物	材料費 + 製作時間 + 構思
現成物	找尋物件的時間 + 物件的售價。
半現成半加工物	材料費 + 製作時間 + 構思時間 + 找尋物件時間 + 物件的售價。

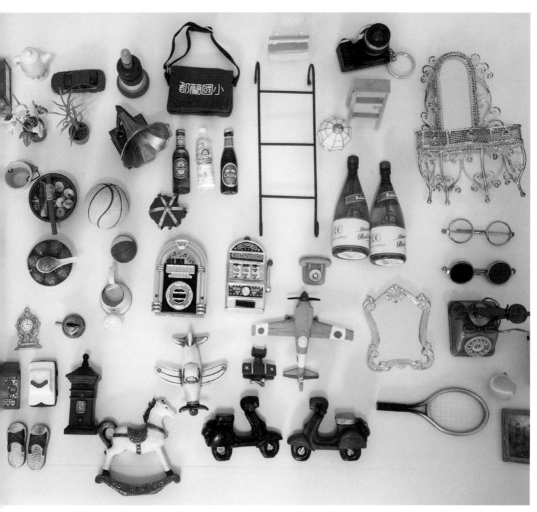

圖 3-47　旋轉犀牛則是以上三種工法都同時並行著使用，跟大家分享我們平常收集的戰利品（這些會出現在文具店 / 大創百貨 / 彩遊館 / 老街 / 二手商店 / 袖珍博物館 / 玩具店 / 夜市 / 觀光景點 / 台北後火車站 /10 元商店 / 小北百貨）。

大家可以評估一下執行動畫專案的現實條件來評估，找出最適合團隊運作的製作流程。舉例來說：不擅長尋物卻手巧的人，可能去店家找素材的時間還不如老實待在工作室完成作品；反之也有看著整堆材料也做不出道具的人，還不如讓他去街上找現成物。

　　最好的情況是平常就有留意素材道具出現在哪些店家，或是平常就用寧殺錯不放過的精神在收集道具，那麼解決問題就不難了。當然製作停格動畫一半以上的道具都買不到是正常現象；就算道具適合但價格太貴的也是經常發生，所以認命一點捲起袖子動工比較實在！

圖 3-49　這是美好鎮最小、最遠的縮小模型，看的出來非常粗糙。但因為在影像上只有幾秒的時間，而且真的是背景中的背景，所以我們選擇用最快的方式解決了。

圖 3-48　這是我們在拍攝某超商廣告時使用的城市街景，因為拍攝時間非常緊迫，預算也有限，我們使用五顏六色的泡棉墊來製作 Q 版的城市大樓。

圖 3-50　在日本大創販售的日式房舍組合包，我們發現其實很多都是紙類的輸出物皆是厚瓦楞紙板和薄木片，以場景來說確實是快又有效的製作方法，但場景的房舍只出現幾秒鐘，建議大家還是多多利用印表機吧！

但是在一般的影片狀況下，尤其是畫面遠方的場景，經常都是被劇情犧牲掉的裝飾物，很少有以場景為主的動畫片吧？

如果是接受停格動畫委託製作案的時候，場景幾乎都是氣氛物但又必須要製作時怎麼辦呢？以下範例可以給大家參考用：

圖 3-51A~C　臺灣、香港舊大樓的遠景建築，建議大家去美術社買模型板（有各種大小的磁磚牆或地磚牆），買回來自行染色之後用印表機列印招牌，大樓玻璃的部分可以用反光鏡面紙，這個部分只要有耐心每個人都能製作。

　　我相信給各位時間一定能做出絕妙的作品，但是時間、成本、品質三方加總之下會有何結果才是我們會面臨的取捨問題。

　　以下是我們在動畫《巴特》中，選擇用何種手法完成何種等級道具的範例提供參考：

⋮⋮ 全手作主要道具

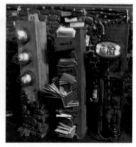

圖 3-52　這三根過場柱子尺寸分別為 35*8*3 公分，材質使用了飛機木、紙板、泡棉。非常明顯買不到下方的三根柱子，所以一定要自己做。

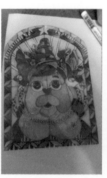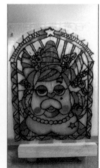

圖 3-53　這是鎮長房間的彩繪玻璃，打完草稿之後在透明賽璐璐片上用油性筆塗鴉，待乾燥之後用文具店都有販售的樹脂塗膠筆上黑色邊框，乾燥之後再黏著上褐色泡棉條作為窗框就算完成囉！

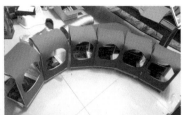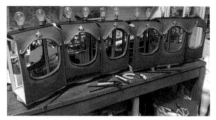

圖 3-54　這是片尾會出現的蜈蚣列車,尺寸為 167*25*44 公分。我們是先做出車廂的框架,在使用泡棉皮挖出窗戶黏貼在框架上,等於做出一張軟皮之後再貼裝飾型的窗外框。蜈蚣列車的前進方式是靠 5 對腳行走,因為是大自然的幻想產物所以我們也是用真實樹皮來製作腳的外殼。

⣿ 全手作次要道具

圖 3-55　這個破傘是片中青蛙住的床鋪,運用 8 蕊電線製作,糊上絲襪後用壓克力顏料上色即可。

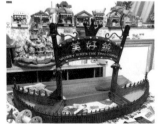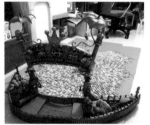

圖 3-56　《巴特》一片中美好鎮的牌樓拱門,尺寸約為 68*30*56 公分。材質是用軟泡棉、木條、圖釘製成,其實整座拱門是可以微彎的。正因為如此,此牌樓可以配合美好鎮擺置房屋角度改變時而做出更多角度的擺放方式。整體用複合媒材製作完畢之後才用上色技巧讓牌樓充滿金屬感。

::: 全手作陪襯型道具

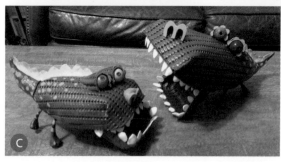

圖 3-57A ～ C　兩隻鱷魚是舞台的陪襯物，表皮用防滑墊來製作取其表面凹凸的質感。

::: 全手作的主要場景

因為該角色尺寸是 38 公分，波波大夫人的辦公室，所以片場架好一間辦公室大約也要占地約 150*90 公分。我們的做法是先製作三大片房間牆壁，分別放置畫作、奢侈物、落地窗。牆壁定位好之後用相機取景確認跟腳本的構圖差不多，就可以上色貼壁紙，最後將一堆奢侈道具布置在房間內，當然最重要的是要看角色在這一場戲中呈現的畫面感受。

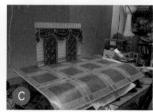

圖 3-58A～E　在片場中布置看角度燈光。

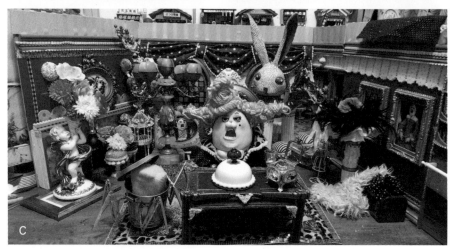

圖 3-59A～C　在工作檯上布置示意。

《巴特》片中大型場景之一的邪惡工廠，也是鎮長波波大夫人和她的邪惡女兒的壞蛋科學研究室。尺寸為 136*100 公分。

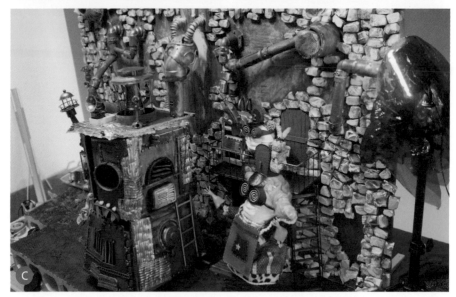

圖 3-60A～C　像這種大牆面的場景製作之前一定要思考的是道具的穩定度，因為這種尺寸底座小的話很容易倒，底座大又占片場空間，所以我們總是在思考如何又穩又不佔空間呢？以這個場景為例，我們用三片木塊固定一片厚紙箱板，然後底部左右各上 2 個 L 型角架前後固定木塊，如此一定不會倒下而且也占地不大。

圖 3-61A ～ C　先用後珍珠板定出牆壁的範圍（同樣要先將在道具前唱歌的鎮民先擺放看看是否和腳本的構圖一樣），製作好之後用剪刀剪厚泡棉墊，可以很輕鬆地剪出磚塊感。並將不規則的磚塊黏在珍珠板上，黏妥之後上色並在磚塊縫隙間填入混色黏土作為填縫即完成磚牆（上色建議打光後再補色一次，因為通常打光之後顏色會和沒打光差很多，此時微調會更準確）。

圖 3-62　草叢都是每一根都是鐵絲加上熱熔膠再上色的結果。

::::: 全手作陪襯型場景道具

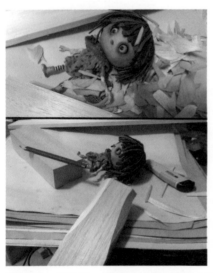

圖 3-63　是為了一幕局部特寫而製作的超大鉛筆頭，尺寸是 41*4*8 公分，是用白膠黏了兩層飛機木之後削出來的道具，為了增其立體感削過的地方用褐色粉彩加強。

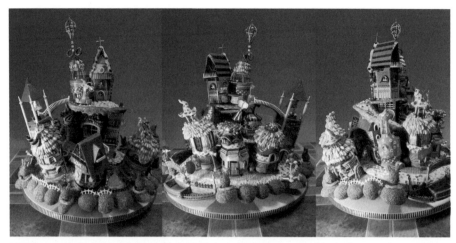

圖 3-64　這座中型美好鎮的底座是用廢棄鍋蓋製成，尺寸不超過 40 公分，因為內部需透光，使用了數個玻璃小罐＋棉花棒＋紙片＋模型磚片＋樹脂土捏塑完成。

::::: 半現成半加工物的主要場景

圖 3-65　這是鎮長波波大夫人的辦公椅，椅背用木製金漆相框製成快又美觀。

圖 3-66　這是片頭出現幾秒鐘便倒下的樹，我們採集 2-3cm 的乾燥樹幹，用刀片取下樹皮之後重組作出高約 30 公分的小樹，樹葉用塑膠葉子固定在樹幹上之後整體刷色製成，是我們目前覺得非常經濟快速的作法。

::: 半現成半加工物的陪襯型道具

圖 3-67　這是鎮長房間的華麗燭台擺飾物，是我們在二手商店尋寶時購入的道具，只要貼上鑽石和製造蠟滴柱便完成，可以説是讓道具組開心的省時省力好道具！

::: 半現成半加工物的主要道具

圖 3-68　這是鎮長的輕便型外出推車，因為此反派角色腳不想沾土來顯貴，足以想見其角色的傲驕，在劇中是由人類的鞋子製成，於是我們拆了一隻短靴，經由重組加上四個輪子和把手完成的，也算是輕鬆製作的道具。

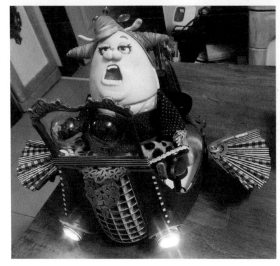
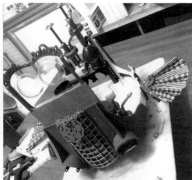
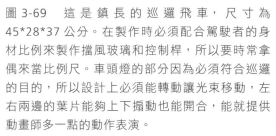
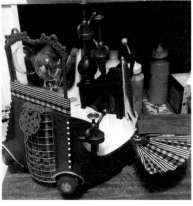

圖 3-69　這是鎮長的巡邏飛車，尺寸為45*28*37公分。在製作時必須配合駕駛者的身材比例來製作擋風玻璃和控制桿，所以要時常拿偶來當比例尺。車頭燈的部分因為必須符合巡邏的目的，所以設計上必須能轉動讓光束移動，左右兩邊的葉片能夠上下搧動也能開合，能就提供動畫師多一點的動作表演。

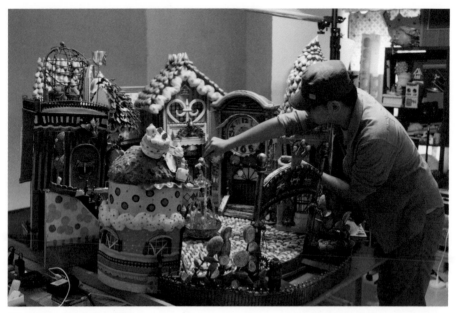

圖 3-70　美好鎮的建築。

　　以下來介紹美好鎮裡的建築群作法，美好鎮的房舍平均尺寸都是 45*70*30 公分。比較麻煩的是這 6 座房舍巨大但功能幾乎是美觀和襯托氣勢的道具，所以在製作上原本預計是不能花太多時間在上面的。因此我們先用很多廢棄畫框當梁柱，快速的把房屋骨架確定好，再搭配木條和紙箱和鐵網以及泡綿布把六成的建築樣貌規範出來之後先排列看看感覺還有占地面積，等於是趁著還有修改空間的道具階段進行「拍攝風險管理」。不然等加了屋頂、點了燈、做好了裝飾之後，才發現尺寸過大或拍攝不了腳本上的畫面，就十分悲劇了！

圖 3-71　美好鎮的建築群之一。

美好鎮最困難的部分是屋頂，因為當初美好鎮房舍的設定是過度奢華腐敗的居住形象，為了和貧困的主角做出強烈對比，所以美好鎮的色彩是多到令人生厭的，造型也多軟爛有機物的感覺。

在材質上我們用了大量的保麗龍球＋融掉的熱融膠和 PU 發泡劑及各種厚度的軟泡棉，做出非一般建築概念的屋頂或屋簷，好像這裡的房舍也和所有者一樣心靈扭曲邪惡。

圖 3-72　美好鎮的建築群之二。

在製作初期卡關非常久，因為腐敗的房屋色彩形象實在很醜，所以後來決定拉回來美觀一點點才勉強過關。

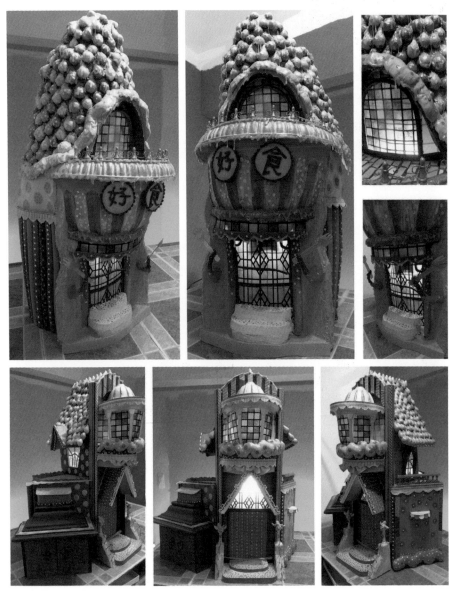

圖 3-73　美好鎮的建築群之三。

⠿ 半現成半加工物的陪襯型道具範

圖 3-74　圖中是垃圾堆中破損的沙發，其實是用廢棄皮包拆解重組之後的成品，為了增其破損廢棄感除了用刀子破壞表皮之外還真的在烈日下曝曬了好幾天。

⠿ 半現成半加工物的次要場景

圖 3-75　賣二手雜物的小店面，尺寸為 60*50*20 公分。為求快速，是用一黑色相框＋木片＋厚紙板先定型，再將廢棄膠帶紙捲固定於相框上方作出歐式店面的遮雨棚曲線，黏上泡綿布之後刷出雙色，牆面的紅磚是剪厚泡棉製成，最上方半圓形招牌手工繪製完就大功告成了！（這裡要注意櫥窗是有要亮燈的，如果一時順手加了屋頂那光線就打不進來了）。

圖 3-76 《巴特》片中的小花圈，尺寸 4 公分。先用鐵絲包覆樹脂土作出綠藤和小葉子，纏成花圈基本型之後，將小型乾燥花獨立分開再一支一支黏回花圈上，簡言之是屬於有志者事竟成的道具類型。

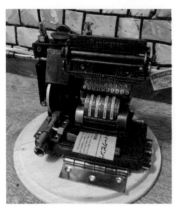

圖 3-77 鎮長拿來印她的宣導品的打字影印機，尺寸 14*20*10 公分。很明顯綜合了數十樣零件小物組合而成的「疑似打字影印機」，要是每一個道具都必須親手製作的話，各方面的成本都太高了！尤其很多道具出現都只有 3 秒鐘的情況之下，道具組該如何有智慧的取捨很重要！像是這一類短秒數道具，如果不是在劇情主幹上的話我們通常會用「立體拼貼」的方式來製作。

\ 小叮嚀 /

　　「立體拼貼」的道具製作原則就是作出一種好像合理的道具，因為動畫會自動補足觀眾對道具認知質疑的地方，所以要練習抓「模仿對象的重點」以圖 3-77「打字影印機」道具為例，重點就在於要有印報紙的感覺，所以有一直轉動的紙捲軸、打字處及不斷跑出來的紙張。

圖 3-78　「3 秒後就不會再看見」的道具類型，是三座美好鎮底下的工廠，看第一張
照片可以發現這組道具是由很多生活中常見的瓶罐組合而成的，但經過一種「模擬工
廠該有的樣子」的過程之後的造型，是不是隱約還是有點合理性呢？但實情是因為影
像畫面一直在動，所以大多數人是不可能有機會好好端詳這些短命的道具的。

當我們要製作的道具是依附在「角色」身上時，就要考慮重量要減輕，帽子尺寸要看出現的場景是否有適當的空間讓角色表演腳本上的動作？

圖 3-79　《巴特》片中的超級大壞蛋鎮長－波波大夫人因為奢侈成性，所以我們在設計這個角色時盡量在她每一次出現都換帽子造型（因為她的頭身比接近 1：1，所以在頭上動手腳面積就夠美術發揮的了）。

··· 從「情感面」來理解場景道具 ···

··· 實例－焚化爐的車子 ···

這場戲是巴特這個小女孩坐在拖車前獨白情緒無奈孤單，遠景灰暗壓迫配上光禿禿的近景有一種說不出的壓抑感籠罩心頭，這正是我們需要的效果。

圖3-80　為了凸顯《巴特》的紅髮，周邊的物件盡量不使用任何會出現其他紅色的物件。

··· 實例－拖車頂上看夕陽 ···

　　這場戲是巴特回憶和垃圾好朋友坐在拖車頂上看夕陽的背影屬於溫馨的基調，但我們在場景配置上還是在遠方壓了直立的巨大草叢是為了暗示出巴特一行人在社會底層的卑微，即使看個夕陽都必須隔著隙縫看，若此時是安排角色們欣賞著天寬地廣的夕陽風光就是另一個故事了。

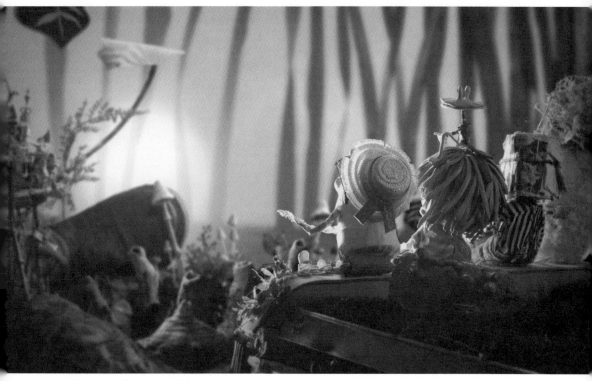

圖 3-81　拖車頂上看夕陽。

··· 實例－美好鎮遠景 ···

　　美好鎮的房舍排列還是以正三角形為主有一種黑暗勢力堅不可破的感覺，若是要作黑暗勢力較弱的狀態可以用倒三角形來暗示基礎不穩。

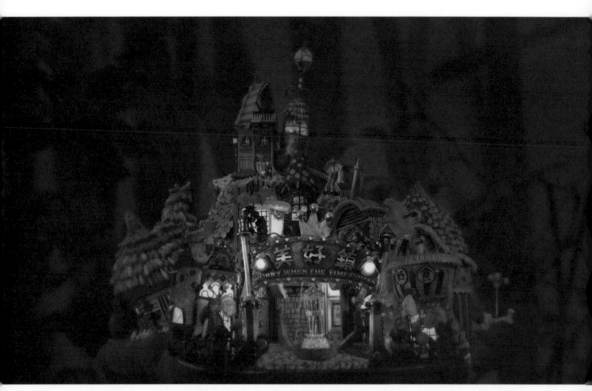

圖 3-82　全片唯一的美好鎮遠景，為凸顯美好鎮是一個腐敗奢華的地方後方遠景要單調一點，顏色也作出對比。

··· 實例－告密者獨自啜泣 ···

　　這場戲是巴特朋友死亡後，終於和拖車離開傷心地的畫面，留下告密者在一邊自責啜泣，因此擺了很多枯枝爛葉和下過雨泥濘的地面，營造死亡氣息和懊悔的氣氛。

圖 3-83　告密者的獨自啜泣，營造出懊悔不已的氛圍。

··· 實例－焚化車 ···

　　反派角色波波大夫人母女帶著手下和焚化車重裝壓境，暴力和恐懼的
感覺讓我們在背景選擇上使用了菇類和充滿黑洞的細長土丘，感覺像是黑
夜中拔地而起的乾枯手掌。

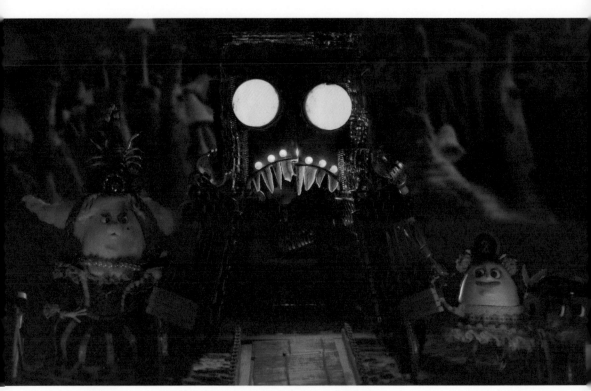

圖 3-84　焚化車的出現，給人一種恐懼且暴力的壓迫感。

··· 實例－歌舞秀 ···

　　垃圾 ABC 的歌舞秀因為需要聚光燈的舞台效果並不能安排更多的光源來分散焦點，所以我們在布置場景時其實使用了像是亮粉 + 小鏡面 + 亮片等自然反光物來製造閃亮亮的效果。舞台黑暗處則是安排了奇怪的魚骨頭 + 長滿牙齒的怪獸 + 肥肥的小雞和孩童玩的字母積木，因為一切都是巴特幻想出來的怪異場景，所以在道具選擇上也盡量往無邏輯的方向前進。

圖 3-85　歌舞秀的舞台布置。

··· 實例－波波大夫人辦公室 ···

　　這一幕鏡頭會由右向左平移過去，所以背景物件不能太搶戲，我們在背景的牆上只放了畫像和匾額。

圖 3-86　波波大夫人的辦公室背景。

··· 實例－美好鎮和《巴特》拖車的大遠景 ···

　　《巴特》的微物世界是人類的小塊空地而已，所以我們在背景安排上除了植物還有人類丟掉的鞋子和手電筒、鋁罐。

圖 3-87　這一幕是巴特在拖車內許下願望時發光的夜晚，氣氛悲傷奇幻但仍有一絲絲希望，也因此沒有布置得很可怕的感覺。

···· 場景道具製作步驟 ····

⠿ 中式屋瓦的製作

　　首先將 1~2mm 的泡棉墊剪成 2cm 寬的長條形，每間格 2cm 摺出尖端並用釘書機頭尾釘 2 針，以此類推就會產生一層屋瓦，錯位堆疊數層後就會產生非常多屋瓦的錯覺，層層屋瓦都黏在紙板上之後進行刷色。刷色時記得接縫暗處較深色，越突出的部分因為風吹雨打應該顏色較淺。

1 將厚度 2-3mm 的泡棉墊剪成 2cm 寬泡棉條。

2 尺寸視其房舍屋頂的大小自行判斷即可。

3 將泡棉條每 2cm 摺起。

4 將摺起的泡棉條用釘書機頭尾各訂一針。

5 重複以上步驟完成一條條的屋瓦條。

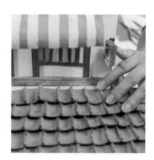

6 輕鬆完成屋瓦後上色即完成。

⠿ 紅磚牆的製作

　　首先將厚泡棉墊剪成 1~2 公分長條形不規則塊狀，用剪刀剪出磚塊自然的崩脫感或碰撞後的缺角。完成之後乾刷黑 + 紅 + 黃色，最突出的邊線刷上一點白色強調其立體感即可，最後黏貼於平板上（記得留出隙縫）。最後用白色或黑色黏土當縫料填滿所有隙縫就完成囉！

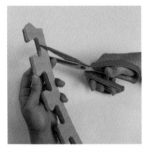

1 最經濟的厚泡棉墊就是地板巧拼。

2 剪出你要的磚塊或石塊大小之後用剪刀剪出不規則立體面。

3 磚塊和石塊的立體感在此步驟決定，切面大小也和剪刀大小有關

4 磚塊或石塊的上色以深色為主，越表層越淺色帶出戶外磨損感。

5 若時間有限可以將磚塊都黏在板材上之後再刷色。

6 比較一下上色前後的差別。

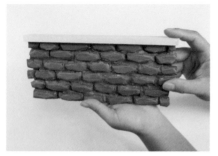

範例 1

圖 3-88　一般社區矮磚牆的填縫材料有黑白兩種，我們用黏土來填縫即可。

範例 2

圖 3-89　戶外被拆除的牆面所漏出來的磚塊因破壞而造型參差不齊，也會沾到建材泥粉而顯現出髒汙感。

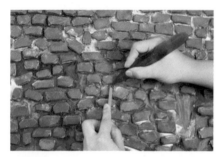

範例 3

圖 3-90　磚塊之間的填縫材料也不一定只能用單一色彩，在動畫的世界裡不必什麼都與現實世界相仿才有趣味性和藝術性。

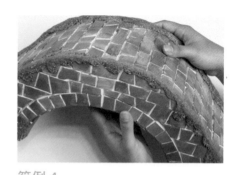

範例 4

圖 3-91　若想作出較平整可愛的磚面，建議用厚泡棉墊或珍珠板或飛機木等本身就是平面的材質來製作即可，看影片風格需求來製作物件並非越立體越好。

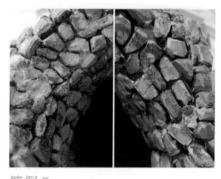

範例 5

圖 3-92　通常溼氣重的地方的磚塊或石頭會搭配一些綠色的青苔和植物，在製作場景的時候最好也將劇中的環境濕氣評估進去，會讓整體環境更有可信度（如果在沙漠景出現青苔那就死定了）。

::: 生鏽鐵皮的製作

1　剪下一般瓦楞紙箱。

2　用棍狀物插入瓦楞孔向外扳開黏貼的紙片。

3　恭喜你獲得免費的瓦楞紙板一張。

4　開始進行刷色，建議用橘色、黑色、褐色不均勻地塗滿瓦楞紙板。

5　可以灑點鹽巴製造雜點質感。

6　再局部乾刷出鐵片油漆的顏色，若想破損的更厲害可以用火燒為烤破紙板的局部，來模擬鐵片在戶外生鏽剝落的狀態。

··· 場景道具特殊材料選用製作 ···

　　臺灣有一句台語俗諺叫「買俗貨卡贏做工作」，雖然不是要大家都去消費廉價物，但在臺灣作停格動畫，老實說不精打細算根本行不通。如果所有材料都要去美術材料行購買的話，真的是口袋和腦袋會同時破洞，「追加預算」是童話情節，所以奉勸大家早早放棄這個選項，因此接下來要跟大家介紹的就是我們的材料省錢小偏方，連窮學生的愛！

⠿ 水泥粉

　　我們在製作建築或戶外物件時時常會碰上作水泥質感的狀況，最經濟實惠的選擇就是去五金行花 50~100 元買一包水泥粉回家，作完道具還可以順便把家裡的牆面破洞補一補非常有臺灣精神。

　　在這裡提醒大家水泥粉的基本特性

1. 不要貪心一次調很多水泥粉因為乾的很快，如果你是要調出一個量的話也要一層一層添加，不然就跟樹脂土吹電風扇一樣表面乾透了裡面水分出不來，變成永久性土石流恐怕不是你要的效果吧？

2. 調水泥時水杯就放旁邊隨時添加才夠及時，還有水泥粉遇水會發熱是正常的不要擔心會爆炸。

3. 要將水泥粉當顏料塗在物件表面時請先混合出白膠 + 水 + 水泥粉再進行刷色，不然只有水泥粉加水等乾燥之後用手一擦就掉粉了。

　　我們順便介紹一下如何用水泥粉自製定位尺，就是拍攝停格動畫時支撐在角色背後的支撐物，拍攝完畢要用修圖軟體在畫面中去除。

1　去五金行買 50~100
　元內的水泥粉（施工建
　議戴口罩）。

2　挑選一個容器當底座，
　容器選擇不能太小也
　不能下窄上寬。

3　將鋁線或電線或你挑選
　的支撐器黏在容器中心
　（上圖我們使用細的蛇
　腹管—IKEA 的 USB 小
　燈 120 元左右）。

4　水泥粉加水調勻，濕度
　以不會流動為準，不然
　水分太多很難乾燥。

5　調勻後的水泥漿倒入
　剛剛的容器中用並手
　指將水泥漿壓實，確定
　水泥漿充滿容器每個
　角落。

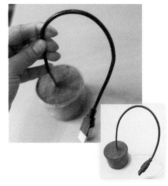

6　靜置等水泥乾燥（速
　乾水泥幾分鐘就乾／一
　般水泥要幾個小時才
　乾），若定位尺要在藍
　幕前使用可以將之漆成
　藍色方便修圖時電腦去
　背。恭喜你得到一支花
　不到 150 元的定位尺！

範例 1
圖 3-93　電線桿的表皮。

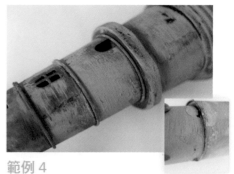

範例 4
圖 3-96　舊化水泥紋。

範例 2
圖 3-94　路邊破損的水泥柱。

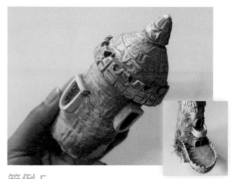

範例 5
圖 3-97　城堡水泥物件。

範例 3
圖 3-95　水泥階梯。

⣿ 木屑粉

　　養了貓才發現最便宜的木屑粉就是會分解的木屑砂，如果你需要的草粉或木屑十分大量那麼美術社的材料費會讓你破產。需要上色也很簡單，調出有色的水，噴在喵咪的木屑砂上，任其分解後就得到一堆有顏色的木屑粉，記得要拿去曬太陽才不會發霉啊！

1 就是喵咪使用的木屑砂 大約 $400~600 元一大袋，讓你一輩子用不完。

2 是噴過綠色黃色壓克力顏料水之後分解成粉狀的木屑粉 。

3 沒有鬆開時的木屑粉，如何使用？水量多寡？都可以實驗看看唷！

::::: 自然素材

　　寫到這裡真是令人身心舒暢啊！大自然的美妙素材完全令我們俯首稱臣，以下介紹好多美麗好用的自然素材！大家沒事出門踏青兼拾荒兼採集，省下來的錢去支持臺灣動畫是不是很有意義？

圖 3-108　各種天然果實都好美！有機會收集起來數量都很可觀，想看看怎麼表演呢？

圖 3-109　樹幹花草撿拾後倒吊風乾就是很棒的材料，用不上也可以當靈感來源唷！

圖 3-110　在海邊沙灘上撿拾沖上岸的光滑玻璃碎片也很有趣。

圖 3-111　臺灣的太平洋嚴選磁磚和建材都在沙灘上趕快去撿回家吧！

隨手黏土也稱博物館膠，通常就是文具店販售貼海報固定或是桌上玩具公仔的小黏膠，顏色有白 / 黑 / 螢光色 / 藍 / 青等多種選擇。

圖 3-112　隨手黏土。

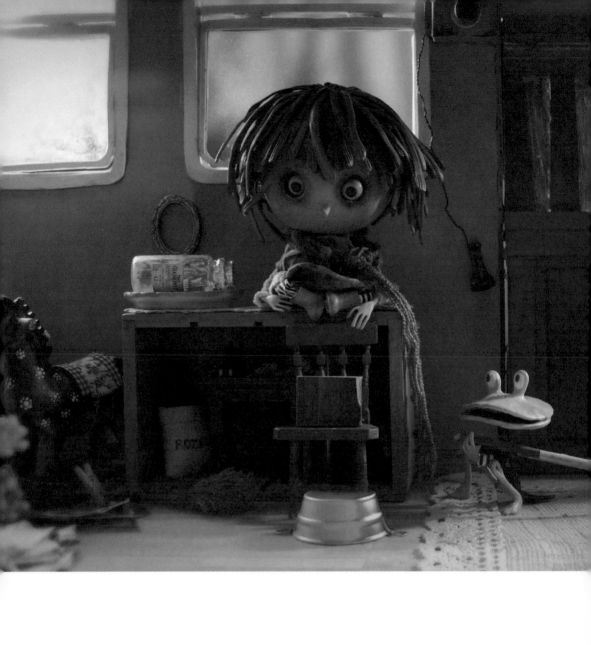

04
PHOTOGRAPHY

準備
上機拍攝啦！

「停格動畫棚的世界，是真人攝影片場
的縮小版，一切的調度和架設都是可以
讓我們一手掌握的。」

一

攝影棚架設

自己動手做停格動畫，拍攝的場地是不可或缺的，攝影棚的架設需要花上不少時間和精神，籌備的攝影棚也會因作品的規模大小而有所不同，有些人也許依靠一張個人桌面就可以完成一個簡易的平面棚；有些人則決定花點經費做一個半專業的藍／綠幕棚，或許比不上真正專業的片場來的精緻，但就我們一般拍攝停格動畫來說已綽綽有餘。

停格動畫就是把偌大的片場，濃縮至一個小空間中，接下來我們將會介紹攝影器材的使用與擺設。

我們架設攝影棚考慮的主要重點有五項，分別為：場景的擺設、動畫師工作區、攝影機（相機）系統、燈光架設系統、背景（藍／綠幕）。而片場要工作的五個大項目分別為：場景、演員、鏡頭、燈光、背景。

在拍攝時，攝影棚要滿足上述幾項的調整機動性，且片場可以有效率地將希望呈現的鏡頭和動作表現出來，如果發生架設上的不如預期，好的攝影棚規劃也可以迅速實驗以新的方式呈現鏡頭畫面。

（一）場景擺設區

「場景架設最重要的是一個穩固而且大小合適的桌面。」

如果桌腳不平整，請務必調整到不會晃動，或是拿重物在桌面上壓著，使其更為穩固，到了後期比較需要效率與專業時，可考慮使用可升降的桌面，或是大小不同的桌面區塊以滿足增減場景大小，就全看我們的作品規模來調整。

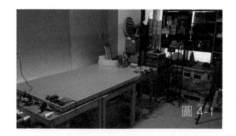

圖 4-1

「場景的大小由你的角色大小來決定，而擺設桌面則由你的場景大小決定。」

小叮嚀

場景架設要點：調整的機動性。如果我們要拍攝不只一個場景的作品，那攝影棚和桌面最好要可以滿足以上兩個場景的空間需求。

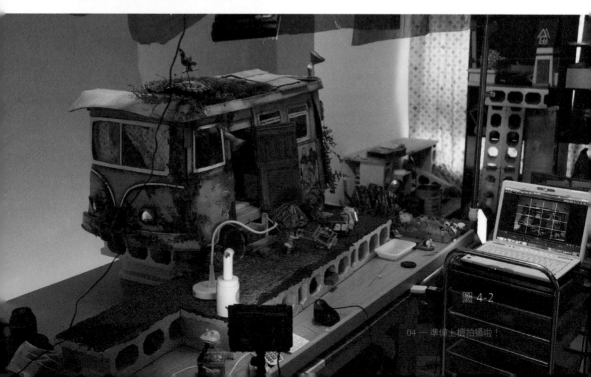

圖 4-2

（二）動畫師工作區

「場景擺放好了之後，要確認我們動畫師的作業位置，動畫師的作業舒適度，將會影響可拍攝的時間、拍攝的品質與速度。」

在第一次拍攝停格時，我們把拍攝的桌面放到地上，調動作的時候動畫師要蹲在地上作業，拍沒有半小時就需要休息一下，沒有辦法很專心的在動作的表演上，作品的品質自然也不會有太好的表現，所以在規劃攝影棚的時候，動畫師的工作區域就變成很重要的一環，最好的狀況是動畫師在轉頭或稍微轉身的狀態就可以看到監控螢幕；在雙手可及的部分就可以調整到角色或可動的項目，並且在狀況許可之下，盡量有舒適的工作姿勢，畢竟拍攝停格的工作時間是很漫長的。

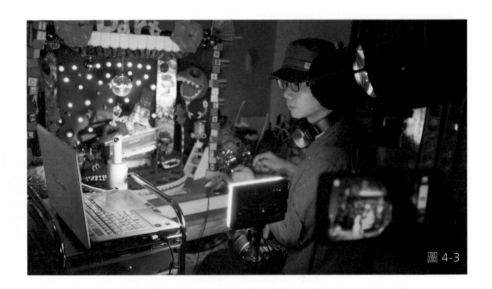

圖 4-3

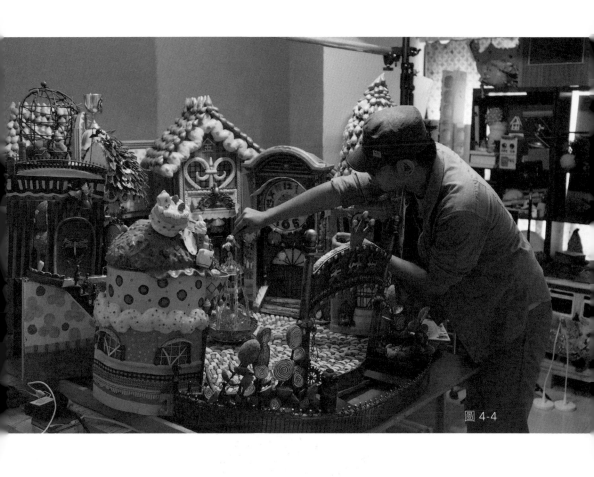

圖 4-4

（三）攝影機（相機）系統

「在架設好場景後，也要思考相機的擺放方式。」

　　相機的擺放方式，一切端看相機或攝影機的大小而選擇不同的擺放方式，例如：使用腳架，或是擺放在桌上都是可考慮的方式，端看鏡頭的需要是什麼。但在腳架的選擇上，建議是使用較重、較穩定的腳架來支撐，因為在拍攝的過程中，如果不小心碰到相機而產生晃動的話，整段就可能需要重來。

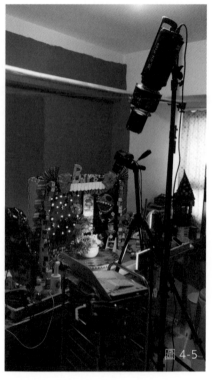

圖 4-5

＼　　小叮嚀　　／

　　如果要讓作品再進階的話，可以考慮在相機與腳架間，加入軌道的系統，使鏡頭可以做移動，在拍攝上會使畫面更有沉浸感。

（四）燈光系統

「燈光是攝影棚非常重要的一個項目，它可以渲染非常多的情緒，加強很多鏡頭上的力量。」

一般來說，燈具選擇以可調光大小及可調整色溫（黃光和白光）的燈具為佳，搭配描圖紙或玻璃紙也可以達成調整光亮和顏色的目的。燈具數量建議四盞燈源以上：主光源、輔光、輪廓光、背景光，另外可再加上 1～2 盞強調重點的效果光，這樣的燈光系統就夠一般使用了。

LED 燈

可調整光亮和色溫，並且使用上不容易發熱，大小選擇多元。

小型腳架（章魚腳架）

因為片場物品會非常多，小型腳架便是很好的選擇，小型 LED 燈具重量不會太重，機動性和方便性變成選擇上的第一考量。

反光板與其支架

使用白色珍珠版，或是包覆鋁箔的珍珠板，搭配各式夾具就是非常方便的反光板了。

LED 蛇腹管燈（IKEA）

是我們使用過非專業燈具裡最方便的燈具，蛇腹管的結構加上很小的燈頭，非常適合藏在各種道具之間，而且光打出來的影子邊緣很銳利，非常好做效果，可惜無法調整光的大小和顏色。

如果拍攝的經驗更豐富了，燈具開始使用的越來越複雜，可以考慮做燈架系統，最便宜的方式可以用曬衣架代替頂天立地架，配合合適的夾具，將燈架架在高處，使得地面的空間得以解放。

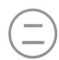

背景（藍／綠幕）

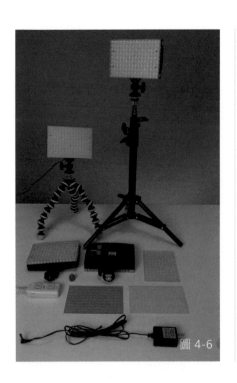

圖 4-6

拍攝非室內場景時，遠景的部分常常需要處理，常見的方式有兩種：使用背景或是去背（藍／綠幕）。

如果不用去背的方式製作背景，可在大平面上繪製需要的背景圖像，或是使用不反光的輸出布做背景圖樣。若選擇去背方式，則可在牆壁貼上不反光的藍色或綠色的紙或布，或是直接使用平光漆來平塗牆面。

藍 / 綠幕需要不同於場景的光源系統，要準備數盞帶有柔光罩的光源，均勻地打在藍 / 綠幕上，並注意別讓藍色、綠色光線反射太多到角色和場景上面。

背景的大小要特別注意，會視鏡頭、場景、背景之間的距離決定，而鏡頭的焦段越偏向廣角端，代表可視的區域越大，那背景可能需要的就越大，在準備背景時，這點要特別注意。

（一）平面棚

腳架或翻拍架若由上向下攝影時，就不需要考慮偶具的站立狀況，偶具的底下可以鋪設需要的背景或裝飾。我們動畫《巴特》的標題就是在平面棚拍攝的，一些合成用的素材也非常適合這種方式處理。

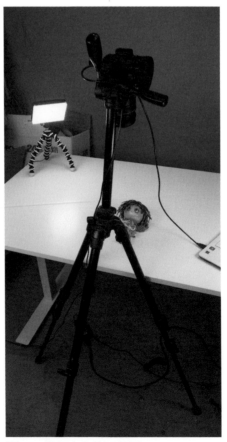

圖 4-7 腳架由上往下拍攝。

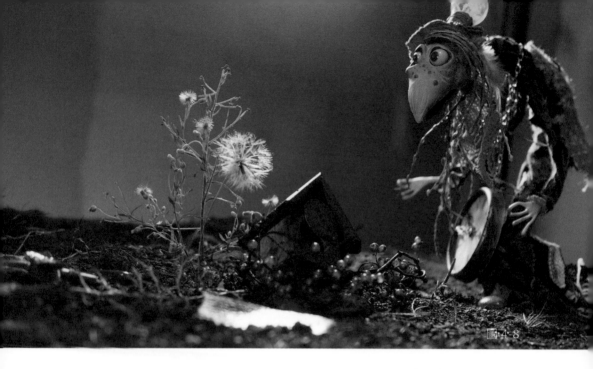

圖4-8

翻拍架也可以架設藍／綠幕，但首要處理的是影子部分，重點是要將靠角色很近的影子消除，我們之前的解決方案是架高，將角色放在低反光玻璃上面（圖4-11），玻璃的四角支撐架是用泡棉的巧拼地毯直接剪下堆疊製作的，防滑又製作容易（圖4-12）。

但網路上我看過其他停格動畫工作室，使底部的背景發光，這樣就可以輕鬆的將影子完全消除，我們覺得這個解決方案也很好，近期有準備做一個發光底版。重點是消除角色背景的影子，使其去背容易，能完成這個目的的就是好方法。

利用低反玻璃使角色稍微離開背景，影子就不會像之前那麼深（如圖4-14），配合合適的打光，平面翻拍架的模式也可以作出去背用的素材片段了。

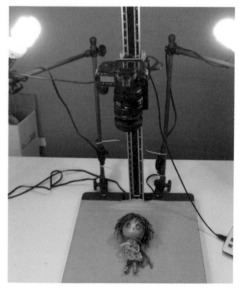

圖4-9 使用翻拍架背景可架設藍／綠幕。

圖 4-10

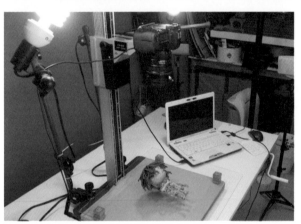

圖 4-11 翻拍架首要處理的是影子消除問題。

圖 4-12 利用泡棉堆疊支撐玻璃四角。

圖 4-13 未使用反光玻璃時偶具影子較深。

圖 4-14 利用低反玻璃使偶稍微離開背景,會使影子較淺。

(二) 初級棚

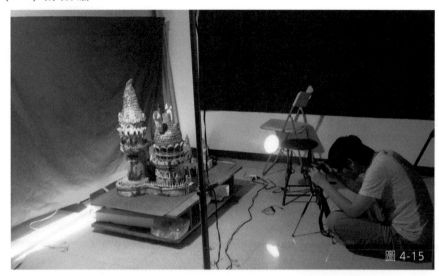

圖 4-15

圖 4-15 是我們早期拍停格的樣子，那時候真切的體認到桌子的重要性！燈具是用攤販用的 500w 燈，還有檯燈，去背的光也打得很不平，但至少我們開始了。

然後找了桌子（圖 4-16），補強去背的光源，慢慢的進步，更認真的去建構適合我們的攝影棚。

之後進了推車，方便因拍攝狀況不同移動位置，加大了桌面，保麗龍空心磚當作場景地板的方式也漸漸變成一貫的模式，藍幕也以市面上的去背膠帶為準，平整的牆面則是以油漆刷過（圖 4-17）。

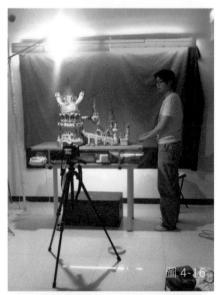

圖 4-16

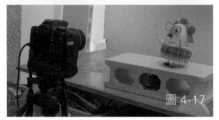

圖 4-17

《巴特》早期的狀態是三個桌子構成組要的拍攝台（圖4-18），且選擇較不會搖晃的款式，三張的組合也方便狀況不同來移動，燈具開始換用可變色溫的 LED 燈，省電又好用，支持大家先買三盞以上。

開始有常用、愛用的設備之後，就可陸續升級攝影棚軌道、特殊燈光、可升降桌面、頂天立替架、電動雲台、高演色率燈光、移動工作桌及各式夾具等。

在動畫《巴特》拍攝的後期，為了舞台歌舞的效果，我們進了頂天立地架和具有投射效果的舞台燈具（圖4-19）。跟隨著拍片的經驗和嘗試，也不斷的升級我們的攝影棚。

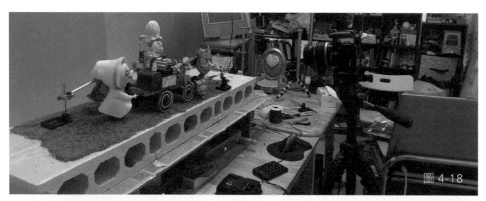

圖 4-18

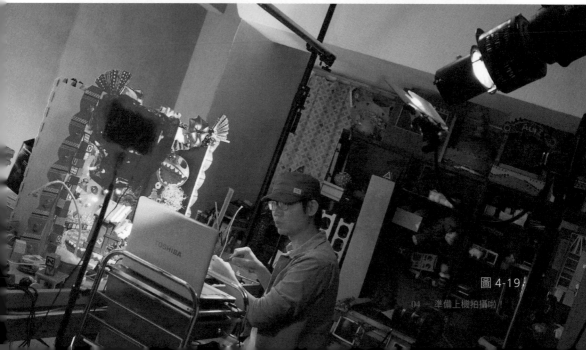

圖 4-19

拍攝計劃

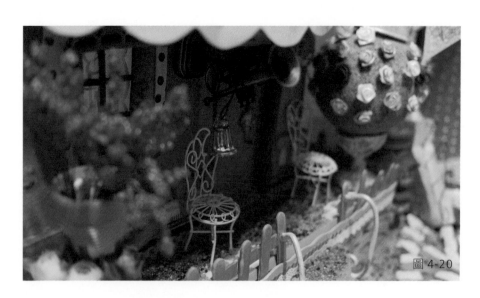

<div align="right">圖 4-20</div>

　　小型專案或是練習用的作業也許不需要太嚴謹的製作計劃，但如果是準備較大型的作品計畫，注意工作的效率及項目，才可使作品如期產出。

（一）預拍攝方式

實際拍攝時，會有許多在腳本階段沒想到的問題要解決，例如：相機太大無法置入場景中、打光無法產生預期的效果、走位的空間不足等，非常多實際拍攝時會出現的問題，這時候就要思考解決的方案，或是嘗試用拍攝多次的藍 / 綠幕去背技術，合成出預期的效果。

（二）拍攝順序

「架設場景需要的時間比較多，每一個場景常常代表是同一幕的表演。」

在拍攝計畫的擬定時，同一個場景的鏡頭，可以盡量排在一起，以提高工作效率。

（三）工作進度

「工作進度是拍攝計畫中非常重要的階段，請誠實的預估出可能的工作時程，並每天給予工作進度的目標。」

一開始預估工作進度的準確率不是很高，但拍攝經驗較多時，預估工時的正確率就會提升。

我們在預估工作進度是以時段區分：上午、下午、晚上，三個工作區段，有時候一個下午可以拍攝 3~4 個鏡頭；有時候一個鏡頭會連續拍攝 12 小時，而我們工作室動畫師在一秒 12 格的情況下，一天希望完成進度是 10 秒以上，當然，鏡頭難易度和動作複雜度會直接影響到進度的產生，但一天 10 秒是我們最基本希望達成的目標。

我們在預估工時時，有一套非正式的難易度計算法，在評估未來拍攝的時間，常常會以這個計算方式做大概的評估，以訂出合理的工作時程表。最後，在設定工時上，也要記得給自己或團隊留一些休息的空檔時間。

（四）估計預算

「這是一個困難的課題，也是至關重要的項目，但每個團隊面臨的狀況都不相同，所以沒有一個絕對的計算公式。」

分享一下我們估計預算的思考點：

一天工作費用 ×（工作人數＋材料費用＋設備折舊攤提＋外包項目）× 希望利潤

工時就依照工作進度的表格做估算，例如：剛開始一人一天的費用從 1500 元算起（一個月工作天數約 22 天，週休二日，一天基本薪資最低約 1000，加上勞健保、應有福利、專業訓練，建議一人一天費用估算不應低於 1500），而越有經驗的專業人士在製作專案時，速度較快水準亦較高，可快速的抓到製作重點等優勢，工時當然應該超過最低建議。

以我們的設備折舊攤提來説，估算相機、電腦、攝影棚設備、製偶設備、軟體與使用空間來計算。相機部分，如果設定購買為 550 D 加鏡頭與腳架，約 3 萬的成本，至少可用 5 年 60 個月，一個月折舊攤提約 500 元。

然後將其他項目加總後，以最低限度一個月可完成的案子，我們設備折舊費用會估算約 7000 元，而希望利潤一般來説我們則會設定在 1.5 以上，這樣會比較安全。

圖 4-21

但因為每個專案的特性都不同，一切的估算只能做為參考。有些案子是社會弱勢關懷的背景，有些案子工時特別緊湊，有些案子則是有可能變成工作室的代表作品。

當案子有機會被其他人看到時，作品就可能會變成我們或是工作室的代表樣貌，就算我們因為預算或時間等不可抗力因素，使得作品無法呈現我們真正的實力時，所有觀賞過這個作品的人，直覺上並不會知道其實你可以做得更好，也不會知道我們其實可以做其他的風格，所以之後可能來的邀約與機會，常常就會相等於或略遜於你現在所呈現作品的程度與水準，或是和上一個作品同樣的風格或類型，在這點上，我們有很深刻的體會。

如果是學校作業或畢業製作，最大的差異是人員無須薪資成本，但設備通常要花比較多的資源補齊，最後也無需乘上希望利潤。蠻建議學生或想要自己接案的朋友們，可以稍微練習估算自己做過的專案或作業上工作時數及成本，畢竟在專案裡，我們是位居管理工作人員，預算與工時估算，就是很重要的工作項目了。

最後，在算過預算之後，通常會發現「人」在停格動畫，甚至是全動畫領域中，常常會佔了預算中最大的一塊，畢竟我們所有的工作成果，都是由人配合著各種工具完成的，而在更多工作經驗之後，優秀且有經驗的專業人士，簡直比鑽石還要珍貴！

上機拍攝

當然，如果只是拍攝停格動畫，讓實體的角色動起來，有一台手機配合 APP 和一個可動偶，我們就可以快速開啟我們停格動畫的製作，但我們這次貪心一點，嘗試拍更好，在一些項目的細節，花點心思或準備多一點的器材，很有可能會產生更好的效果，所以在拍攝階段，我們將燈光設計、動作設計、鏡位（運鏡）設計以及 DragonFrame 這四個項目，將我們拍攝《巴特》的方法和經驗分享給各位。

（一）燈光設計

「燈光是產生氛圍和感情相當重要且方便的使用工具。」

合適的燈光可以讓作品充滿著力量，可能會使整個氛圍顯得更哀傷、更恐怖嚇人、更快樂。光線有幾個好操作的變因，以下會依序簡單說明，如果操作的好，就可以有許多不同的變化。

色溫

我們換燈泡的時候，有分白光和黃光的不同，其實這就是色溫的差異，色溫影響氛圍非常多，現在 LED 燈具有不少是可以調整色溫的，這是很好的選擇。在多盞不同色溫的燈具影響之下，角色也會開始豐富起來，也是一個我們常常調整的項目。

圖 4-22　左圖為使用黃光，右圖則是使用白光，不同色溫營造出不同的氛圍。

濾色片

在燈具前面，加上一個色版或色片，就可以簡單的改變顏色、光的強弱，或是將對比很強的光線，變的比較柔和（例如描圖紙），也算是改變光線質感的效果。

濾色片可以到文具行或美術行找各種半透明的玻璃紙或賽璐璐片，幾層描圖紙或是較薄的布料也可以有柔光的效果（圖 4-23）。

圖 4-23

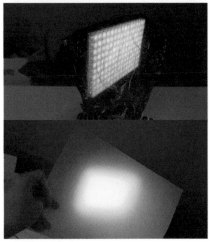

圖 4-24　上圖為使用紅色玻璃紙，下圖則是使用黃色璐璐片，不同的媒材可以呈現不同的光線質感。

加上描圖紙後，就是一個最基本的柔光罩（圖4-25），可以將強烈的光線質感變的柔和不少，打在角色上，對比也會比較不強烈，影子也會比較模糊。還記得我們在拍攝停格動畫初期的時候，我們準備做柔光效果的描圖紙不夠多，也有拿衛生紙代替，其實效果也不算差，有成功的達到減光和柔光的效果。

　　當然，專業的攝影器材還是更方便使用，質感也會有所提升，但是在初期拍攝作品時，用這些便宜又可以快速達到80%效果的方式，等到累積一點經驗時，再使用比較專業的器具，循序漸進的進步，也是個實在的方法。

　　濾色片的固定方式，可以用固定海報的黏土，直接黏在燈具上，或是在文具行找廣告夾具固定。

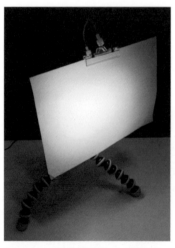

圖4-25　在燈具前加上描圖紙，即是一個最基本的柔光效果。

圖4-26A～B　利用黏土可固定燈具上的濾色片。

柔和光 / 硬質光

有些光源打在物體上,會有質感的不同,簡單敘述的話,就是光線感覺軟,或是光線感覺硬。

一般來說燈具直接打在物體上,光的質感是最硬的(圖4-27),如果加上柔光罩,甚至使用反射的方式佈光,光質就軟下來了,被攝影的角色對比也就不會這麼強烈,影子也會開始模糊。

圖 4-27　燈具直接光源照在物體上的光直是最硬的。

依照光線的質感,我們可以簡單將光分類成柔和光和硬質光。

柔和光像是 LED 攝影燈的光,影子的邊緣會比較柔和,如果在前面加上一層柔光的紙或布,那影子的邊緣就會更模糊了。如果把燈打在牆上,用反射的方式,光質會更柔和、更軟,或是用反光傘、反光板來反射光,而不是使用直射的方式照射主體,這樣應該會得到更柔軟的光線。

我們之前有些作品,想要有比較銳利的影子,用 LED 攝影燈具怎麼打也打不出來,在嘗試了幾種光源之後,我們在 IKEA 找到一種蛇腹管的 LED 燈(圖4-28),產生的影子非常銳利,打在角色上的對比就會很高,邊緣的影子非常清楚,如圖 4-29,而且蛇腹管的基座十分靈活,燈頭也相當靈巧,在我們停格的世界裡是個非常實用的工具。

圖 4-28　蛇腹管。

圖 4-29　蛇腹管產生的影子非常銳利。

當我們要利用硬質光打小範圍的光源時，用錫箔紙包住燈頭，做一個小的燈罩，燈的形狀就改變了，再加上描圖紙或是衛生紙來減弱一點光線，那就可以做出很多局部的效果（圖 4-30、31）。

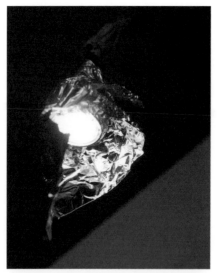

圖 4-30　將錫箔紙包覆蛇腹管的燈頭。

圖 4-31　利用錫箔紙製造出不同形狀的光源。

不一定用錫箔紙，我們發現用固定海報的黏土也可以達成以上效果，只要可以遮住光源的局部，都可以調整硬質光的形狀（圖 4-32～34）。

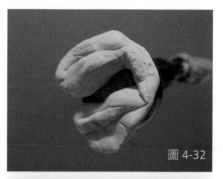

圖 4-32

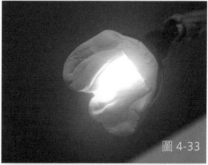

圖 4-33

圖 4-34

這種硬質光除了打主體可以營造對比強烈的戲劇效果之外，搭配不同的剪影，產生各種不同的光影形狀，IKEA 蛇腹管燈配合夾具、珍珠版的切割形狀（圖 4-35），可以做出燈火闌珊處的風景、樹影、窗影、人行走的影子、破洞中射出來的光線，我們都是用這種方式來增加影片的風格。

而且，在我們停格動畫的世界中，剪影是可以移動的或是不動，IKEA 蛇腹管燈移動，這樣我們就有機會得到飄動的樹影，或是慢慢移動的光線，在這種鏡頭裡，就算角色沒有太多動作，也會感受到一種獨特的氛圍。

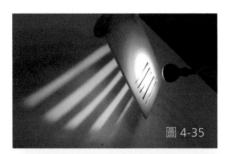

圖 4-35

圖 4-36

圖 4-37

特別強調一下影子是非常好用的，有時候我們甚至不覺得他是角色的附屬品，有些鏡頭的影子是非常重要，甚至可能產生影子為主體的情況。有時候我們會用自己的燈具，專門打出需要的影子，簡單來說，顏色和明暗是其他燈具負責。

發光體大小與位置

有時後燈具無法改變光的強弱，或是已經到最強或最弱的極限，最簡便的方法就是將燈具調整距離、高度和方向，位置的改變光也會隨之改變許多，有時後我們會忘記燈具位置的調整，不一定只能用轉鈕調整燈光的強弱大小，有很多的變因都是可以控制光線，達到我們最滿意的狀態。

反射與遮罩方式

將直射在物體上的光線，轉180度用反光板製作反射光源，會讓光線變的柔和許多，有時後用檯燈或是不能調整強弱的燈具，亮度太強的時候，反射的方法就可以列入考慮。

用夾具和反光板（真珠版、白色厚紙版），也可以將主要的光線反射成漂亮的輔助光，利反射光打亮物體，所以在反射板上也可以有不同的質感和顏色，甚至使用黑色或暗色，使需要的角落達到減光的效果。除了打光，當然也可以遮光，燈具、反光板、遮光版交替使用，讓我們的畫面更為出色。

「光是最好的雕刻刀，他可以雕出形狀、顏色和豐富的情感。」

一般打光我們建議要有三個以上的光源做修飾，也就是主光、輔光、背景光為主要基準，但也要依據鏡頭或故事所需要的質感來做出我們想要的氛圍。

如果一盞燈更可以表現你所想要的氛圍，那當然不需要勉強打到三盞，但有三盞以上，可以細膩地、慢慢地修飾光線的強弱，這會讓鏡頭越來越接近我們夢想中的樣子，細節、立體感也可能越來越豐富、越恰當，也可以多備著幾盞不同質感的光源，在調整光源時，會讓我們重新發現

作品中沒想像到，一些意料之外的美好。

在我們犀牛打光的習慣上，會先暫時決定主要燈光的方向與強弱，再看角色的顏色和造型會不會讓光影呈現不好的樣貌，例如：戴很大帽子的角色，容易把眼睛的部分遮住；純白的人物，也容易讓細節不易表現出來，所以我們在製偶階段常常會避開純白或是純黑的物件設計，這會使後續拍攝更好的進行。

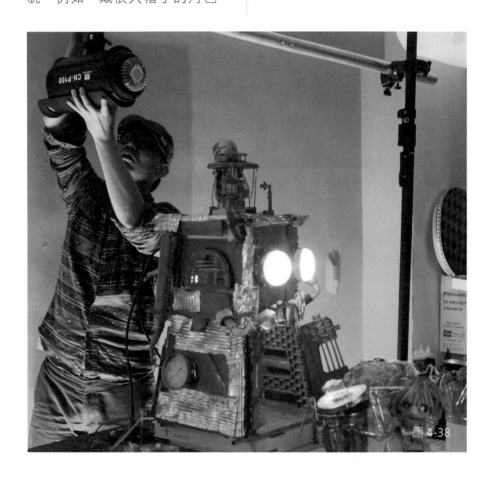

圖 4-38

在我們這次動畫《巴特》的例子中，小女孩巴特是主要的角色，臉和眼睛是最重要的，而來自上方的光源，會使頭髮產生出遮住《巴特》的影子，所以在正面的下方，做了一盞強調小女孩巴特臉部和消除頭髮影子的光源，以下圖 4-39~45 說明之。

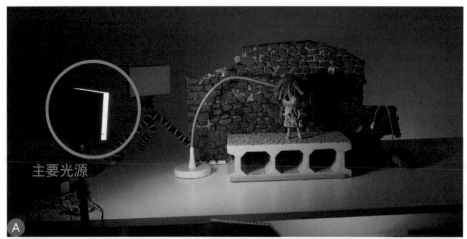

圖 4-39A ～ B　先打一個主要光源。

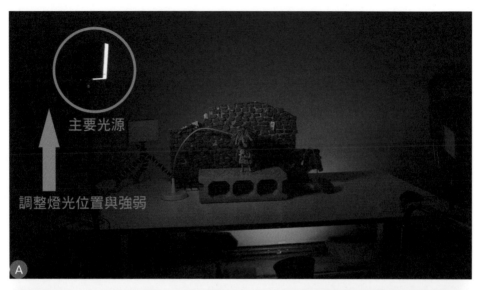

主要光源

調整燈光位置與強弱

A

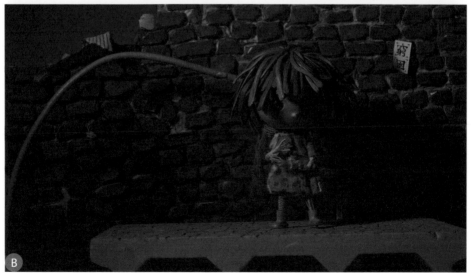

B

圖 4-40A ～ B　調整主光的強弱和位置。

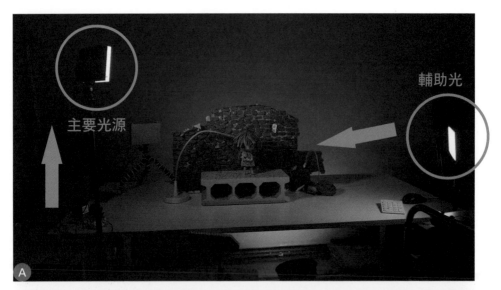

主要光源

輔助光

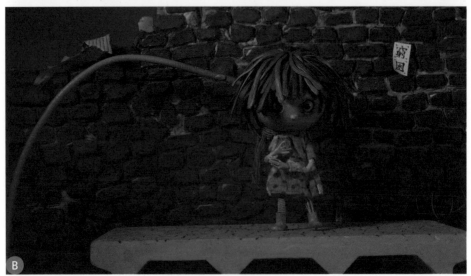

圖 4-41A ～ B　在主燈的反方向，常常會加一個輔助光，將主燈所製造出來的影子和陰影消除。

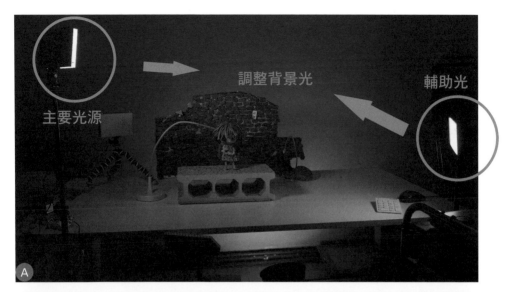

主要光源　調整背景光　輔助光

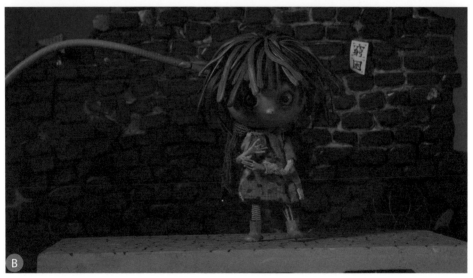

圖4-42A～B　再看背景的明暗和呈現狀況，來調整主光打到背景的範圍，還是補背景光，主要是將背景的狀況，用光線呈現出我們希望的樣貌。

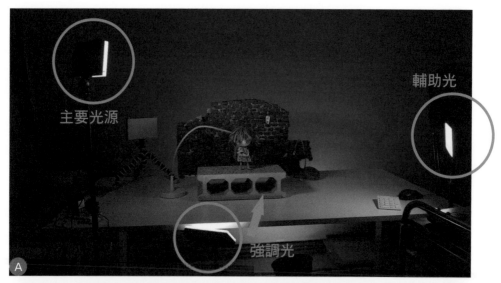

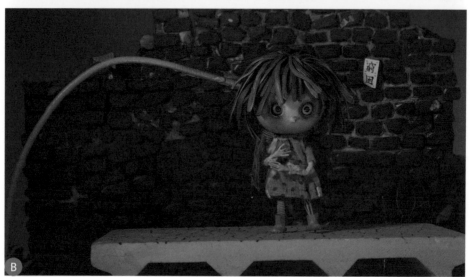

圖 4-43A ～ B　強調光，看有沒有需要強調的部份，再多加一盞光線強調我們想要觀
眾注意的地方。

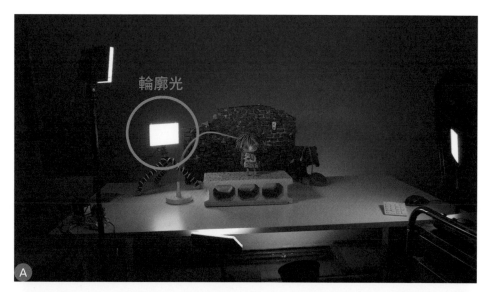

輪廓光

圖 4-44A ～ B　從角色側後方來的輪廓光，可以使角色的輪廓更顯眼，也會增添些許立體感。

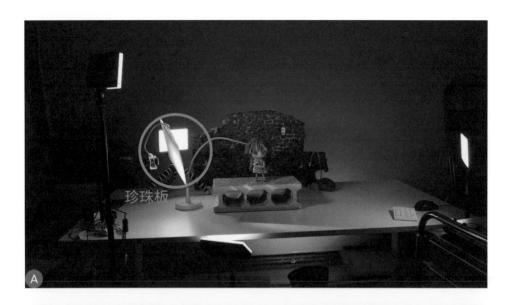

珍珠板

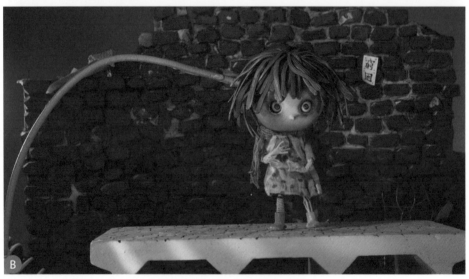

圖 4-45A ～ B 加上珍珠板使其角色產生想要的光影效果。

最後，我們看看鏡頭，觀察畫面裡面所有構圖、明暗和色彩，特別效果光源、窗外灑進來的光線、舞台上的閃耀光線、燭火或是各種影子，然後開始修飾，看是否需要再暗一點，也許加一個擋光的遮罩，也許調暗所在方向的光源，也許我們想要一個更柔和的漸層，那可以考慮將燈具移遠，或是加一個具有柔光效果的布料或半透明的紙材，甚至改變濾色片的顏色試試。總而言之，在嘗試打出喜愛的效果之前，都可以多方的實驗、調整。

現在的光源系統裡，我們開始用更少、更強的光源，而是搭配更多的反光板來製作打光作業，希望能用更少的光源打出預期的效果。

在開始製作停格動畫之後，拍攝情形幾乎就算是微縮型的片場，所以拍電影或影片的書籍和知識，都可以「等比縮小」的運用在停格動畫的製作中，其中燈光、攝影、後製的技術也是如此。

許多打光的方式和運用，我們都是從電影技術的相關教學學起，只是我們的片場更迷你，燈具需要的大小也不用太大，其實到後期覺得，停格動畫真的是很好的電影打光模擬作業啊！

圖 4-46

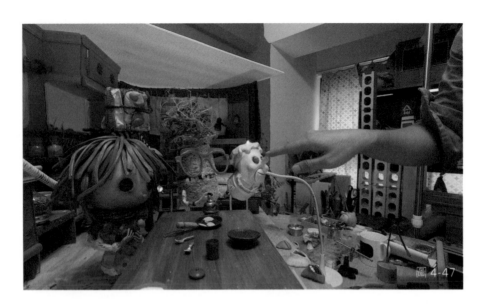

圖 4-47

（二）動作設計

> 「在拍攝之前很重要的工作，就是設計表演的方式。」

畢竟我們的表現方式是動畫，每一秒簡單的動作或表情，把它分割成 8~24 塊，一個舉手的動作從準備、抬起、停頓到維持，在停格動畫的世界中，都可能會花費許多時間和精神去調整，所以設計可能的動作並仔細分析，然後將這個動作重現在我們的偶具上，設計、分析、重現便是一個很實用的停格動畫表演工作流程。

設計動作

先看一下動態腳本的影像，思考對應的動作，設計動作其實需要的就是表演能力，要將感情用適當的動作表演出來，表演能力無關繪畫技術、電腦技能，就是舞動四肢和臉部的表情，將事件帶給角色的反應表演出來，表演的方式百百種，好的演出可以讓人置入到我們的影片中。

像是快樂都有很多的表演方法，我們可以張開嘴大笑，笑三聲還是五聲？會不會笑到流淚？還是誇張的抬著頭大笑？或是一開始很快的笑，然後再快速的擺出一張撲克臉來。

設計動作就是在決定、發明或發現可以用何種方式表演,調整動作之前,最好能先確定自己要拍什麼要的動作。

一開始我們建議,先拍攝自己嘗試演出劇中人物動作的自拍影片,當作參考的影像,注意影片錄製的速率,最好是和我們預計拍攝停格的速率相同,例如:停格預計是拍攝 12 格一秒,那錄製動作自拍影片最好就使用 12fps,或是 12 的倍數 24 fps。

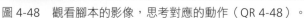

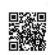

圖 4-48 觀看腳本的影像,思考對應的動作(QR 4-48)。　　　　　　　　QR 4-48

圖 4-49 劇中角色的動作,可以先模擬演出自拍成影片當作參考的依據(QR 4-49)。 QR 4-49

分析動作

將我們錄製的影片聲音和畫面置入到拍攝軟體 Dragon Frame 中，一格一格地移動看到第幾格的時候會有什麼關鍵動作，記錄下來，方便後續調整時對位。像是彎腰到最低點的時候是第幾格，在同一個位置幾乎靜止了幾格，然後幾格之後右手舉到最高點，將這些動作的關鍵時間點標誌出來，在調整動作時，會有不少的幫助。如果有對白的鏡頭，嘴形就建議要一張一張的確認格數。

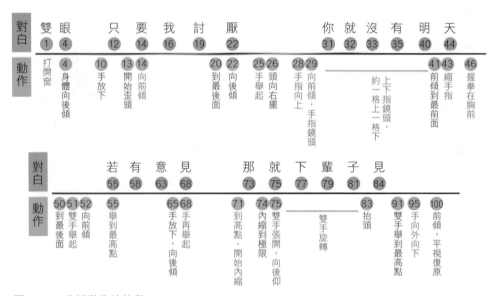

圖 4-50　分析動作的格數。

重現動作

　　將格數分析了，動作自拍影片也置入了，就要開始重現預定的動作了，但有時後計畫會趕不上變化，偶具常常調整不出希望的動作，有時後脫稿演出也是常常發生的事情。善用各種支撐架和萬用貼輔助定位，保持耐心，要記得每次調整動作都是一次經驗和成長，累積久了，動作就會越來越順的。

　　另外，我們所有的動畫師都有調動作調到氣急敗壞的經驗，這一點也是正常不過的事情，先跟未來的動畫師分享一下。

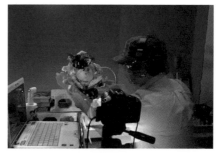

圖 4-51　調整偶具動作（QR 4-51）。

QR 4-51

圖 4-52 毛片完成呈現（QR 4-52）。

QR 4-52

若有意見　那就下輩子見
If you have your own opinions, then I'll see you in your next life!

圖 4-53　調整動作→毛片完成→完成影片（QR 4-53）。

QR 4-53

我們最建議拍攝自己的動作來做動態的提醒，這是最簡單也最實用的模式，先把自己當成演員，從內心出發，置入角色的狀態裡，表演這個角色可能的動作，一開始可能會有點羞恥和不好意思，但請把這些情緒放在一旁，嘗試專業的表演我們所要的動作，設計一下這個動作要如何才能更吸引人，要怎麼表演才可以和上下鏡頭有所關聯（QR 4-54、QR 4-55）。

圖 4-54　動作與影片的對應 1。

圖 4-55　動作與影片的對應 2。

就我們拍攝《巴特》的經驗中，沒演個五次之前都不會很好。如果決定要用的這段動作，那我們將影片置入剪輯軟體，設定我們停格預計要拍攝的速率（如果可以的話，在拍攝時就設定一樣的速率或是這個速率的倍數），然後看這段動作的關鍵動作是在幾秒幾格的位置，像是手最高是幾格的時候，幾格之後身體開始向後仰，然後到幾格結束。將動作分析完畢之後，就可以準備上場拍攝了。

但要注意的是，偶具的身體比例、結構也可能和人體不同，有些角色是無法用我們的身體很完美的演出來，有些誇張的「動畫表演」也不容易用我們的身體表現出來，而且如果沒有受過表演訓練的動畫師，往往難以用四肢和表情表達出應該有的反應或情緒，所以錄製動作再調整動畫的方法，也不是每個情況都適用，但以我們的學習經驗，就初學者來說錄製動作來做為拍攝的參考是相當實用而且會讓人進步很快的。

特別的問題、走位

我們拍攝的角色如果在畫面中會移動，那有些東西要多注意一點，最直接的影響就是光源和對焦（失焦）。平常我們在確認光源的時候，大概都是靜態的方式調整，鏡頭的對焦也是一樣，但如果角色有走位與移動時，光打在角色上的狀況可能會改變，也可能會產生本來對準焦的影像，移動後變成失焦狀態的模糊成像，這是非常需要注意的。

在有走位狀況的鏡頭中，我們會確認移動前和移動後的光影及對焦狀況，或拿一個與角色接近大小的物件，放在移動後的位置，來做焦距和打光的調整參考。

（三）運鏡

在拍攝個過程中，鏡頭是非常重要的，鏡頭語言帶有著觀看故事的方式或角度，同樣的偶具、燈光、表演和背景，搭配上不同的鏡頭位置，也會呈現完全不同的樣貌。

一般來説，我們都是使用單眼相機做停格的拍攝（當然手機、平板和運動攝影機亦可），單眼相機的體積較大，要設定相機擺放的位置和角度，才方便後續拍攝作業。我們 80% 的鏡頭，相機都是架設在較重較穩固的腳架上，配合可360 度調整的雲台，和不同焦段的鏡頭，鏡頭的種類就可以有很靈活的選擇了。

圖 4-56

圖 4-57A ～ B 大遠景：通常配合藍 / 綠幕拍攝背景物件，再使用電腦合成，交代地點和營造較大的世界觀。

圖 4-58　全身景：整個人物都有交代到的鏡位，可對比人物關係。

圖 4-59　半身景：一般拍攝，對話時常用。

圖 4-60　特寫、大特寫：使用微距鏡或是剪裁拍攝畫面，劇情需要的重點細節
交代時會使用。

基礎鏡頭運動

在停格的世界中，如果我們要實際做鏡頭的移動，必須要一格動一點、一格動一點的方式來做出想要的鏡頭移動，並無法使用一般攝影的軌道，而是用連續運動的方式呈現，以非常小的幅度動作才行。

最便宜的方式，就是在相機底下擺放一個小平台，滑動相機下的平台，來帶動相機的位移，但因為鏡頭運動的幅度常常會非常細微，尤其是感情宣染方面的鏡頭，根據我們的經驗，有時候一格只能移動約四分之一公釐的距離，所以在滑動平台與桌面上，建議做出距離刻度的標示，尺或是布尺都是很好的標示工具，可以讓我們微調移動的距離，如圖 4-61。

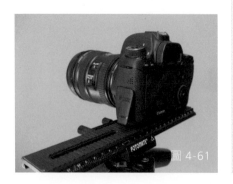

圖 4-61

如果願意花一點預算，市面上有可手動調整的軌道可供選購，他方便架設在三腳架之上，用選鈕即可簡便的微調相機的位置，配合兩隻軌道加上 L 型的轉接支架，也可以達成較複雜的雙軸位移。配合大頭針，黏在手動軌道上，就變成更加精準的標示定位，軌道的一格是一公厘，大約是四分之一公厘的級距是我們最常用到的。

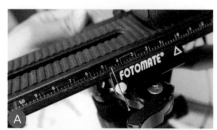

圖 4-62A～B　利用大頭針當作標示定位。

當然，市面上也有不少好用的縮時軌道，有些還支援 App 的設定，可以專門用來拍攝停格動畫，當然目前價格都稍高，但如果工作室有一組可調整的軌道和平台，就可以更快速又簡便地解決鏡頭運動技術上的難題，讓我們可以專心加強想要呈現的情感或效果。

實際的鏡頭運動，會讓拍攝對象的角度有變化，本來正面的素材，經過鏡頭運動之後，可能會呈現半側面、半俯視的角度，看到本來沒有的顯現在鏡頭中的面向。如果複雜的物件、帶有空間景深的場景，再經過鏡頭移動的拍攝後，所產生的錯位會讓鏡頭豐富很多，空間感也會隨著移動加強。

用場景移動產生鏡頭運動

除了移動鏡頭之外，場景移動也可以造成移動鏡頭的效果，但要注意移動的穩定度和場景堅固的狀況（圖 4-63A ～ B）。

也可以用旋轉盤來做出場景的運動，小型的轉盤在佛具店或是紀念品商店可以找到，IKEA 也有賣大型的旋轉盤。在轉盤的四周列印尺標貼上，也是配合簡單的大頭針定位，就可以做出簡易的手動場景旋轉盤（圖 4-64）。

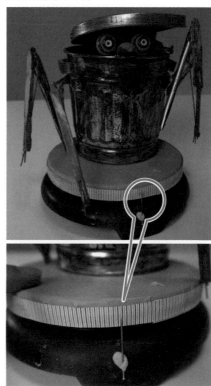

圖 4-64　旋轉盤上的刻度。

圖 4-63A ～ B　場景道具的移動可利用尺與大頭針標註及固定。

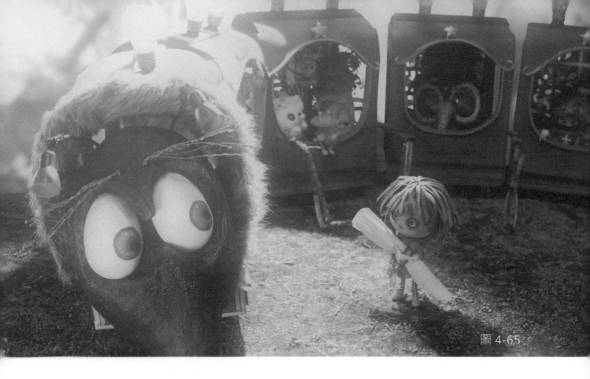

圖 4-65

如果要做上下的移動，之前在攝影棚階段提到的 IKEA 升降桌，是一個預算平實的好選擇，它可以調整高度來適應動畫師拍攝的姿勢，如果鏡頭需要的話，也可以用上下移動作處場景位移或是鏡頭上下運動的效果，如果有預算的話，升降桌一個也是相當適合停格的好選擇。

數位鏡頭運動

現在數位相機的解析度都相當高，以早年的 Canon650 D 為例，拍攝照片的解析度大小有 5184 x 3456，而一般我們 Full HD 影片的解析度也才 1920x1080。我們簡單的劃分三種鏡頭運動的解決方案：後製、相機、場景，當然這也可以混合運用，用相機的軌道做鏡頭運動後，後製階段也可以再做一些鏡頭的放大，或是同時使用，而橫移、上下、放大 / 縮小（room in/room out）是三種常用的鏡頭運動給製作出來。

如果配合後製 AE 軟體中的 3D 圖層功能，可以將鏡頭運動的空間感，更近一步地表現出來。

以我們製作停格動畫的角度和經驗分享一下相機的重點功能項目，如表 4-1，希望能對大家的作品有所幫助。

表 4-1　相機的重點功能項目

功能項目	說明	應用
焦段	亦稱「焦距」，是指鏡頭中心到焦點的距離，也就是拍的廣（廣角鏡），還是拍的很放大（望遠）。	廣角的鏡頭可看到的畫面較寬闊，如果不是使用合成方式的話，需要的背景和物件量也會較大，而且片場大小受限，所以我們比較少使用到 28 以下的廣角焦段，但廣角鏡頭的透視感及四邊可能會有變形的空間效果，也常常會讓人愛不釋手，而微距鏡在特殊的情況就十分好用了。
光圈	是指相機進光量的大小，會影響到景深，也就是畫面中清楚的範圍是大還是小。	光圈越大，在其他設定不變的情況下，影像越亮，影像清楚的距離（Z 軸就是深度）就越短，背景和前景比較容易模糊。舉例來說，光圈很大的時候，眼睛清楚對焦了，但鼻頭卻還是有點模糊。在停格的使用中，需要藍/ 綠幕去背的鏡頭，我們光圈會調小一點，這樣邊緣會比較銳利。
快門	是指控制光線進入的時間長短。	快門速度在其他設定不變的情況下，快門越快，進光量越小，畫面越暗。在停格動畫的領域裡，快門的設定比較讓人不用擔心，因為基本上我們都算是拍攝靜態的圖片，快門很慢也不會有晃動的情況發生，但快門超過 2 秒的時候，每張間隔的等待時間會有點久，一般不會是不會超過 2 秒。
ISO	即感光度，是底片或數位相機的 CCD，對光的敏感度。	感光值 ISO 越大，畫面也會越亮，光圈、快門、ISO 值三個影響著曝光的強弱，但 ISO 值高的話，雜點也會升高，在後製上會比較不方便。但有時後想要營造一些底片或是時代的歷史感，拉高 ISO 也是一個可用的選擇。
RAW 檔	影像檔案格式的名稱，**記錄相機的影像資料**。	有玩單眼的朋友會知道 RAW 檔的便利性，它可以在後期調整色溫、曝光、色調和對比，尤其是色溫和曝光，讓一些拍攝時設定不是很完善的鏡頭調整的更好看。RAW 檔需要用專門的軟體調整，Adobe 的 Lightroom 或是各家相機廠商都會附贈自己的軟體，我們使用 Canon 相機，Digital Photo Professional 就是調整 RAW 檔的軟體。

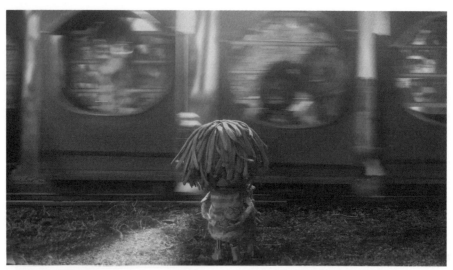

圖 4-66 《巴特》劇中火車經過的場景。

《巴特》有一個鏡頭是火車經過的場景（圖 4-66），在軌道上我們設定了一個滑動平台（用抽屜拉軌製作），拍攝時用 2 秒左右的快門，按下快門時拉動滑軌，火車就會有動態模糊的效果出來。慢速的快門也有如此的使用方式，在規律的運動中，停格動畫也可以嘗試做出迷人的移動模糊。

（四）拍攝軟體 Dragon Frame

攝影棚架設好，相機位置確定，角色的動作設計完成，燈光也

圖 4-67 軟體拍攝 –DragonFram。

設定好了，就可以開始進行拍攝，我們使用的一款 DragonFrame 軟體拍攝，PC 與 MAC 的版本皆有，對一開始接觸停格的朋友來說，他最主要的特色是連接數位單眼來進行停格動畫的製作，且使用數字鍵盤來做更直覺得拍攝動作。

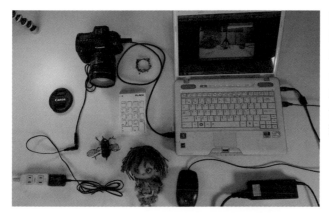

圖 4-68　將相機所附贈的接線與電腦連結，單眼相機的連接線會依品牌可能有所差異，但大都會連到電腦的 USB 介面，而相機的模式調到 M 會比較適合。

名詞解釋

DragonFrame

　　目前 DragonFrame 4 支後的相機支援比較廣泛，但就我們個人的經驗中，Canon 和 Nikon 在以前的版本，各型號都一直有不錯的支援度，而我們自己是使用 Canon 系統的相機。如果要便宜的選項，高品質的網路攝影機也是可以考慮的方式，在練習和測試的階段，也是好的選擇，等到愛上了停格的表現方式之後，我們再使用比較高級的單眼也很好。附帶一提，我們工作室在製作爭鮮的專案時，前半部大都是使用 Canon 的初階單眼 450D 和基本 18-55mm 的初階鏡頭，在一開始的時候，偶具、道具和動作的重要性，會大過相機和電腦設備很多喔！

＼ 小叮嚀 ／

　　開啟 Dragon Frame 軟體拍攝時，要確認我們的相機有被 Dragon Frame 所支援。

開啟專案後，要設定資料夾的位置和名稱，通常我們會將 Production（專案）設定為拍攝的日期，Scene（場景、鏡頭）則設定為今天第幾次的拍攝，這是我們的命名習慣，僅供大家參考（圖 4-69），也可以你習慣的方式來命名。

Dragon Frame 的資料夾其實就是拍攝時檔案存檔的位置，並在拍攝的同時 Dragon Frame 會生成較低解析度、讀取較快的預視檔案。

如果我們 Production 設定拍攝日期為 0202，Scene 設定為第一次拍攝的 001，那我們就會在指定的位置裡，看到 Dragon Frame 幫我們生成了一個 0202_001.dgn 的資料夾（圖 4-70），上面還有 DragonFrame 的 LOGO 呢！

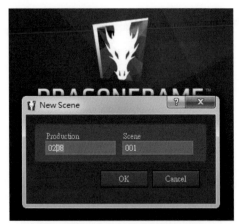

圖 4-69　設定資料夾的位置和名稱。

TURNRHINO ▸ turnrhino ▸ 000-毛片暫存 ▸ logo ▸

燒錄　　新增資料夾

0202_001.dgn　　0202_002.dgn　　0202_001_01　　0202_002_01

圖 4-70　拍攝的同時 Dragon Frame 會產生較低解析度並讀取較快的預視檔案，並存放在有 Dragon Frame Logo 的資料夾裡。

點進資料夾看，會有紅色的資料夾 0202_001_Take_001，其中的 Take 是這個鏡頭 Scene 拍攝了幾次（圖 4-71A），再點進資料夾會有 0202_001_001_backup、0202_001_001_feed 和 0202_001_001_X1 三個資料夾（圖 4-71B）。

0202_001_001_backup 是備份的資料夾，存放我們之後在 Dragon Frame 拍攝時暫時隱藏的畫面；0202_001_001_feed 是快速預覽的圖檔，比原始拍攝檔小很多；0202_001_001_X1 就是原始檔資料夾了，如果設定拍攝 raw 檔或是高品質的 jpg 檔，每張的影像資料都會在這裡，一般來說，我們也是用這裡的檔案來進行後製處理。

TURNRHINO ▸ turnrhino ▸ 000-毛片暫存 ▸ logo ▸ 0202_001.dgn ▸

燒錄　新增資料夾

0202_001_Take_01

Tests

A

0202_001_01_backup

B

0202_001_01_feed

0202_001_01_X1

take

圖 4-71　點進紅色資料夾後，裡面會有三個資料夾，分別是備份、快速預覽的圖檔及原始檔。

開啟影像檔案後會直接進入動畫工作區，右上角標誌 Animation 對應圖示是像畫板的 ICON（圖 4-72-A），如果目前畫面是即時影像的話，四周會是紅框，如果沒有抓到相機，我們可以在上方 Capture（捕抓）的選單中，去選擇影像的資料來源（圖 4-72-B），如果還是抓不到，請試試看 Ctrl+R Reset/Refresh Connections 重新啟動來源的偵測，如果還抓不到畫面，也許就是相機或是使用沒有支援相機型號的接線問題了。

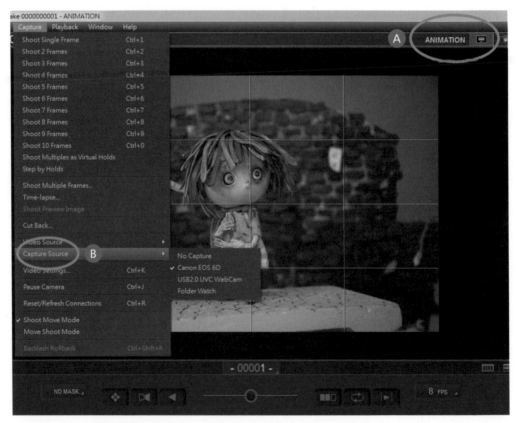

圖 4-72　進入動畫工作畫面，周圍有紅框即代表相機連接成功。

DragonFrame 功能其實很強大，但因篇幅有限，我們大概講述一下最主要的三個功能項目，分別如表 4-2 所示：

表 4-2　DragonFrame 主要功能項目

項目	功能
動畫工作區（Animation）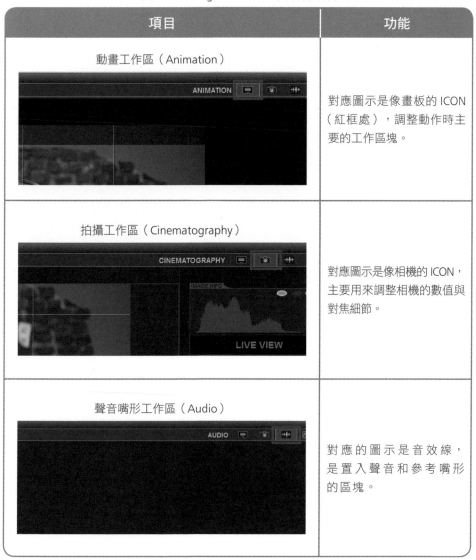	對應圖示是像畫板的 ICON（紅框處），調整動作時主要的工作區塊。
拍攝工作區（Cinematography）	對應圖示是像相機的 ICON，主要用來調整相機的數值與對焦細節。
聲音嘴形工作區（Audio）	對應的圖示是音效線，是置入聲音和參考嘴形的區塊。

動畫工作區（Animation）

　　主要是要幫助動畫師方便有效率的拍攝動作，重點會放在預視、播放方式、動作參考線、洋蔥皮功能等的輔助工具選項。以下稍微解說一些功能，並以我們動畫師使用的習慣講述一點心得。

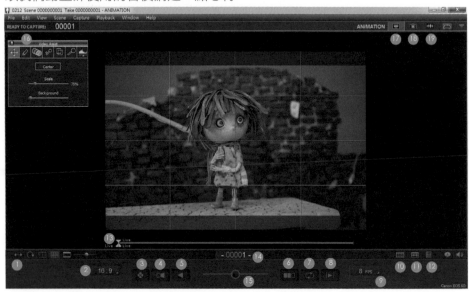

圖 4-73　動畫工作區 (Animation) 畫面。

❶ 即時影像的畫面調整：

　　依序為左右反轉、上下顛倒、安全框（影像的上下左右留一點空間，有些重要的資訊不適合放在安全框外，開啟安全框預視，也會有個中心點可以參考，很好用）、分隔線（對構圖調整和水平垂直對位也十分方便好用）、畫面比例（ICON 的旁邊有個調整桿，可以因調整畫面比例遮到的黑色色塊透明度）。

❷ 畫面比例：

　　沒有開啟畫面比例的話，這個框會顯示 no mask。

❸ 高畫質預視：

　　開啟會比較吃資源，效能比較差的電腦會稍微拖慢播放速度。因為軟體截圖的狀況不同，一般來說，開啟這個會比較接近真正拍攝的狀態，如硬體許可，會建議開啟。

④ 目前格：

　　和現在即時影像對比，通常你拍到了第 20 張，但發現這 5 格的動作實在調得不好，想從第 15 張從新開始，那就可以按這個，會讓我們可以方便將現在的動作調整回到第 15 格的樣子。

⑤ 反轉播放：

　　倒過來播放，就像是倒帶一樣，拍累了可以按這個按鈕取悅一下自己。

⑥ 播放完會多播一下黑畫面：

　　觀看完會更有結束的感覺，配合重複播放，可以有明確重新開始的效果，不會使動作糊在一起。可以在 file/preferences/playback 裡的 black after playback 調整我們想要播放的格數。

⑦ 重複播放：

　　一直不斷的巡迴播放，可配合 11 的播放段落選取的功能，單純播放想看的段落，也可和 3 高品質預視、6 多撥一下黑畫面或 8 短播放 一起使用，讓動畫師可以確認之前的動作是否順暢。

⑧ 短播放：

　　可播放設定的最後幾格，在超過 3 秒的動作，短播放實在是個實用的功能。要播最後多少格，我們可以在 file/preferences/playback 裡的 short play 調整我們想要播放的格數。順帶一提，很多軟體都有不同的基本參數調整，很多都可以在 preferences 的選單找到。

⑨ 目前預視影像的播放速率（8,10,12,12.5,15,24,25,29.97,30）：

　　一般來說，電影用 24 格的速率播放，所以如果我們要在電影上播放，比較合適的速率就是 24 的因數，一秒 8 格、12 格或是 24 格較佳。而臺灣電視節目一般是一秒 29.97 來播放，我們也可視為一秒 30 格，適用的速率就是一秒 10 格，15 格與原本的 29.97 格與 30 格。歐洲和中國的電視台，則選用 25 格的播放速率，這部分的差異，可能還是要有基本的了解。

⑩ 開啟一個動畫時間軸預視：

　　方便動畫師更方便的比對其他格的畫面預覽，再按一下可取消。

⑪ 開啟聲音軸的預覽：

　　如果有置入聲音，可在動畫時間軸預視的地方，開啟聲音波段的對位預覽。

⑫ 開啟律表模式：

　　在動畫區的右方，可用傳統動畫表格的模式，調整我們的停格動畫。

⑬ 時間軸：

　　簡易的動畫時間軸，可拖拉上下方的三角型，設定播放的起始格與結尾格，或是快速的移動到想要的格數，順帶一提，如果畫面的外框是紅色的，那就代表是現在即時影像，在時間軸上，會顯示 LIVE 字樣。

⑭ 目前所在格數：

　　按右下方三角形可轉換顯示單位，也可轉換成時間顯示。

⑮ 洋蔥皮透明度：

　　我們可以調整將上／下一格的畫面，透明的疊印在現在影格上，在動畫領域裡，我們稱洋蔥皮，但洋蔥皮功能我們動畫師都不太常用，但手繪動畫師因為線段明確，洋蔥皮的功能就致關重要了。

⑯ 動畫工具箱：

　　很多輔助用的工具，可按左上按鈕縮到最小。

⑰ 動畫工作區（Animation）：

　　對應圖示是像畫板的 ICON，調整動作時主要的工作區塊。

⑱ 拍攝工作區（Cinematography）：

　　對應圖示是像相機的 ICON，主要用來調整相機的數值與對焦細節。

⑲ 聲音嘴形工作區（Audio）：

　　對應的圖示是音效線，是置入聲音和參考嘴形的區塊。

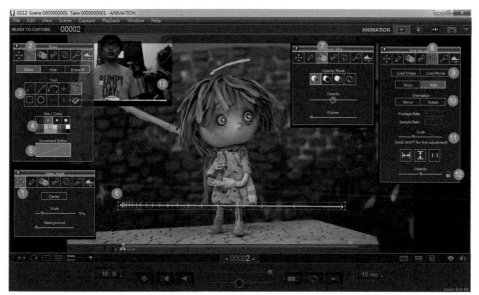

圖 4-74　動畫工具箱的常用項目。

動畫工具箱的項目以下稍為介紹一些常用的工具：

1 預覽工具：

　　可放大縮小或移動目前即時影像的狀況，按中間Center可將一切置於中央。

2 筆與形狀對位工具：

　　可在即時拍攝格中，簡單畫一些對位參考線，也可以將參考線隱藏，參考線部不會輸出致原始影像或照片。

3 各種參考線工具：

　　有鉛筆，線段、曲線，十字標誌，選取、方形、圓形、橫短線、直短線以及橡皮擦工具。

4 線段或筆刷的顏色和粗細。

5 線段或曲線可以調整速率：

選曲線段後，便可以按下 5 的功能區塊，會進入速率設定。

6 將直線的參考線設定約 20 格，調整位移動畫時就有方便的對位參考，距離越短播放時會越慢。

⑦ 洋蔥皮工具：

可設定洋蔥皮功能的強弱和顯影方式。

⑧ 參考影片或圖片置入：

可將外部的圖檔或影片檔置入，我們喜歡將參考動作置入後，縮小放至於角落。

⑨ 選擇置入影片或是圖片，也可選擇隱藏或顯示。

⑩ 可左右鏡射或旋轉，拍攝影片速度也可調整，但建議在實拍動作參考或動態腳本時，就使用相同速率或是對應倍數的速率。

⑪ 調整大小和透明度，並可移動由標拖拉置入的影片或圖片。

⑫ 可鎖定置入的影片或圖片

　　Dragonframe 對動畫師最有利的功能，是對應數字鍵的快節按鈕，從 window/keypad 可以開啟數字鍵快速對應的面板，使用外接數字鍵盤，藍芽數字鍵盤（圖 4-75~76），就可以非常方便的預視與調整偶具狀況，說實在話，在我們多半鏡頭拍攝過程的 80%，都只按以下這幾個按鍵：1 上一張、2 下一張 0. 播放、enter. 拍攝、6 短播放。

圖 4-75

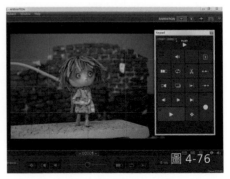

圖 4-76

但我們還是把整個數字鍵盤的功能簡單講述一下，並對照動畫工作區的相同按鍵，如圖 4-77 與表 4-3 所示。

A

表 4-3　數字鍵功能選單項目

按鍵	動作
0	播放
1	上一張
2	下一張
3	最後一張
4	目前格，和現在即時影像對比
5	按下直接預視即時影像，放開回復原格數
6	短播放
7	播放完會多播一下黑畫面
8	重複播放
9	剪下當前格
.	較高畫質預視
Enter.	拍攝
+/-	洋蔥皮預預視透明度
/	聲音開關
Backspace	刪除目前格，會防止誤按，按下後要再按按任意件確認才可真時消除格

B

圖 4-77A ～ B　數字鍵功能與動畫工作面版功能重疊的選單，同色的框線就是代表同樣的功能。

拍攝工作區（Cinematography）

對應圖示是像相機的 ICON，主要用來調整相機的數值與對焦細節。重點放在拍攝動作之前的對焦與光線設定、曝光是否合適與正確。以下解說一些功能，並以我們動畫師使用的習慣講述一點心得。

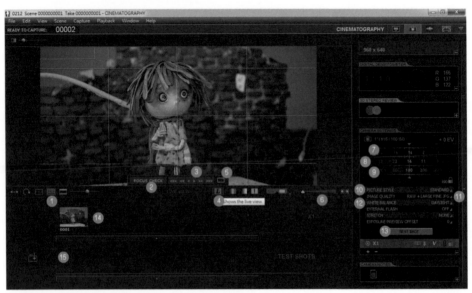

圖 4-78　拍攝工作區 (Cinematography) 的畫面。

1 即時影像的畫面調整：

和動畫工作區一樣，依序為左右反轉、上下顛倒、安全框。

2 對焦確認區：

按下後會放大，如圖 4-79，可放大看細節來確認對焦是否精準，放大的框可以在 5 的功能按鈕調整或用 6 的調整桿調整預覽大小。

圖 4-79

③ 焦距調整：

　　如果鏡頭有開啟自動對焦 AF，可在這裡用電動馬達的按鈕方式調整焦距。

④ Live 預視：

　　按下將直接顯示即時的影像畫面，四周會是紅框。

⑤ 對焦確認框位置：

　　按下 2 對焦確認區，預視內容就會放大，這個功能就是調整與確認對焦確認框的位置。

⑥ 畫面縮放可配合 2 對焦確認調整使用。

⑦ 快門調整桿：

　　拉動快門與光圈的中間，可以同時調整光圈，使曝光狀態不會有改變。

⑧ 光圈調整桿：

　　拉動快門與光圈的中間，可以同時調整快門，使曝光狀態不會有改變。

⑨ ISO 調整桿：

　　感光度調整，可以按下右邊的鎖頭，使感光度固定。

⑩ 影像風格：

　　可用相機內部設定調整影像的風格、濃淡與飽和度，推薦在拍攝的時候，將飽合和對比調低一些，這樣就比較不會出現過曝或過暗的狀態。

⑪ 儲存格式：

　　要稍加注意存檔類型，不要拍了很久，結果使用低解析度的JPG就不好了。

⑫ 白平衡可自行調整，理論上不建議使用自動。

⑬ 測試拍攝：

　　在 Dragon Frame 中，很多預設都是低解析度的，所以要使用 test shot 拍一張正確的檔案來檢查曝光狀況、景深狀態和最重要是否準焦，它也會生成一個藍色的 Tests 資料夾，存放測試的照片。

⑭ 拍攝動畫的照片顯示在這，也就是 x1 資料夾中的原始檔。

⑮ 測試 test shot 的照片都會顯示在這，也就是 Tests 資料夾中的原始檔。

聲音嘴形工作區（Audio）

對應的圖示是音效線，是置入聲音和參考嘴形的區塊，稍為介紹一下如何置入聲音。

圖 4-80　聲音嘴形工作區 (Audio) 畫面。

我們會在拍攝之前，將各自鏡頭的聲音先行切割並輸出成各自影像或音檔，然後置入 DragonFrame 中。按下置入聲音的功能件，我們就可以將外部的聲音檔置入到 Dragon Frame 中，並會呈現波狀圖在聲音圖層裡，支援的音檔格式如下：.wav、.au、.aiff、.aif、.mp3、.m4a、.aac、.mov、.mp4、.m4v、.avi、 and .wmv.。

最常的工作模式流程：

1. 先將動態腳本所有的聲音確認。
2. 用將動態腳本鏡頭切割成各自的片段（含腳本的影像與粗配的音樂或音效）。
3. 看是否需要錄製自行表演的動作，如果用真人錄製動作當做參考，會將腳本的影像蓋過。
4. 將影片置入到動畫工作區（後面會講述置入方式）。
5. 將音樂置入到聲音嘴形區。

簡單將 Dragon Frame 稍加介紹一下後，重點還是要放在偶具和動作設計上，角色的動作和鏡頭所呈現的效果與了解軟體或工具的使用方式和邏輯，可以幫助我們完成夢想中的表演。

在角色的固定上，從迴轉壽司爭鮮的專案開始，我們常使用寶利龍空心磚、大頭針的定位組合，將保麗龍空心磚的表面製作成我們需要的地面，再用大頭針將角色固定於地板上，是一個很實用且快速的方式（圖 4-81A～B）。除了保麗龍空心磚，各式圖案的塑膠巧拼，也是我們常用的地面素材。

定位支架對我們角色的造型來說是非常重要的關鍵（圖 4-82），在偶具頭重腳輕的狀況下，我們用隨手黏土來將定位支架固定在偶具上，使其可以彎腰、擺頭、前傾而不會跌倒，雖然後製要手動修圖將支架修掉，但這樣動作會較好調整，並有機會讓動作表演的更好（圖 4-83）。

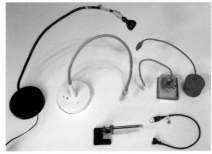

圖 4-82　定位支架工具。

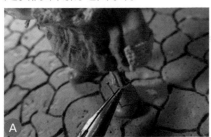

圖 4-81A ～ B　利用大頭針與保麗龍空心磚使偶具更加穩固。

圖 4-83A ～ B　定位支架可使偶具更好調整理想的位置。

我們常用 IKEA 所販售的蛇腹管 LED 燈來改造，蛇腹管實在是很好用的定位工具，有大小之分，小的蛇腹管燈沒有底座，我們可自己灌水泥來使用，鐵絲也是好用的支撐架，但強度沒有蛇腹管來的強，並且容易回彈。

在支撐架固定好角色之後，我們移動支撐架的底座，便可以將角色的重心移動，如果腳底也用大頭針固定在地面上的話，我們移動支撐架，角色就會有自然的重心移動，這點可以讓大家在調整動作的時候作參考。

在拍攝上，有一種貼海報的黏土，有的叫隨意貼、妙用貼，像口香糖大小的黏土（圖4-84），使用前要用手重覆揉捏，使質地軟化成團也比較黏，UHU 黑色的隨手黏土，我們覺得是目前用起來最強韌的，但要花多一點時間揉捏它，使其軟化才能使用。

圖 4-84

它非常方便停格動畫做基本定位使用，像是用屁股坐著的鏡頭，在屁股用一些隨手黏土與地面或椅子相接，會非常方便調整與定位，有些腳部不想用大頭針破壞腳掌，用隨手黏土固定也是很好的替代方案（圖 4-85、4-86）。

圖 4-85

圖 4-86

以上都是我們覺得好用的方式和常用的技巧，可是在停格的世界中，沒有一定正確的答案。不同的做法，不同的材質與解決方案，都會影響動畫的呈現風格。各種不同的風格，總是停格動畫最迷人的地方，所以請嘗試各種有趣的表現和製作方式，也許會帶領我們一起到全新的動畫世界裡。

\ ／ 小叮嚀 ＼ ／

在拍攝的時候手不要靠在桌面上，除非桌面非常非常穩固（像是一整塊石頭），不然手臂的重量一靠上去，其實桌面就有可能會微微下沈，連續播放時就有可能會產生細微抖動。

POST-PRODUCTION

05

最後關鍵的
後製階段呀！

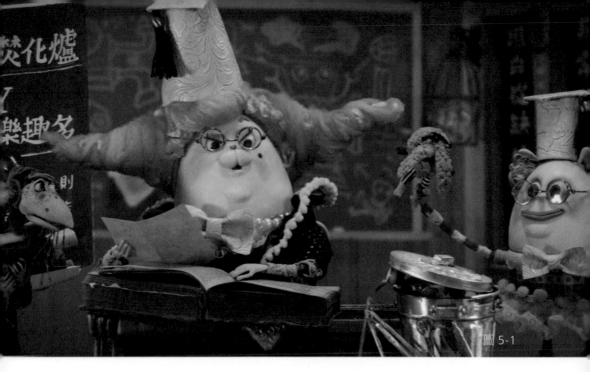

圖 5-1

　　在拍攝過程中，若是定位尺藏得很好，打光也很完美，需要後製處理的部份會相對減少，所以我相信製偶、背景、動作各項都強大的團隊，需要後製與修圖的比例和資源應該是可以較精簡的。

　　但是實際拍攝過停格的朋友可以了解，在製偶與拍攝階段，會有一大堆沒有想到的問題和狀況不斷發生，想要做一個具有空間感的遠景，但片場不夠大（藍 / 綠幕去背）；想要將角色的細部加亮，但燈具無法做到完美的狀況（調光）；角色無法很好的站立，需要定位尺的支援，而定位尺又無法完全藏起來（修圖）；煙、水、雨或是爆破等特效，有時候不方便使用停格表現（特效合成），這些後製的技術，就是補救作品或是讓作品更完美的最後方式了。

　　所以如果可以的話，我是支持少用合成與後製的解決手法（但我們製作停格動畫時，後製的比例也實在不小），但如果想都在實拍將問題解決，會花更多的資源和時間，實拍與後製的拿捏，就變得很重要，也盡量不要想都丟給後製，畢盡實拍才是停格動畫的魔幻起點。

在沒有電腦動畫的時代，停格技術簡直是魔術一般的存在，拍攝時使用一些特別的機關和手法，常常會產生與眾不同的特效，把這些實拍技法放在幕後，也會讓觀眾崇拜、同行嫉妒，比起廉價的特效與合成，使用實際拍攝去解決問題，我覺得是一個美好的選擇。在這個階段，我們會分享《巴特》實際後製的流程，也許不完美，但可以提供大家參考。

我們每一個鏡頭，幾乎都會經過四個手續：01 第一次調色、02 修圖、03 速率調整、04 特效合成（圖 5-2）。

01 第一次調色：在經過第一次調色之後，鏡頭和鏡頭間的色調已經比較平衡，並且轉成適合現在電腦設備的檔案格式或規格。

02 修圖：修圖之後，支撐架或是一些雜點，也用手動方式初步去除完成。

03 速率調整：速率調整之後，影片會有更正確的速度和節奏。

04 特效合成：最後將整理過的素材影片，全部的放到後製軟體中去合成做特效處理，就完成了作品裡的每一個鏡頭。

圖 5-2　鏡頭的後製過程：第一次調色→修圖→速率→ AE 合成。

主色調調整

一般來說，我們使用單眼相機來拍攝停格時，存檔的類型會使用RAW的檔案格式，但RAW檔通常無法很有效率地在其他後製或修圖軟體上執行，所以我們會將RAW檔轉成適當的格式。

如果電腦設備強力，我們當然建議轉成無損的TIFF檔或TAGA檔，但在效率和設備因素的前提下，我們專案也依然是使用JPG做為轉檔的選擇。

由RAW檔轉成方便使用的檔案格式，能達成目的的軟體並不少，以我們工作室而言，一開始是使用Canon出品的Digital Photo Professional，畢竟我們用的相機就是Canon的，之後我們嘗試使用Adobe的Lightroom。

至於 RAW 檔的調整，我們著重在曝光和白平衡的調整，在適當的調整色調時，要使上下鏡頭的顏色和亮度不會差太多。依專案需求，如果不需要對比強列（例如日系甜美風格），就會將陰影面調整亮一些並再增加一點銳利度，但增加太多銳利度時，原檔 ISO 高會加深雜點的效果。

流程上，我們會先做一個色調的範例，並與導演或美術討論是否有達到想要的色溫或色調效果，此時可以不用太精確，留一點可修正的空間即可。確認好範例後，之後若需要相同調性的鏡頭，就以這個色調範例為準，且盡量將顏色和亮度調整相似，以利後續後製工作使用，最後將所修正的檔案，批次套用在其他的圖檔，並將他們存檔到下一個資料夾中。

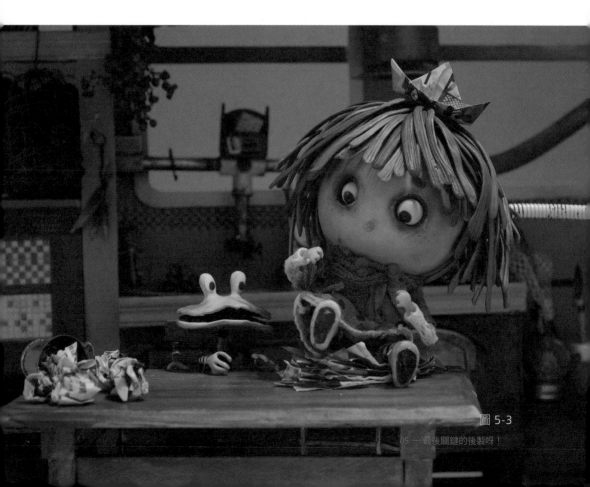

圖 5-3

RAW

「RAW 檔」是數位相機或掃描器原始影像的資料統稱，各家單眼相機都有不同的副檔名或專門處理自己 RAW 檔的軟體，如表 5-1 所示。簡單來說，RAW 檔可以在拍攝之後，更好的調整白平衡或曝光等參數，缺點是檔案較大，且目前較難直接用 RAW 檔在後製軟體或影像合成軟體處理。

表 5-1　各家廠牌的 RAW 檔名稱。

相機廠牌	RAW 檔名稱
Canon	CR2
Nikon	NEF/NRW
Olympus	ORF
Pentax	PEF
Fujifilm	RAF
Panasonic	RW2/RAW
Sony	SRF/SR2/ARW

批次

是批次處理任務的簡稱，我們停格動畫在初期處理檔案時，每個圖檔都可能需要用同一個任務處理。跟大家介紹這個詞，是因為我們可能會使用不同的軟體，每個軟體處理重複工作的方式都有可能不同（尤其是這麼多相機廠商訂製了如此多的 RAW 檔格式），但批次儲存、批次處理的概念是不會改變的。

在 Google 搜尋裡，先鍵入軟體名稱，然後空格，鍵入批次，通常就有這個軟體的批次功能教學，善用軟體的批次處理，是處理停格動畫多個靜態圖檔，相當有效率的技巧。在這裡也推薦各位搜尋一下批次改檔名，我們常用這套，有檔案潔癖的朋友，應該會很喜歡這個小工具，尤其在檔名亂掉的情況下，批次改檔名真的非常實用。

修圖

動畫《巴特》裡的角色常常是頭重腳輕、重心不穩的狀態，支撐架（定位尺）就是我們常用的工具之一，有時候我們會需要手動去除，雖然有點笨，但實在想不到更好去背的方式之下，就當作最後的方法。

我們選擇修圖的工具是 Adobe Photoshop，一來是功能強大，二來是修圖外包方便，會的人比較多，當然也有許多其他的修圖工具，端看使用者最適合且最擅長的工具來操作。

首先，我們要將調色完的
檔案，一張張依檔名置入到
Photoshop 的分圖層裡，之後
會跳出載入圖層的視窗，可以
在「使用（U）」下拉選單中，
選擇使用檔案（你所想要的檔
案）或是檔案夾（選取的檔案
夾裡所有圖檔）置入，按瀏覽
（B）選擇我們想置入的檔案，
如圖 5-4。

按確定後，我們所選取的圖
檔，會依著檔名排序，置入到
單一的 photoshop 圖層中（圖
5-5），準備完成之後，我們就
可以開始修圖之旅了。

圖 5-5

圖 5-4　檔案→指令碼→將檔案載入堆疊。

修圖的目的主要是將支撐架和隨手黏修掉，有時候也會改變嘴型或是修補眨眼，這些在實際拍攝時的瑕疵和暫時避免不了的物件，會在這個階段進行修復。

在拍攝過程中，偶具有支撐架的部分，我們在拍完角色之後，會再拍一個無角色的空景，就是只有背景的部分，這樣的話在後製部分可以方便修圖。

圖 5-6 是拍攝動作時的第一張，有偶具及支架，圖 5-7 是把偶具拿走用來去支架的圖，我們複製一張沒有偶具的圖在含有偶具及支架的圖層下面。

然後用橡皮擦（圖 5-8）或指尖塗抹（圖 5-9）工具，將有支架的部分消除，如圖 5-10 所示。

重複以上的動作直到圖層修正完畢，這個鏡頭的修圖工作就算是大功告成了。

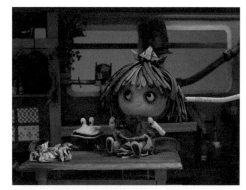

圖 5-6　偶具含支架部份。

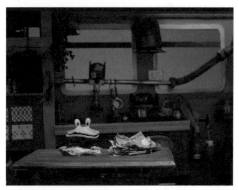

圖 5-7　主角移開的空背景（方便去背景用）。

圖 5-8　橡皮擦工具。　圖 5-9　指尖塗抹工具。

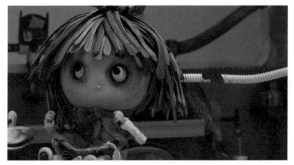

圖 5-10　使用工具將偶具後的支撐架消除。

接下來我們準備要將圖層轉存成檔案，Photoshop 有個特別的 PSB 檔案格式，這是 2G 以上的格式，如果圖層的數量很多，單一檔案也許會超過 2G，有時要稍加注意。

圖層都修正完成後，可以將所有的圖層都轉存成靜態圖檔（圖 5-11A），TIFF 檔和 TAGA 檔兩個檔案不小，吃的運算資源也較大。截至目前為止，我們還是使用 JPG 檔為主，但要注意的是 JPG 檔是使用破壞性壓縮的技術，轉太多次會讓畫質下降。

在目的地裡設定我們要存的資料夾，設定檔案名稱，以及檔案的類型與壓縮比（如圖 5-11B），修圖的工作就大致上完成了。

置入 Photoshop 是個土方法，但這個方法可以解決 90% 的瑕疵問題，但請不要排除其他修圖可能的技術與方法，是現在電腦程式日新月異，尤其 AI 的發展，讓一些認知與視覺方面的程式強化不少，我想未來就有更方便的修圖技巧可使用，但置入 Photoshop 一張一張修圖，還是我們這幾年拍攝停格不可或缺的流程，雖然有點土氣，但還是將這部分的流程分享。當然，有更有效率的方法也請直接使用吧！

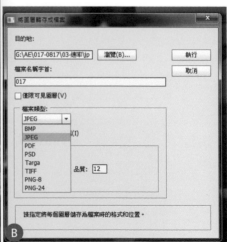

圖 5-11A ～ B 檔案→指令碼→將圖層轉成檔案。

速率調整

速率調整即是將修好的圖，置入剪輯軟體拉長或縮短靜態影格，使速度的呈現更精確。早期我們調整動作的技術不是很好，有些該停頓的地方停頓的不夠久，速度該快的地方也不夠快速，所以就利用剪輯軟體專門將速度調整做處理。

不管是 Promiere、Vegas 或是會聲會影，一般來說剪輯軟體都可以做到停格速率調整的功能。但 AE 目前算是好上手的後製特效軟體，在較小的專案中，我們也可以將速率調整的步驟整合到後製裡，分享一下我們使用 AE 做停格動畫速率調整的方法。

打開 Adobe After Effect 剪輯軟體，在 Project 面板中，先新增一個資料夾，命名為這個鏡頭的編碼：017，再將之前修好的圖全部拉進新建的資料夾裡（圖 5-12）。

完成之後，我們在 Project 面板中，開一個新的 Composition（專案），命名為 017- 速率調整，然後將這個 Composition 的解析度設定成置入 JPG 檔的大小一樣，最重要的是將最終影片的速率也就是 Frame Rate（格數），在此範例中，我們停格動畫是以一秒 12 張的速率拍攝，最終呈現的影片速率，我們希望是電影規格一秒 24，所以這裡設定 24 幀（圖 5-13）。

圖 5-12　將修好的圖檔，全選放進新建的資料夾裡。

圖 5-13　開啟新的 Composition，Frame Rate 格數設定 24。

開啟017-速率調整的Composition專案，把017資料夾的所有圖層選取，拖曳到專案的畫面或工作面板上，如此一來，017資料夾的序列圖檔，全部依照順序置入到了裡面（圖5-14）。

之後我們把置入進去的所有圖層，長度縮短成2幀（2 frames），因為我們影片設定是一秒24格，但實拍是一秒12張，換算下來一張靜態圖，我們需要占2格的長度（圖5-15）。

圖 5-14

圖 5-15

然後從上往下依順序選取所有圖層（圖 5-16），在第一格圖層按下滑鼠右鍵，會跳出圖層工具選單選擇「Keyframe Assistant → Sequence Layers」如圖 5-17A，跳出如圖 5-17B 的小視窗後按下「OK」，完成後如圖 5-18 所示。

圖 5-16

圖 5-18

圖 5-17A ～ B　選 擇 keyframe assistant/sequence layers…→ OK。

如此一來，在 AE 裡頭，我們也可以製入序列的圖片在 Composition 裡，而且是處於可以修正每張圖片格數長短的狀況。

舉例來說，圖 5-19 是這個鏡頭的第 57 張，巴特的屁股向左邊歪，在實際拍攝的時候，我只停頓的約兩幀，但是在之後觀看動作時，我覺得這個停頓可以稍加拉長一些，我們就可以用這個方式調整速率，讓動作更自然一點。

圖 5-19

當然，如果在實拍階段，我們動作已經完美呈現的話，速率調整，也就不需要了，但我們工作室，還是會經過這道手續，使節奏更貼近預想的狀態。到目前為止，都是為了後製處理在整理著我們的圖像。

整個停格動畫流程我們覺得有點像是做菜，製偶師和動畫師就像是提供新鮮食材的農夫。上述幾個步驟則像是洗菜或削皮，將不好的瑕疵先行處理，最後後製與剪輯的階段，則是烹調，將上面生產的食材（素材）依照的食譜（腳本）適當的結合在一起，加點顏色、調味，讓作品一層層疊加風味。

在最後的階段，我們承接了模型師與製偶師的美感和造型，動畫師的表演和生命力，音樂製作的節奏與旋律，以及修圖人員重複性的辛勞，後製剪接之後，就是影片的最終呈現了，所有的心血與結晶，就像排放在盤子上的佳餚，播放在觀眾的面前。

特效合成

　　雖然是停格動畫，但其實我們後製也非常倚重特效軟體 After Effect，一開始是去背與鏡頭運動的需要：去背是停格動畫片場的空間不足，影片中的遠景較難以完全實拍完成；鏡頭運動停格動畫比較難實現，如果不是機器輔助的話，鏡頭的軌道也是要一格一格移動，並且不能使用支撐架。

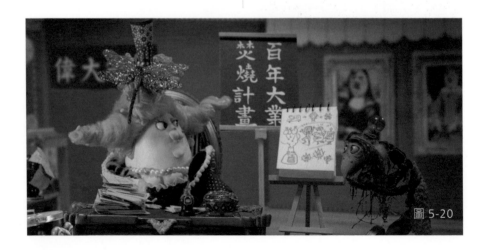

圖 5-20

如果我們完全沒有使用 After Effect 特效軟體的經驗，也沒有關係，雖然按鍵繁多，但現今網路教學實在非常蓬勃，初級入門有心的話不會花太多時間與資源，以下為初學者推薦使用，他們有豐富的教學資源，軟體的初級階段學習還是用影片教學，會使學習更有效率。

1. H ahow 好學校線上教學，AE/MG || 動畫特效 Vol.1：

　　中文版的 AE 基礎教學，以動態圖形為基礎的教學，雖然與停格動畫方向不太一樣，但基本操作都是相同的，需付費，但課程非常實用。

2. Videocopilot：

　　我的 AE 老師，非常多人的啟蒙教學網站，以停格動畫常用的技術來說，Videocopilot 為中文版教學為例，建議先嘗試的課程為：04- 初識 After Effect、06- 三維合成（攝影機運動）、10- 簡易摳像技術（keylight 的使用），45- 廣大無垠（追蹤與合成技巧）從這四個課程入門我覺得可以嘗試看看。

特效合成可以彌補很多停格的不足，使我們的作品更增添電影感。在後製特效階段，主要調整的重點有：

1. 攝影機運動（前景與背景的設定，搭配藍綠幕去背使用，可以製作出較大的遠景）。

2. 藍綠幕去背。

3. 色調調整、強調色與背景色的處理（強調主角）。

4. 分子運動（雨、水、火、煙）。

依照我們的經驗，80% 的鏡頭都在處理以上這些效果，雖然 After Effect 博大精深，但在我們實際執行的經驗裡，總是有一些功能不斷的重複使用，以停格動畫的角度，建議各位先學習以下的功能，但因這些功能一一敘述會花太多篇幅，建議可上網搜尋功能名稱，搭配影片學習會更有效率，以尋找適合自己的學習方式。

配合解決的重點項目，對應的 After Effect 功能如下表 5-2：

表 5-2　After Effect 功能重點項目。

After Effect 功能	方法	說明
攝影機運動	3D 空間與 3D 攝影機設定	可以產生一個 3D 的空間，也就是增加 Z 軸（深度）的設定，而不是單純上下順序的圖層，配合 3D 攝影機可做出有景深的鏡頭運動。
藍綠幕去背	Keylight 的使用	將物件去背，Keylight 在舊版的 AE（5.5 之前）裡是外掛，但因為太好用了，就被 Adobe 買下來當內建了，目前我們素材去背都靠它了！
色調調整、強調色與背景色的處理	Adjustment 圖層的使用、快速遮罩與遮罩	在打光階段沒做好的項目，配合圈選和遮罩，邊緣局部模糊的功能，可以使想要強調的畫面，增加亮度或曝光，整體調色也相當實用。
分子運動（雨、水、火、煙）	Trapcode Particular 的使用	此為 Red Giant 紅巨星公司出品的外掛，如果 AE 只能裝一個外掛的話，應該就是這個了。以火焰為例，一般來說停格解決的方法有三個： 1. 在純黑背景前實拍真正的火焰或是購買相關的純黑背景素材。 2. 用停格技術實拍為主，用有趣的材質（玻璃紙、羊毛氈、黏土）做出火焰的形象。 3. 使用濾鏡分子運動的方式製作火焰。 這個外掛可以在需要雨、水、火、煙等這些效果時，提供一個製作的選項，方向和大小都可以調整參數來配合導演希望的狀態。

名詞解釋

外掛

以下再介紹一些好用的外掛。

去閃礫外掛—DE：Flicker

這個外掛是設計給縮時攝影使用的，在縮時或停格的拍攝手法中，一格和一格之間光的大小可能有差異，有些不好的光源會有微小的閃動，使用快速的快門設定時，就會有閃動的現象，串成影片會產生一閃一閃的現象，這時就可以使用此程式將問題解決。

耀光外掛—Optical Flares

這個外掛是 Video Copilot 出品的光斑外掛，內建有非常多樣的耀光素材，搭配透明度的調整，可以模擬出很漂亮的光線暈染。

影子外掛—Warp

Shadows And Reflections（以前好像是稱為 Rg-shadows），包含 Keying Suite 去背套件底下的外掛，去被套件又由三個程式組合組成，影子相關的放在 Warp 裡。這個外掛可以快速方便地將影子製作出來，搭配去背的技術，在統一光源和角度後，可以更自由的合成需要的場景。

以上這些是我們在作品中比較常用的外掛，並不是必須和絕對的，只是方便使用，且都要支付一定的金額，但如果專案合適，使用外掛的確可以節省很多寶貴的時間資源。

我們以巴特用屁股壓平紙的鏡頭為例，簡單介紹我們在 AE 使用的合成方法和技巧，也許不是非常專業和完美，但希望可以對各位有點幫助。

動畫《巴特》是一部約 17 分鐘的停格，鏡頭數很多，一個個鏡頭在處理時 會有點繁雜，而且鏡頭和鏡頭間，其實都是有關聯的，會常常需要觀看上下鏡頭的狀態，再配合調整工作中的鏡頭，所以我們將《巴特》30 秒到 2 分鐘不等，切成許多鏡頭組合片段，一個片段大約是 4 到 8 個鏡頭組成，每個片段之間有比較大的差異性。

以圖 5-21 此片段為例，是由五個鏡頭組成（其中有一個鏡頭切成特寫和非特寫）。每個鏡頭都是一個 Composition，點進去之後就可以專心處理鏡頭的細節，配合音樂也可以微調鏡頭運動的氛圍。

巴士內 A 就是約 30 秒的鏡頭組合片段。由 014 玩罐子，017 壓平紙，015 切蘋果，016 分蛋糕 和 016 分蛋糕特寫組成，這是《巴特》和查查撿完垃圾後的居家時光，這五個鏡頭的窗外景會依序從白天到晚上，色溫也會有所不同。

圖 5-21

圖 5-22 就是第 017 壓平紙的鏡頭，我們所有素材的集合，和不同光源的調整，雖然有點野人獻曝的嫌疑，但請讓我將我們的圖層使用，一個一個和各位解釋，將這個鏡頭的後製組成拆解，看在這個鏡頭裡，我們做了什麼動作，調整了什麼項目，強調了什麼，又弱化了什麼。

（一）校色用 Demo

我們有先行輸出一個與導演和美術仔細討論的完整鏡頭，顏色和狀況最能代表巴特，以這個 Demo 為基準，在調整各鏡頭的狀況。

圖 5-22

（二）主要校色

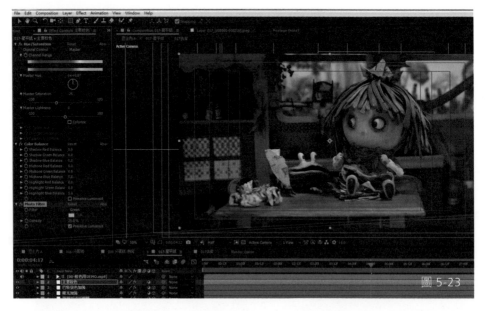

圖 5-23

依據校色 Demo 的狀況，將顏色調整到合適，我們是在 Adjustment 圖層上加入效果工具，將主要校色的 Adjustment 圖層放在第一張，並關閉 3D 空間按鈕，後面所有的圖層，便都可以享有這個 Adjustment 圖層的效果。我們常用的工具有以下幾點：

1. effect\color\ hue saturation

快速地調整顏色微調、飽和度和明暗，調整的方式比較粗暴而直接，但第一次使用顏色工具大概都會用，快速的將顏色和氛圍調整到希望的方向。巴特用較低飽和度比較有氛圍，所以飽和度部分會消除很多。

2. effect\color\ color balance

色彩平衡，分成中、高、低亮度的紅、綠、藍增減的調整，可以在調色方向大致確認後，做顏色的微調。

3. effect\color\ photo filter

濾色片，可快速加上一個顏色的濾鏡，直覺調整色溫或是其他顏色的微調，配合飽和度和亮度的搭配使用，可以將鏡頭主要的基調氛圍，快速地調整成希望的樣子。

髮色加強

　　一樣使用 Adjustment 圖層，但我們用鋼筆工具把巴特紅頭髮圈起來，加入一個快速遮罩，再將快速遮罩邊緣打模糊，使其自然（圖 5-24A ～ B）。如果頭髮會動，可以做快速遮罩的動畫，或是追蹤跟隨在巴特的頭髮上。巴特的頭髮是極其需要強調的，這是主角最顯眼的特色，所以我們在後製時，會特別注意髮色的狀態，不要被背景吃掉。

圖 5-24A ～ B　《巴特》的髮色強調。

眼光加強

和髮色加強的道理一樣，眼睛、膚色或角色拿的重點物品，常常可以獨立加強亮度和飽和度的標的。

圖 5-25A ～ B　眼光的加強。

周圍打淡打模糊

　　和加強的部份相反，將不是視覺重點的部分，飽和度或亮度壓低，這樣觀眾更會將目光聚集在表演的角色上。加入模糊除了降低視覺壓力之外，模糊也可以產生空間感的錯覺，這樣會稍微有增加空間大小的效果。動畫《巴特》這部作品本來就偏向陰暗，周圍打暗是非常合適的手法，但如果要做日式甜美風格，反而要往飽和度降低、亮度加高的方向處理。

圖 5-26A ～ B　周圍變淡、模糊使得主視覺更凸顯。

Camera

在攝影機圖層的後方有一個 45 度角的方塊（圖 5-27），開啟這個圖示，我們的圖層就有了深度（Z 軸），當攝影機運動時，離攝影機越遠會運動的越慢，這樣在位移時，就會產生空間的錯覺。有使用去背技術的停格動畫建議 3D 空間和攝影機運動可以稍微熟悉運用。

圖 5-27　點選 45 度角方塊就會有深度 Z 軸。

「017 去背」

這個圖層是我們停格拍攝的主要動畫，主要套用的效果就是 Keylight 去背，通常我都會將需要去背的素材或物件，設定成一個 Composition，方便點進去做一些處理，例如用圖層把正確靜態的背景蓋過不小心移動到的部分。在處理去背的時候，我會先做一個鮮豔的背景，和一個合適場景顏色的背景，來比對去背的效果，如圖 5-28~30。

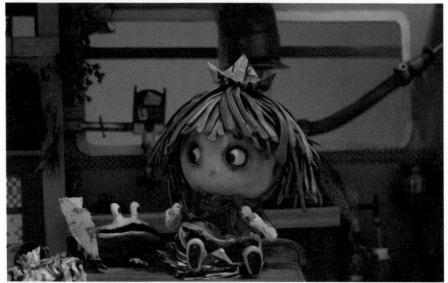

圖 5-28　背景使用藍 / 綠幕做窗戶外的去背。

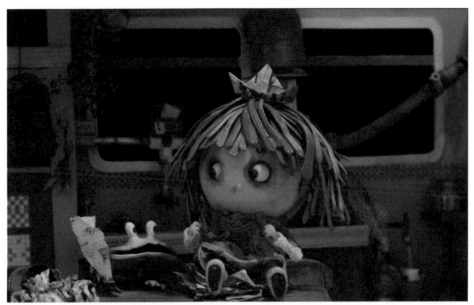

圖 5-29　背景使用一合適場景顏色做窗戶外的去背。

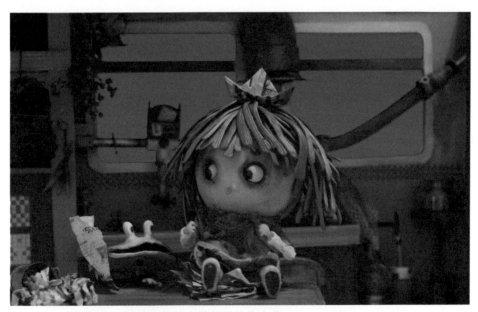

圖 5-30　背景使用一鮮豔的顏色來做窗戶外的去背。

動畫《巴特》主要的前景圖層就差不多處理完成了，之後我們用倒敘的方式，看看窗外的景色是如何疊加成為適合的畫面。

圖 5-31 是最後一層天空，我們使用陰天時工作室頂樓的靜態圖片作素材，因為只需要雲的部分，而且會在遠景打模糊，所以對細節沒有太大要求。

圖 5-31　天空遠景的地方模糊化。

圖 5-32A~B 是我們製作的大雜草素材，骨幹是鐵絲，葉片是用美術紙插在保麗龍上，保力龍表面有著土地與青苔的顏色。

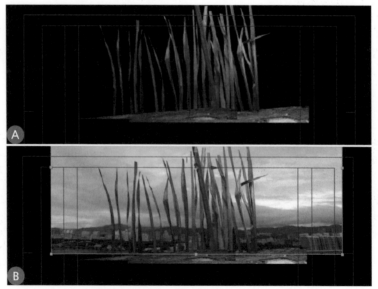

圖 5-32A～B　素材大雜草與天空的結合。

天空和雜草的前面，再加一個 Adjustment 圖層，增加模糊的特效，如圖 5-33，並將飽和度調低，顏色偏黃，此時窗外景是設定有點陰天的上午，但不要太灰暗，這兩層算是最遠的窗外景。在比較陰天的時候看窗外景時，越遠的地方都會有點霧霧的，飽合度也都會下降。

圖 5-33

　　為了窗外景，我們有用和大雜草同樣的光線和角度，拍了幾張中景，有破舊的鞋子、手電筒，還有一些真花真草和假花假草混合使用，如圖 5-34A～B。

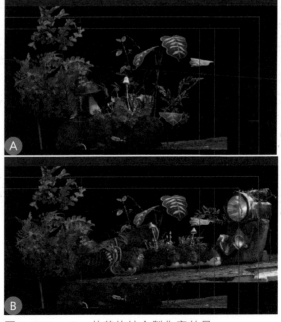

圖 5-34A ～ B　花草的結合製作窗外景。

一樣再用 Adjustment 圖層，增加模糊和色調的偏移，讓空間增加立體感，如圖 5-35 所示。

圖 5-35

然後是窗外景的前景是地面和美好鎮的素材，光影和角度也都和大雜草層與中景相同，是同時拍攝的素材，燈光、相機位置都沒變過（圖5-36）。

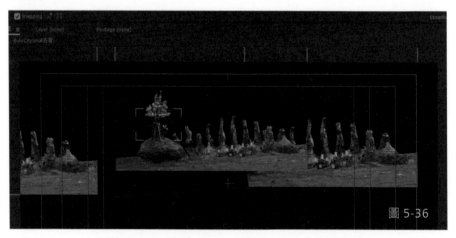

圖 5-36

合成上去之後再加最後一層的 Adjustment 圖層，景深就用疊加模糊濾鏡與色調飽合度的方法製作出來（圖 5-37）。

圖 5-37

最後窗外的呈現會是圖 5-38 的樣子。

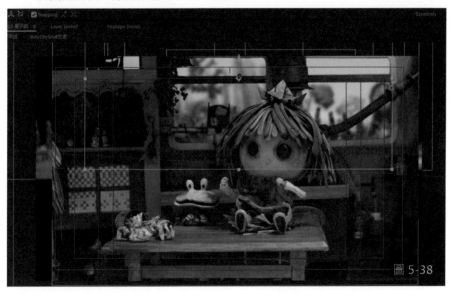

圖 5-38

最後完成鏡頭的色調調整和狀態，如圖 5-39 所示。

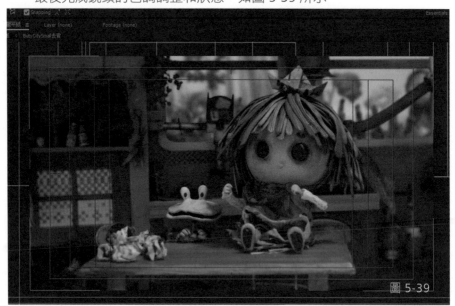

圖 5-39

　　從拍攝開始，調整動作、去背景、調色、合成，最後再用剪輯軟體配合聲音（音樂與音效）串接起來，停格動畫（或是說所有動畫）在耐心和毅力，也是在製作階段最重要的特質呢！最後附上在府中 15 展覽的後製影片（QR 5-39），給大家參考。

QR 5-40

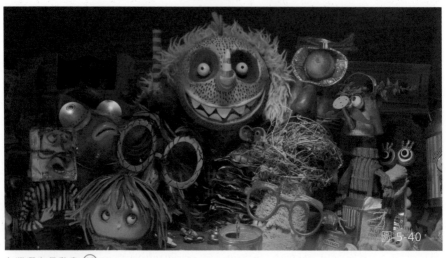

圖 5-40

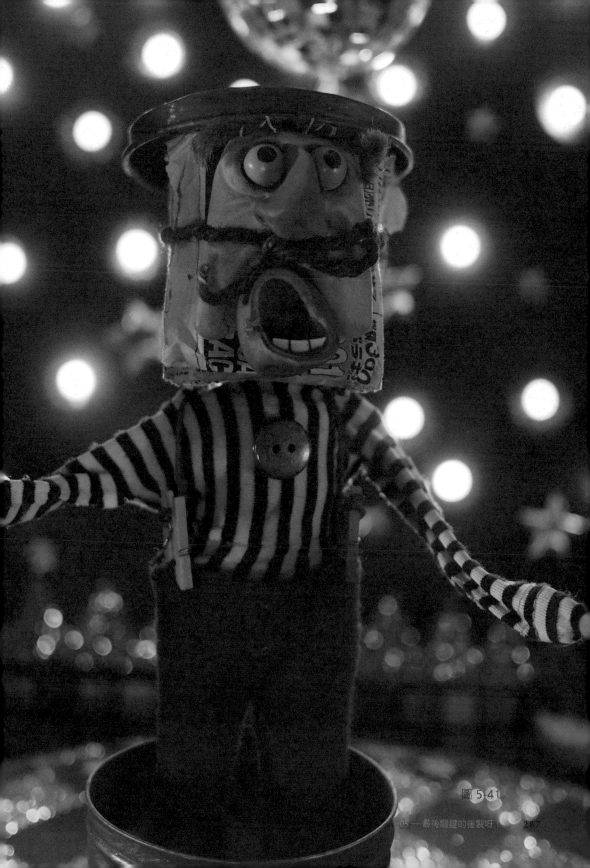

圖 5-41

05 — 最後關鍵的後製呀 ！　287

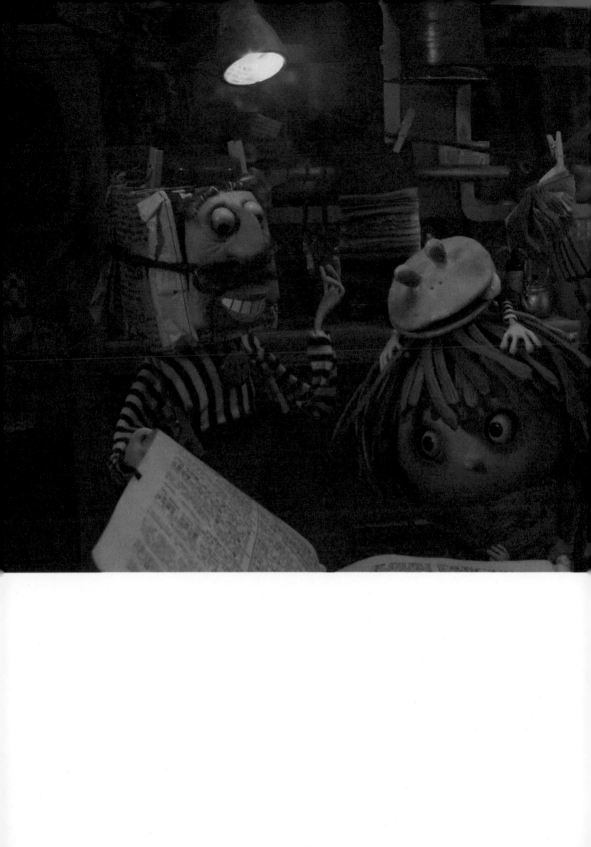

06

TO SUM UP

總結

以上是以我們第一部原創動畫短片《巴特》為範例製作的經驗分享，也許還有很多可以改進的地方，但我們的作品大致上是以這些技巧和方法為基礎，一點一滴的製作出來，希望各位能從中找到一些收穫。

在創作和接案的過程中，許多工法會慢慢的調整，最一開始和現在的做法與流程，可能都會有所不同。這本書的製作，剛好幫我們把初期的作法做一個整理，去除一些沒有效率的流程、錯誤的製作方向或是過於昂貴的器材，盡量留下一些便宜好用的技巧與心得，我想對一個剛接觸停格動畫的人，還是會有幫助的。

停格動畫從《侏儸紀公園》開始，在畫面上已經被 3D 動畫、電腦動畫所取代，電腦動畫可以模擬各種擬真的情況，隨著軟硬體的發展，成本應該會越來越低，而效率也會越來越高。

嘗試創作過停格的朋友，應該可以了解一種真實的魅力，在製作偶具與調整動作的過程中，可以感受到自己和真實物件的連結，停格這種製作動畫的方法，本質上帶有傳遞一種「人的價值」的訊息，在真實與想像的中間，我們還是覺得停格動畫擁有一個無法取代的位置。

在價值觀浮動的現在社會中，很高興我們能遇到停格動畫，讓我們的心平靜的落在這些小小的偶具身上，並將我們的生命放在那一點點的位移裡。

國家圖書館出版品預行編目(CIP)資料

臺灣哪有偶動畫 / 黃勻弦, 唐治中作. -- 初版. -- 新北市：全華圖書, 2019.03
　　面；　　公分
ISBN 978-986-503-029-2(平裝)

1.動畫 2.動畫製作

987.85　　　　　　　　　　107023909

臺灣哪有偶動畫

作　　　者｜旋轉犀牛工作室（黃勻弦、唐治中）

發 行 人｜陳本源

執行編輯｜鄧惠文

封面設計｜張珮嘉

出 版 者｜全華圖書股份有限公司

郵政帳號｜0100836-1號

印 刷 者｜宏懋打字印刷股份有限公司

圖書編號｜08268

初版一刷｜2019 年 3 月

定　　　價｜新臺幣 450 元

I S B N｜978-986-503-029-2

全華圖書｜www.chwa.com.tw

全華網路書店 Open Tech｜www.opentech.com.tw

若您對書籍內容、排版印刷有任何問題，歡迎來信指導book@chwa.com.tw

臺北總公司（北區營業處）

地址：23671 新北市土城區忠義路21號

電話：(02) 2262-5666

傳真：(02) 6637-3695、6637-3696

中區營業處

地址：40256 臺中市南區樹義一巷26號

電話：(04) 2261-8485

傳真：(04) 3600-9806

南區營業處

地址：80769高雄市三民區應安街12號

電話：(07) 381-1377

傳真：(07) 862-5562

讀者回函卡

填寫日期：

姓名：　　　　生日：西元　　　年　　月　　日　性別：□男 □女

電話：（　　）　　傳真：（　　）　　手機：

e-mail：（必填）

通訊處：□□□□□

註：數字零，請用 Φ 表示，數字1與英文L請另註明並書寫端正，謝謝。

學歷：□博士 □碩士 □大學 □專科 □高中・職

職業：□工程師 □教師 □學生 □軍・公 □其他

學校/公司：　　　　　　　　　　科系/部門：

・需求書類：

□A.電子 □B.電機 □C.計算機工程 □D.資訊 □E.機械 □F.汽車 □I.工管 □J.土木

□K.化工 □L.設計 □M.商管 □N.日文 □O.美容 □P.休閒 □Q.餐飲 □B.其他

・本次購買圖書為：　　　　　　　　　書號：

・您對本書的評價：

封面設計：□非常滿意 □滿意 □尚可 □需改善，請說明

內容表達：□非常滿意 □滿意 □尚可 □需改善，請說明

版面編排：□非常滿意 □滿意 □尚可 □需改善，請說明

印刷品質：□非常滿意 □滿意 □尚可 □需改善，請說明

書籍定價：□非常滿意 □滿意 □尚可 □需改善，請說明

整體評價：請說明

・您在何處購買本書？

□書局 □網路書店 □書展 □團購 □其他

・您購買本書的原因？（可複選）

□個人需要 □公司採購 □親友推薦 □老師指定之課本 □其他

・您希望全華以何種方式提供出版訊息及特惠活動？

□電子報 □DM □廣告 （媒體名稱　　　　）

・您是否上過全華網路書店？ (www.opentech.com.tw)

□是 □否 您的建議

・您希望全華出版那些書籍？

・您希望全華加強那些服務？

～感謝您提供寶貴意見，全華將秉持服務的熱忱，出版更多好書，以饗讀者。

全華網路書店 http://www.opentech.com.tw

客服信箱 service@chwa.com.tw

2011.03 修訂

親愛的讀者：

感謝您對全華圖書的支持與愛護，雖然我們很慎重的處理每一本書，但恐仍有疏漏之處，若您發現本書有任何錯誤，請填寫於勘誤表內寄回，我們將於再版時修正，您的批評與指教是我們進步的原動力，謝謝！

全華圖書 敬上

勘誤表

書　號		書　名	作　者
頁　數	行　數	錯誤或不當之詞句	建議修改之詞句

我有話要說：（其它之批評與建議，如封面、編排、內容、印刷品質等...）